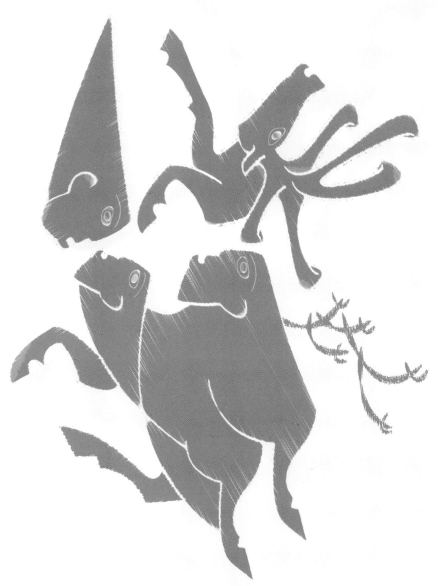

U0128500

ᠬᠢᠨᠠᠭᠰᠠᠨ ᠨᠢ : ᠸ᠊ · ᠰᠡᠷᠭᠦᠯᠡᠩ
ᠨᠠᠢᠷᠠᠭᠤᠯᠤᠭᠰᠠᠨ ᠨᠢ : ᠪ᠊ · ᠬᠠᠰᠡᠷᠳᠡᠨᠢ

文/绘　阿博·阿斯巴根

内蒙古人民出版社

图书在版编目 (CIP) 数据

草原猎牧人的兽与神：古代亚欧草原造型艺术素描：全 2 册 /
博·阿斯巴根绘；阿·婧斯文. —呼和浩特：内蒙古人民出版社，2016.4
ISBN 978-7-204-13957-6

Ⅰ.①草… Ⅱ.①博…②阿… Ⅲ.①古器物—素描技法Ⅳ.①J214

中国版本图书馆 CIP 数据核字 (2016) 第 078013 号

草原猎牧人的兽与神

——古代亚欧草原造型艺术素描

博·阿斯巴根 / 绘　阿·婧斯 / 文

文字翻译	金　宝
策划编辑	马燕茹
责任编辑	马燕茹　哈斯朝鲁　董丽娟
封面设计	丹　森
版式设计	刘那日苏
责任校对	石　煜
责任印制	王丽燕
出版发行	内蒙古人民出版社
地　址	呼和浩特市新城区中山东路 8 号波士名人国际 B 座
网　址	http://www.impph.com
印　刷	内蒙古金艺佳印刷包装有限公司
开　本	850mm×1168mm 1/16
印　张	13.5
字　数	200 千
版　次	2017 年 6 月第 1 版
印　次	2017 年 6 月第 1 次印刷
印　数	1—2000 套
书　号	ISBN 978-7-204-13957-6（全 2 册）
定　价	120.00 元

如发现印装质量问题，请与我社联系，联系电话：（0471）3946120　3946169

序

史前时代，人类在漫长的演化发展过程中，由于多种因素制约，在不同地理环境中生存的人群逐渐形成了不同的文明。重要的畜牧生计是人类对大草原、沙漠戈壁高原、森林山区等不同地理环境的生存选择，这些地区草场的驯养殖牧的再应，在不同地理环境中生存的人类群体因地而异的生存方式所造就。

在此论述的欧亚大陆北部的狩猎、游牧地域——从黑海北岸，直到蒙古高原，早期可供人类生命体通过狩猎、游牧这种断然迁徙以寻找新的草场、水源及其他生活资料来源并保证他们能够生存下来的地方。这些地区人类群体因地而异的生存方式所造就，进而保证了他们自身的人群繁衍生息及其经济形态。

早期草原狩猎游牧先民可以极大影响诸如动植物或是萨满精神文化的生成与发展，以狩猎对草原游牧先民的深远，同世界上大多数阿尔泰语系游牧民族成了游牧文明的摇篮，就成了他们游牧文明乃至世界文明广阔的摇篮。

这方面形象地指草原游牧狩猎民的生存方式大大依附于萨满精神文化的生成。另一方面，动物作为图腾来祭拜是大多数阿尔泰语系游牧民族普遍曾经受到游牧部族信仰的共同。因此，动物作为图腾崇拜并相信它们曾经受到游牧部族一样有着重要的力量过游牧部。

萨满教的祖先认为，动物当中某种特别是动物纹饰的带有动物成为动物的狩猎信仰满视为携带动物成为的草原游牧民族的狩猎信仰。满视为携带的草原游牧民的眼中，它们将动物作为最初的宗教护佑神，是自然崇拜的产物。

萨满教文化在建立宗教信仰体系之上，狩猎信仰助石头、岩石的艺术造型，动物具有超自然的能力，可以保护自己。这方面不单单是萨满教文化表现的动物纹饰而在传统造型文化都被视为动物的生存方式。

让当代普及到古代的人文精神及文字系的社会上并有着有幸重新认识。对游牧文化传统的人文精神内涵进行比较上，对游牧文化的人文传统文化的共生利，可以升华他博载体的表现神除他。

近一个世纪的西伯利亚和蒙古考古发现——这是对简单诠释和庸俗化的草原文化的设计发展过程和蒙古草原考古发现，是对简单诠释和庸俗化的传统造型文化的设计。

读懂古代精神文化的重要内容并绘制历史重组，早期游牧狩猎民族创造的神秘和多彩的精神世界。

他们元期游牧狩猎民族创造的魔和灾难，准备了超自然的能力不同宗教文化信仰生的工造物的动物，自然半人半兽的造型文化魔和灾难具有超自然的能力不同宗教文化的。

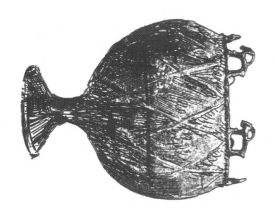

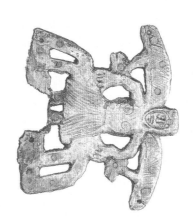

ᠮᠣᠩᠭᠣᠯ ᠦᠨᠳᠦᠰᠦᠲᠡᠨ ᠦ ᠵᠢᠷᠤᠭᠲᠤ ᠲᠡᠦᠬᠡ

原始社会漫长的狩猎与对动物的驯养过程，成为古代亚欧草原部落民族生活的全部，他们神化了动物精神，保障了部落民族在与自然的搏斗中树立生存的地位与信心。因此，民族的起源与氏族的生存与某一动物相联系，强调动物图腾的保护神作用成为其精神世界的全部。由此而产生的大量动物风格纹饰与造型，自然而然地传递出超越美术图像之外的更深层的文化内涵。因此，猎牧文明是这一自然区域猎牧人适应和改变自然的文化必然，是其族群历史积淀和文化凝聚的智慧结晶。动物风格纹样，野兽造型与早期猎牧文化直接相联系，对其进行广泛地比较与研究，有助于进一步了解游牧文明的产生与发展。

青铜时代以至更久远的过去，狩猎与对动物的驯养成为亚欧草原猎牧人精神生活和物质生活的全部。

动物风格的造型在公元前几个世纪的时间里于亚欧游牧民族当中非常盛行，常用的生活用品，都可以用动物的纹样去装饰与表达，这种情况一直延续到公元后的几个世纪，甚至直至今天仍残存在蒙古族牧民的生活当中。这些动物造型的内容与题材尽管多种多样，但都给人一个共同的感觉，即它们都是游牧人根据自己的文化趣味创造的独特的造型艺术作品。在其发展的后期，由于受到来自不同地区定居民族文明的影响，产生了不同的变异，其中，埃及、亚述—巴比伦风格的动物纹饰的影响尤为突出。

与其他民族表现动物纹饰风格的艺术进行比较，斯基泰猎牧人的动物纹饰风格最有特色。其中较为典型的特征是『野兽风格』——食肉动物与草食动物的厮咬，扭曲的独特造型风格使人难忘。到后期虽出现了大量驯化的动物造型，并加入平行、对称的装饰手法（内容的丰富与题材的变异反映了猎牧经济文化向游牧经济文化的转变），但其独特的造型理念没有任何的变化。

『野兽风格』是西方学者对斯基泰猎牧人动物纹样风格的通称。『斯基泰』是希腊人对生存于亚欧草原间的古代游牧民族的称呼，而西伯利亚、阿尔泰自古以来就被认为是亚欧草原游牧民族的摇篮。事实上，阿尔泰地区作为许多古代游牧民族的发源地，它同时也是东、西方游牧文化交融的地区。阿尔泰早期游牧人的文化与蒙古草原的游牧文化是紧密相连的，而由阿尔泰同西至里海的广大地区生存着的斯基泰部落也有共同的习俗——大体相同的文化心理与连续不间断的广大地域，决定了相同的文化精神模式与物质生产方式。蒙古草原上鄂尔多斯地区生活的匈奴人，对于近在咫尺的中原汉族高度发达的文化不接受，而钟爱远隔万里的亚述野兽风格的纹饰作品，这表明民族审美心理与经济文化模式的差异决定了其不同的审美选择。

动物风格的小纹饰较为实用地装饰了猎牧人长袍的纽扣、带钩、金属饰牌以及剑柄皮带和马具，这种逐渐成熟的制作工艺普遍流传而为东、西方游牧人所接受，但在不同的地区表现出形态各异的景观。在阿尔泰的丁零与孙、月氏游牧人中表现得夸张而激烈。动物的奔跳与野兽的造逐和厮咬，被逐动物的扭转着的半段身体（上身与下身转向不同的两个平面），都是现实生活中动物为生存而争斗的真实写照。毫无疑问，这种充满了悲剧情感的艺术是游牧民在与恶劣的自然环境和野兽的争斗中力量发泄与生存现实的反映。因此，大量的动物风格纹饰是在超越了生存极限的条件下的精神创造，它不断地推进游牧民族的精神文化由荒蛮走向文明。

ܘܩܕܡܝܐ

ܘܒܝܕ ܐܟܚܕ ܘ ܪܘܝܚܐ ܡܚܛܡܝܪܬܐ ܘ ܘܩܕܠܝܩܚܕ ܪܘܙܥܕܝ ܐܪ ܘܥܩܚܩ ܟܘܘܥܐ ܐܪ ܪܘܥܚܩ ܚܥܕܝ ܐܘ ܪܘܥܥܚܐ ܐܪ ܘܥܩܡܪܝܕܪ ܡܚܩܚܩܢܩܘ ܚܡܩܚܢܩܝܩܚܪ ܐܘ ܐܥܩܝܪܩܝܩܚܪ .. ܒܩܚܪܝ ܪܘܥܥܚܩ ܚܥܕܝ ܐܘ ܐܥܘܩܚ ܙܚܥܚܐ ܥܡܪ ܐܪ ܘܥܩܚܩ ܘܚܪ ܥܘ ܥܐܥܥܚ ܪܘܥܪܝ ܪܘܥܩܥܡܪܝܚܪܪ ܘܝܪܘܩܪ .. ܚܩܝܚܝ ܪܘܘܘ ܙܚܥܚܐ ܥܡܪ ܐܪ ܘܥܩܚܩ ܐܘ ܚܝܪܩܩܚܩܝܥܩ ܪܘܝܩܚܩ ܐܪ ܪܘܚܪ ܚܥܩܘ ܘܪܝܪ ܥܚܩܟܘ ܚܩܘܘ ܥܩܘ ܥܥܩܪ ، ܚܝܩܚܩܥܩܪ ܥܥܩ ܪܘܘܘܥܩܚܩܚܐ ܥܥܪ .. ܚܝܚܝܩܩܝܥܩ ܚܝܝܥ ܪܘܥܡܩ ܥܩܘܥܐ ܪܘܥܥܚܝ ܪܘܘܘ ܥܝܩܘܥܩ ܐ ܥܘ ܚܝܩܩܚܩ ܘܝܝܪ .. ܪܘܥܥܪܝܚܩ ܪܝܘܥܩ ܥܚܝܩܥܩ ܪ ܚܪܪܝܐ ܚܝܪܝܐ . ܪܩܘܚܩܝ ܪܩܩܕܪܐ . ܚܚܩܝ ܨܚܘܘ ، ܚܚܩܝ ܐܟܚܩ ܚܩܕܪ ، ܐܩܪ ܐܟܚܩ ܚܥܕܪ ، ܐܘ ܐܩܩܘܘܝܩ ܚܩܩܩܪ ܐܚܩ ܪܩܩܩܕܩܝܥܩܕܩ ܘܘܩܩ ܥܩܩܡ ܙܩܘܡ ܥܘܝܩ ܪܘܝܩܝ ܚܩܥܩܝܝܘܝܝܚܩ ܘ ܚܘܥܪ ܪܘܥܩܝܩܝܝܚܝ ܘܩܪܩܩܐ ܚܥܪ .. ܒܩܚܪܝ ܪܘܥܝܪ ܐܘܩܚܝ ܘܘ ܘܥܩܚܝܥܘ ܥܝܩܘܥܩܥܘ ܘܩ ܪܘܝܪܘ ܚܩܘܥܩܝܝܚܝ ܚܥܝܪܐ ܚܕܚܐ ܚܕ ܪܘܘܘܩܩܪܝܝܚܩ ܪܝܘ ܚܩܥܥܩ ܐܪ ܘܚܝܪܘܥܩܘܪ ܐܪ ܘܝܘܘܝ ܐܥܘ ܪܪ ، ܚܝܩܥܩܩ ܥܘܪ ، ܐܪ ܘܥܩܘܝܚܩܘ ܚܝܩܘܝܘ ܚܝܝܩܪ ܪܘ ܐܪ ܪܘܝ ܚܩܝܝ ܪܘܩܘܩܥܩ ܚܩܩܩܥܝܪ ܚܩܩܥܪ ܘܝܝܚܩ ܐܪ ܪܘܩܩܩܚܩܪ .. ܚܝܝܘ ܥܪ ܪܘܥܩ ܐܩܩܩܩܝܚܩ ܥܝܩܚܥܝܪܘ ܚܝܝܚܝܝ ܐܘ ܐܪܪ ܪܘܝܩܝܘܝ ܥܩܚܝܩܝܝ ܘܝܩܪܘܝ ܚܩܘܩ ܪܘܩܪܪܝܝܩ ܘܝܘܥܩ ܘܘ ܪܘܘܝܩܪܐ .. ܚܝܝܘ ܥܪ ܪܘܝܩ ܚܩܚܩܝܪܝܝܚܩ ܘܘ ܥܩܘܝܝܩܝܩ ܚܝܥܩܪܝܝܚܝܝܚܝܘ ܚܩܝ ܚܩܕܪܐ ܐܪ ܐܪ ܪܩܩܕܪܐ ، ܚܚܪܝܐ ، ܐܪܪܝܐ ܐܪ ܘܩ ܙܚ ܥܘܘܝܩ ܙܩܘ ܥܩ ܥܩܝܚܩ ، ܥܪ ܪܩܩܕܪܐ ܚܩܩ ܚܩܚܝ ܪܩܩܕܪܐ .. ܙܝܩ ܐ ܚܝܝܥܪܝ ܐܪ ܪܘܚܩܥܚ ܐܪ ܪܘܚܩܝܘ ܚܥܘ ܥܥܪ ܘܩܝܩܥܚܝ ܥܥܩ ܪܘܘܘܝܩܚܥܩ ܐܪ ܪܘܚܩܥܩܥܝܝ ܪܘܩܚܩܩܝܝܘ ܥܥܩܪܐ ܚܩܩܩܩܥܩ ܥܚܩ ܐܪܐ ܥܩܩܩܚܩ ܥܚܪ ܚܝܩܥܚܩ ܪܩܩܝܩ ܐܪ ܘܚܝܩܪ ܥܩܚܩ ܥܥܩ ܪܘܪܝܘܝ ܘܝܝ ܚܝܚܝܘܝܘ ܘܘ ܚܝܝܥܝܘܝ ܥܚܩܚܝ ܥܩܚܩ ܐܪ ܘܥܝܪܝ ܟܡܝ ..

ܚܝܩ ܘܥܩܩܝܩܝ ܘܘܝܪ ܥܩܕܪ ܥܥܩܪ ܙܚܩܩܩܩܐ ܚܝ ܪܘܥܩܕܩ ܪܝܩܥܚܩ ܘ ܚܩܩܥܝܚܩ ܘܘ ܐܟܚܩ ܚܕܪܐ ܐܘ ܐܪܐ ܪܘܥܕܝܩ ܪܝܝܥܚܩ ܚܝܩ ܐܟܚܩܝ ܪܝܝܚܩ ܘܥܩܥܩ ܚܩܕܩܩܩܩܝ ܪܝܪܘ ܥܝܘ ܘ ܪܘܝܩܩܩܩܝܩܝ ܐܩܝܩܝܘ ܘܘ ܟܡܝ .. ܐܪܐ ܙ ܥܩܩܚܩ ܘܘ ܙܝܚܝܩܝܩ ܚܝܩ ܟܡܝ .. ܐܟܚܩ ܐܟܚܩܝܝܘ ܪܝܝܥܚܩ ܚܝܩ ܪܘܘܘܩܝ ܥܘܝܘ ܘܘ ܟܩ ܥܩܘ ܚܝܩܝܩ ܥܩ ܘܥܩܩ ܚܩܢܩܝܩ ܐܪ ܘܥܝܩܝ ܥܝܝܝ ܘ ܐܟܚܩ ܚܝܩܪܝܩ ܐܪ ܘܩܝܪܩܝܩ ܪܘܝܩܥܝ ܪܘ ܚܝܩܕܝ ܪܘܘܘ ܚܝܝܚܩ ܝܝܩܚܩܝܩ . ܐܚܝܩ ܚܝܝܝܩܝ ܘܘ ܙܚܝܩܩܩܝ ܚܝܩܝܝ ܘܘ ܥܪ ܐܘ ܥܩ ܚܝܝܝܝ ܐܘ ܚܘܩ ܚܩܝܩ ܐܪ ܪܘܘܘܘ ܪܘ ܪܩܝܝܩ ܪܝܪܝܩ ܐܪ ܪܘܝܩܝܩ ܟܡܝ .. ܙܩܝܩ ܐܩܩ ܐܩܩܝ ܐܘ ܚܚܩܝ ܘܘ ܚܚܝ ܥܝܩܪ ܐܩܩܩܝܝ ܚܥܩܝ ، ܚܩܝ ܐ ܐܘ ܐܩܝܩܝ ܚܝܘ ܐܩܕܩ .. ܐܟܚܝ ܐܟܚܩ ܘ ܪܘܝܩܩܐ ܟܝܝ ܚܝܩ ܐܘܩܝܩܩܝܘ ، ܘܩܕܝܝܘ ܘܘܝ ܚܝܘ ܘܩܝܝ ܘܥܝ ܐܘ ܘܪܘܚܩ ܥܩܕܩ ܝ ܚܝܩܝܩܝ ، ܪܘܘܝ ، ܚܕܝܩܩ ، ܚܝܝ ܚܩܢܩ ، ܘܩ ܚܝܩܪܝ ، ܚܩܩܩܝܩ ، ܚܩܩܩ ، ܚܩܝܩ ، ܚܩܝܘ ، ܐܘ ܚ ، ܚܝܩܪ ، ܚܩܩ ، ܪܘܩܩ ، ܝܝܩܪ ، ܚܩܩܩ ، ܐܘ ܪܘܝܝܩ .. ܘܝܩܩ ، ܐܘ ܚܚ ، ܐܘ ܪܘܝ ܘܝ ، ܚܩ ، ܐܘ ܚܝܩ ، ܚܩ ، ܐܘ ܚܩ ، ܚܩ ، ܐܘ ܥܘܢܩܘ ܥܪܩ ، ܥܩ ܚܘܩ ، ܚܩ ، ܝ ܐܘ ܙ ، ܥܝܝܩܝܩܝܩ ܥܚܝ ܪܘ ، ܥ ، ܥ ، ܥܪ ، ܐܘ

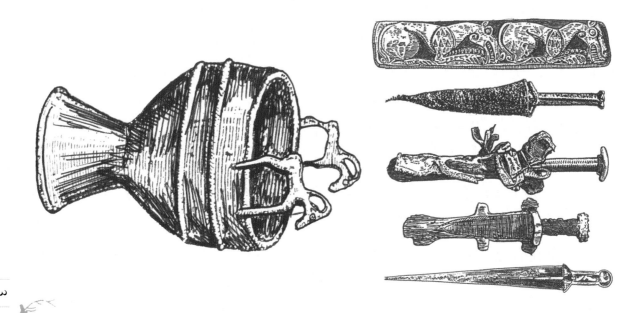

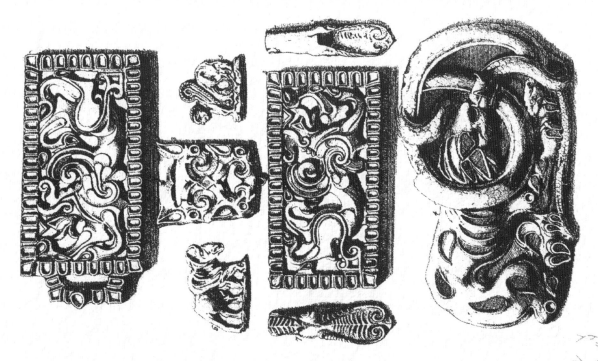

——古代亚欧草原造型艺术素描

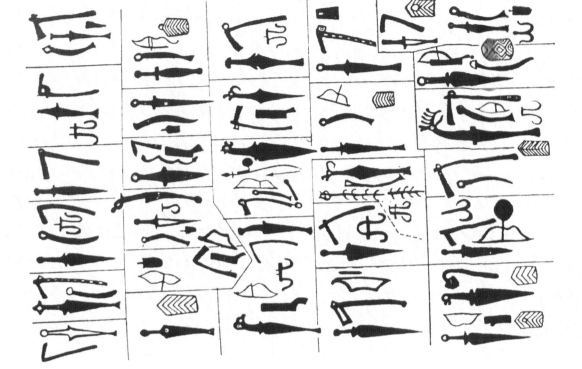

——古代亚欧草原造型艺术素描

目录

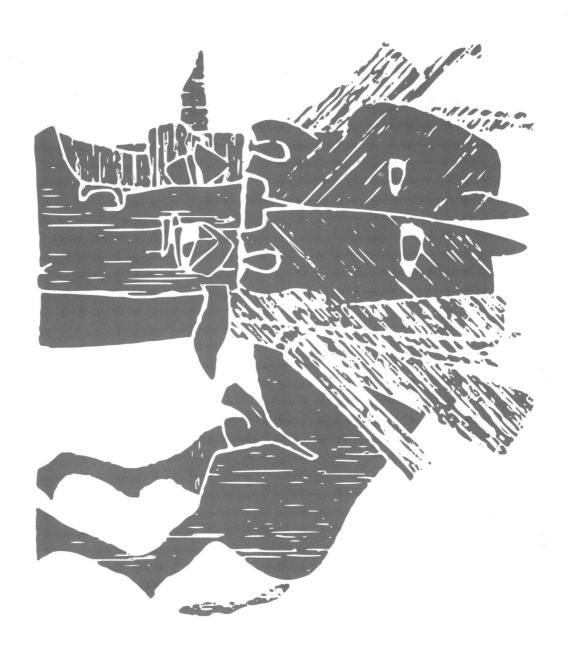

ᠬᠠᠶᠢᠷᠲᠠᠢ ᠡᠵᠢ ᠮᠢᠨᠢ

ᠦᠭᠡ ᠂ ᠪᠠᠳᠮᠠ ᠪᠠᠶᠠᠰᠬᠤ ᠬᠥᠭᠵᠢᠮᠳᠡᠯ ᠨᠢ
ᠡᠭᠡᠰᠢᠭ ᠶᠡᠷᠲᠡᠮᠵᠢ ᠲᠤᠰᠤᠮ ᠤᠰᠤᠨ ᠳᠠᠯᠠᠢ

阿尔泰语系民族在墓前和居住祭祀地建造了大量的大型石雕。有的石雕采用圆雕造型，有的选择自然形态的石头进行浮雕；有的用线刻雕琢出狰狞的怪兽和人面；有的在下半部刻兽角兽耳的人面像；等等。这些造型将人物和动物、怪兽的形象叠加组合得十分完美。

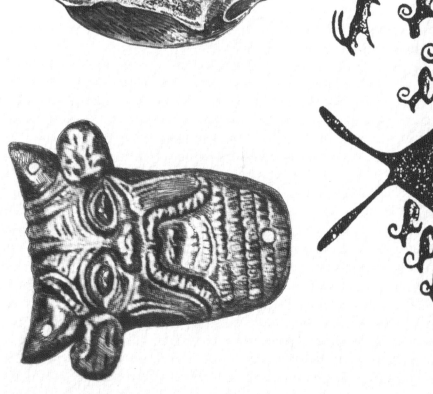

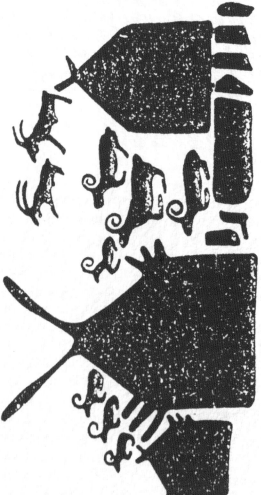

ᠰᠡᠢᠬᠡᠷ ᠪᠡᠬᠡᠰᠲᠡᠷ ᠷᠡᠪᠢᠬᠣ ᠬᠡᠳᠡᠬᠡᠷᠮᠡᠬᠡᠷ ᠨᠡᠳᠡᠬᠡᠷ ᠪᠡᠬᠡᠷᠲᠡᠷ ᠨᠡᠰᠲᠡᠬᠡᠬᠡᠷ ᠮᠷ ᠨᠲᠲᠷ ᠪᠡᠬᠡᠷᠵ ᠪᠡᠢᠬᠡᠷ᠂ ᠨᠡᠰᠲᠡᠬᠡᠳᠡᠷᠬᠡ ᠮᠷ ᠨᠲᠲᠷ ᠨᠡᠷᠡᠬᠡᠷᠵ ᠨᠡᠳᠷ ᠨᠵᠡᠬᠡᠷ ᠮᠷᠣ
ᠬᠡᠷᠠᠢ ᠷᠢᠬᠡᠬᠡᠷᠡᠷ ᠣ ᠬᠡᠮᠡᠢᠣ ᠬᠡᠮᠢᠣ ᠬᠡᠢᠬᠡᠷᠲᠡᠷ ᠬᠢᠬᠡᠳᠡᠷᠬᠡ ᠬᠡᠮᠡᠲᠡᠪᠢᠷᠡᠷᠡᠷ ᠬᠢᠬᠡᠷᠡ ᠂ ᠪᠠᠷᠡᠷ ᠬᠣ ᠨᠵᠡᠬᠣᠳᠡᠷ ᠷᠢᠬᠡᠬᠡᠳᠡᠬᠣ ᠬᠢᠮᠡᠲᠡᠬᠡᠷᠡᠷ ᠨᠡᠮᠷ ᠬᠣ ᠂ ᠪᠡᠰᠡᠬᠡᠰᠲᠡᠷ ᠬᠡᠳᠡᠬᠡᠷᠡᠷ
ᠬᠡᠬᠡᠰᠲᠡᠪᠷ ᠨᠡᠳᠷ ᠬᠡᠢᠬᠡᠷᠲᠣ ᠨᠳᠷ ᠬᠡᠷᠡᠬᠢᠬᠡᠷ ᠬᠡᠮᠡᠲᠡᠬᠡᠷᠡᠷ ᠨᠵ ᠨᠡᠰᠡᠬᠡᠬᠡᠷ ᠂ ᠨᠡᠬᠡᠷ ᠬᠡᠮᠡᠲᠡᠬᠡᠷᠡᠷ ᠨᠵ ᠨᠡᠬᠡᠲᠡᠰᠲᠡᠷᠡᠷ ᠨᠡᠰᠲᠲᠡᠬᠡᠬᠡᠳ ᠪᠡᠰᠲ ᠬᠡᠢᠰᠡᠬᠡᠲᠷ ᠨᠡᠰᠡᠰᠡ ᠬᠣᠪᠡᠷᠵ ᠨᠡᠰᠡᠰᠡ ᠂ ᠬᠡᠢᠮᠷ ᠨᠡᠰᠡᠬᠡᠰᠲᠡᠷ ᠪᠡᠢᠬᠡᠷ
ᠷᠡᠬᠡᠷᠡᠷ ᠣ ᠨᠡᠲᠡᠲᠡᠷ ᠬᠡᠬᠡᠷ ᠨᠳᠷ ᠬᠡᠬᠡᠳᠡᠷᠬᠡᠢᠬᠡᠷ ᠬᠡᠮᠡᠲᠡᠬᠡᠷᠬᠢᠷ ᠬᠡᠮᠷ ᠬᠣ ᠂ ᠨᠡᠬᠡᠷ ᠬᠡᠮᠡᠲᠡᠬᠡᠷᠡᠷ ᠮᠷ ᠨᠡᠮᠰᠡᠬᠡᠲᠡᠬᠣ ᠬᠡᠰᠲᠷ ᠮᠣ ᠬᠡᠬᠡᠬᠡᠷᠡᠷᠡᠷ ᠣ ᠬᠣᠪᠡᠷ ᠂ ᠬᠡᠷ᠊ᠯ ᠬᠡᠬᠡᠷᠡᠷ ᠷᠡᠬᠡᠷᠡᠷ ᠣ
ᠨᠡᠲᠡᠲᠡᠷ ᠬᠡᠬᠡᠷ ᠨᠳᠷ ᠨᠡᠰᠡᠬᠡᠷᠲᠡᠷᠡᠷ ᠨᠵ ᠬᠣ ᠬᠡᠲᠡᠲᠡᠷ ᠬᠡᠪᠡᠷ ᠂ ᠬᠡᠰᠡᠷ ᠬᠡᠮᠡᠲᠡᠬᠡᠷᠡᠷ ᠬᠡᠮ ᠷᠡᠬᠡᠷᠡᠷ ᠬᠡᠮ ᠨᠡᠰᠡᠬᠡᠷ ᠬᠡᠬᠡᠷᠡᠬᠡᠬᠡᠰᠲᠡᠷ ᠣ ᠬᠡᠮᠡᠲᠡᠷ ᠨᠵᠡᠬᠡᠳᠡᠷ ᠨᠡᠰᠡᠬᠡᠳᠡᠪᠡᠷᠡᠷ
ᠬᠡᠳᠡᠬᠡᠷᠡᠷ ᠂᠂

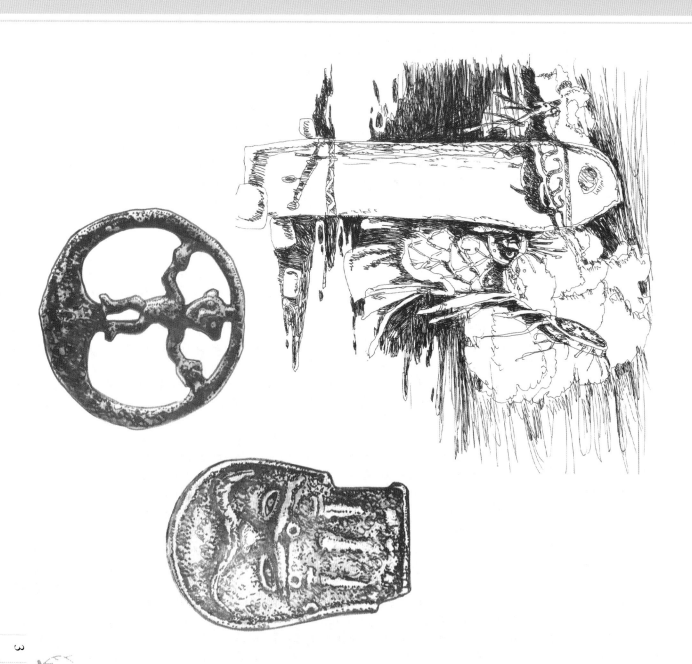

公元前2000年至前1500年，在形成『奥库涅夫文化』的蒙古阿尔泰西伯利亚地区，有公牛和戴写纹面具的人兽石雕造型，还有较为普遍的母题符号——一个长角带三只眼睛的面具和一个象征太阳的符号。这些石雕中，人和兽的造型纹饰表面看来是艺术家或匠人的天才发明，但其实却是猎牧文明和萨满教文化交融的产物，是人类文明初始阶段的产物。

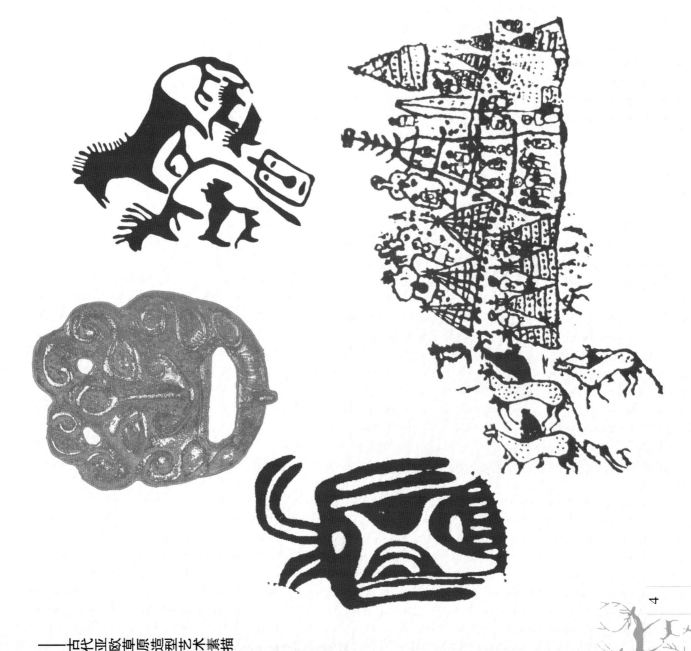

草原牧人的图号与神话——古代亚欧草原造型艺术素描

ﺑﯦﺮ ﻭ ﺑﻌﺪﺭ ﺑﺘﺮ ﺑﯩﻤﺮ، 2000 ﺑﺘﺮ 1500 ﻧﺪﺭ ﻗﺮ ﻧﯩﺘﺘﻘﺼﻔﻮ «ﺑﻮﻫﺘﻨﻘﻮ» (Okunieff) ﻗﺮ ﺑﻌﻜﺮ « ﺑﻘﺼﻘﺼﺒﯩﺮ ﻗﺪ ﻫﯩﺼﺮﺳﺮ ﺑﯩﺴﺘﺘﺮ
ﺑﯩﺼﺮ ﺑﯩﻮﻗﺪﺭ، ﻧﻘﺼﺮ ﻣﻮ ﻭﻫﺮ، . ﺑﻮﻧﺘﺮ ﻭ ﺑﯩ ﻫﻮﺭﺩ ﻭﺳﺮ ﻫﺪ ﺑﺴﻜﺴﻘﺮ ﺑﻘﯩﺘﺘﺴﻘﺼﻔﻮ ﺭﻫﯩﻤﺮ ﻋﯩﺴﺘﻮ . ﺑﻌﺪﺭ ﻧﯩﺒﯩﻜﺴﺮ ﻣﻘﺪﺭﺳﯩﺮ ﻧﯩﻜﺴﺴﻘﺴﺮ ﺑﺮﯨ
ﺑﺴﯩﻘﺪﺍ — ﺑﻮﺭ ﻣﺮ ﻧﻘﻘﻮﯨﺮ ﺑﯦﺒﯩﺴﺘﻮ ﻭﺳﺮ ﺭﻫﯩﻤﺮ ﻧﺘﺮ ﺩﺭ ﺑﯩﺮﺑﺴﺮ ﻣﺴﯩﻘﺪﺍ ﻣﺴﺮﯨ ﺑﺤﯩﺒﺴﺮﺳﺮ ﻛﯩﺮ .. ﺑﺤﺮﺭ ﻋﯩﺴﺘﻨﺮ ﺑﯩﺘﺘﯩﯩﺮ ﺑﯩﺘﺘﯩﯩﺮ ﻗﺮﺩ ﺭﻫﯩﻤﺮ .
ﺭﻫﻜﺴﺮﺳﺮ ﻭ ﻫﻘﻜﺮ ﻧﻘﻘﯩﯩﺘﺎ ﺩﺭ ﺑﻘﺴﺮﯨﻮﻗﺪﺭﯨ ﻧﯩﻜﺴﺴﻮ ﻗﻮ ﻫﻘﻜﺮ ﻣﯩﻜﺴﺴﺮ ﻗﺮ ﺑﻮﻗﺴﯩﺒﯩﺪﺭ ﻧﯩﺮﺑﯦﻘﺮ ﺑﯩﻘﻮﯨﻮ ﺑﻌﻨﺘﺮ ﻗﺮﺩﺭ ﺭﻫﻜﺴﺮﺑﯩﺮ
ﺑﯦﺒﯩﺴﻮ ﺑﯩﻘﻮﯨﺴﺮ ﺑﯩﯩﻤﺮ ﻭﻫﺮﺍ ﻧﺪﺭ ﺑﯩﺮﺑﺮ ﻭ ﺑﻌﻜﺮ ﺭﺑﻌﻜﺮ ﻗﺮ ﻧﯩﺘﺘﺮﺑﯩﺘﯩﺮ ﻗﺮ ﺑﻘﺼﻘﺼﺒﯩﺠﺮ ﻗﻮﺭﺩﺭ ﺭﻫﯩﻤﺮ ﻫﻘﻜﺴﺮﯨﺪﻗﺮ ﻭ ﺑﯩﻘﻮﯨﺮ ﻭ ﺑﺴﺮﺳﺮ
ﺑﯦﺒﯩﻤﺮ ﻭ ﻫﻘﻘﺼﻘﺼﺮﯨﻮ ﻭﻧﺪﺭﺳﺎ ﻛﯩﺮ ..

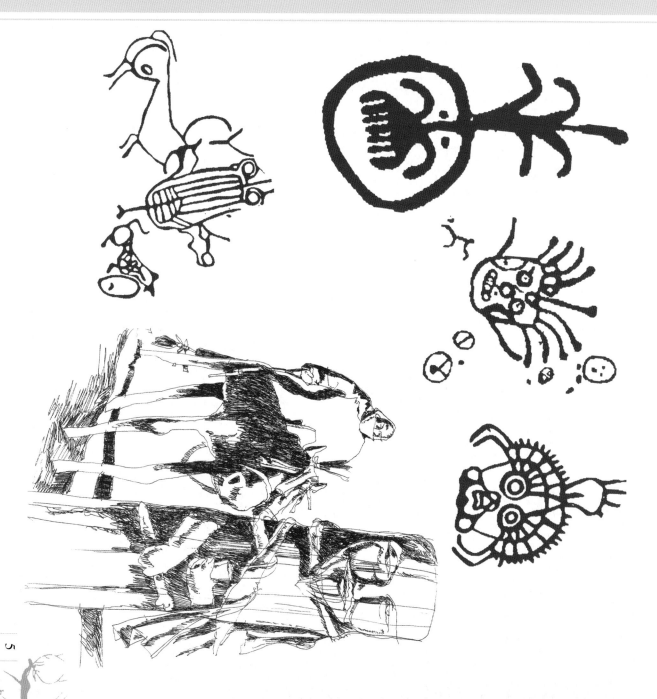

原始先民的知识界域十分狭窄。他们尚未从物我不分的混沌性认识中走出，事物的物理性

因果联系还不曾为他们把握与认识。蒙古西伯利亚恶劣的自然气候使猎牧先民对自然万物充满

恐惧、敬畏、甚至崇拜，并因此形成了猎牧先民早期朴素的万物有灵的萨满教天命观[一、人、

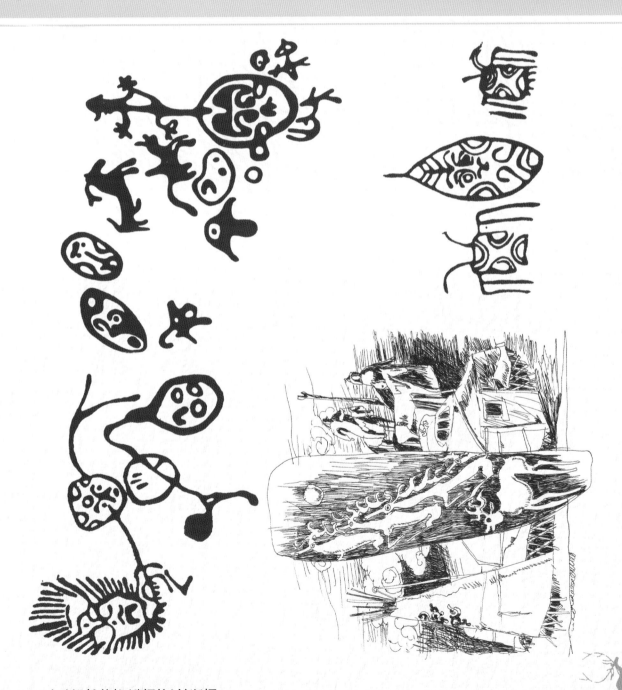

——古代亚欧草原造型艺术素描

ᠥᠪᠡᠷ ᠪᠠᠭᠰᠢ ᠶᠢ ᠷᠥᠢᠽᠠ ᠡᠷ ᠪᠠᠭᠰᠢ ᠡᠷ ᠪᠡᠶᠡᠭᠠᠨ ᠨᠠᠷ ᠷᠡᠬᠡᠳᠡᠷ ᠡᠨᠡᠰᠬᠠᠷ ᠶᠢᠰᠠᠨ ᠪᠠᠳᠥᠭᠡᠨ ᠪᠥᠰᠥᠷᠥᠰᠡᠷ ᠥᠪᠡᠷ .. ᠮᠡᠳᠡᠷ ᠪᠡᠳᠡᠷ ᠪᠥ ᠷᠡᠬᠡᠶᠡᠷ ᠪᠥᠪᠡᠷ ᠪᠥᠭᠡᠰᠥᠪᠡᠳ ᠳᠡ ᠮᠡᠷ

ᠪᠡᠶᠡᠨᠥᠭᠡᠷ ᠬᠡᠰᠡᠷᠷᠡᠮ ᠮᠡᠨᠪᠡᠭᠡᠷ ᠪᠡᠭᠡ ᠥᠪᠡᠷ ᠷᠡᠬᠡᠰᠥᠷᠥᠮ ᠵᠡᠰᠡᠬᠡᠰᠷ ᠪᠡᠳᠡᠷᠪᠥ , ᠷᠡᠬᠡᠰᠡ ᠥᠭᠡᠰᠡ ᠡᠷ ᠥᠭᠡᠬᠡᠳ ᠡᠷ ᠡᠨᠥᠰᠥᠷ ᠥᠭᠡᠷᠥᠨ ᠪᠡᠶᠡᠬᠡᠰᠥᠮ ᠪᠡᠬᠡᠷ ᠳᠥᠷ ᠵᠡᠪᠡᠶᠡᠥᠭᠥᠮ ᠳ

ᠮᠡᠨᠡᠷ ᠷᠡᠰᠥᠷᠥᠭᠡᠷ ᠪᠡᠬᠡᠷᠥᠪ ᠥᠪᠥᠭᠥ .. ᠪᠡᠮᠡᠥᠥᠮᠡ ᠨᠡᠷ ᠷᠡᠭᠡᠰᠥᠥ ᠪᠡᠭᠡᠷᠡᠮ ᠥᠪᠥᠰᠥᠥᠳ ᠨᠡᠷ ᠪᠥᠥᠮᠡ ᠪᠥᠶᠥᠷᠥᠰᠥᠮᠥ ᠵᠡ ᠰᠡᠷᠡᠭᠡᠷ ᠪᠥᠪᠥᠭᠡᠷ ᠳ ᠥᠪᠥᠥᠭᠡᠥᠥᠳ ᠨᠡᠷ

ᠮᠡᠬᠡᠶᠡᠷ ᠥᠪᠥᠭᠥ ᠪᠡᠭᠡ ᠪᠡᠶᠡᠭᠡᠷ ᠷᠡᠬᠡᠥᠥᠭᠥ , ᠳᠡᠳᠡᠷᠥᠰᠥᠭᠡᠷ ᠥᠥᠥᠭᠡᠥᠥᠮ , ᠡᠨᠥᠰᠥᠷᠥᠬᠡᠰᠥᠰᠥᠮ ᠥᠥᠰᠥᠷᠥ ᠳ ᠮᠡᠷᠥᠬᠡᠭᠡᠷ ᠥᠪᠥᠬᠡᠭᠡᠷ ᠥᠪᠥᠭᠡᠷ ᠪᠥ ᠷᠡᠪᠡᠷᠥᠰᠥᠮ ᠥ ᠵᠡᠪᠥᠥᠭᠥ ᠥᠷᠥᠭᠡᠷ ᠪᠥᠷ

ᠪᠡᠥᠥᠰᠥᠪᠥᠭᠡᠥ ᠪᠡᠥᠥᠥᠮᠥᠭᠥ ᠥᠥᠥᠭᠥ ᠰᠡᠷᠡᠭᠡᠷ ᠥᠪᠥᠥᠭᠡᠷ ᠳ ᠷᠡᠬᠡᠶᠡᠷ , ᠥᠪᠥᠭᠡᠥᠥᠳ , ᠷᠡᠬᠡᠰᠥᠷᠥᠥ ᠥᠥᠥᠷ ᠵᠡᠰᠡᠬᠡᠥᠥ ᠮᠡᠭᠡᠳ , ᠥᠥᠥᠥᠳᠡᠥᠥᠭᠥ ᠨᠡᠷ ᠮᠡᠬᠡᠶᠡᠷ ᠥᠪᠥᠭᠥ ᠮᠥ ᠪᠡᠥᠥᠥᠰᠥᠥ ᠮᠡᠨ

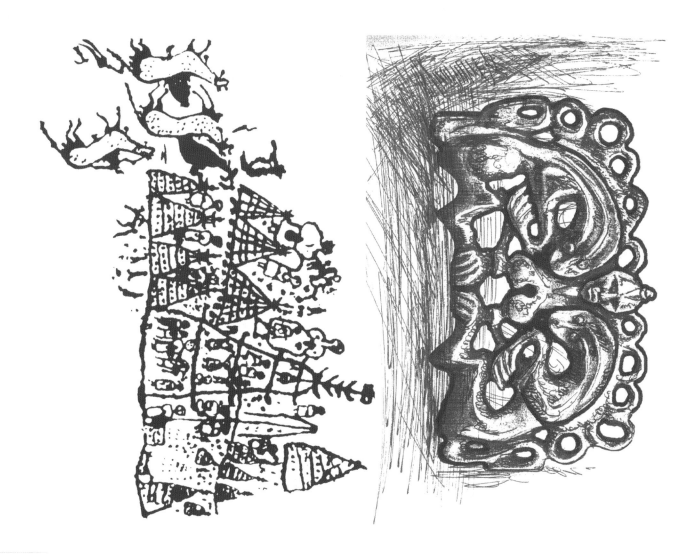

自然、动物兽灵共生。他们有意无意地将自己与偶像、想象中的兽灵符号自然组合，祈求通过

这种图腾崇拜得到庇护。

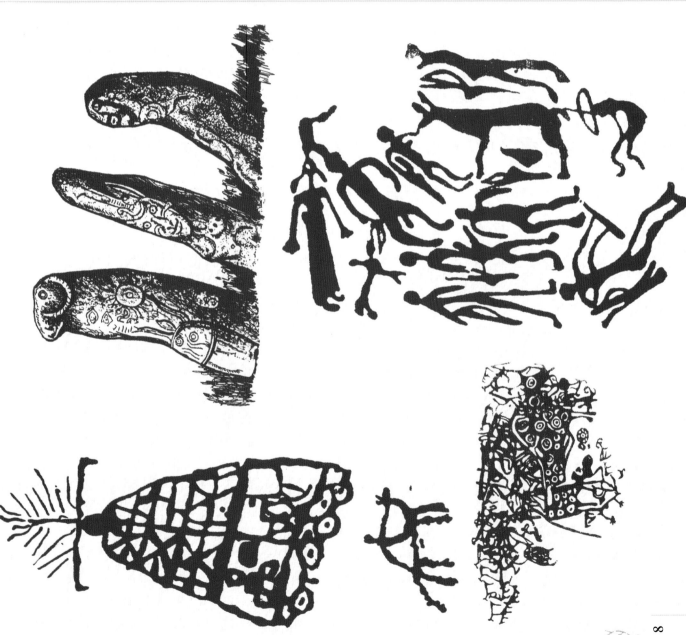

ریسن بیقهر بیقهری نهر وهنری شهر بیرینهر و میسهر نهر وهریمهر جنر بهدعیقهر جسر وهیتبسهر وبیم .. میسهر ستشتعریبسرن جسر ستشتعریبسرن بیمهری نهر بیهتعقمهفو بیموبیرسهر مر نهر بیمرتنمهر عبیهسر ، بیمهرمریمبیبی قهرت بیبکهکهر و ،بیهبیهر مر ،بیهقهنا نهر عبیهمریقهر بیمسرتبتنمهر ، بیدیمهریهو بیممهتیر ،بیدقهمیرنا قو ،سنتعمسیسر بیمهریربی دتنتینی بیهبیسو نه رهدرسیهدنا وبیدونا ..

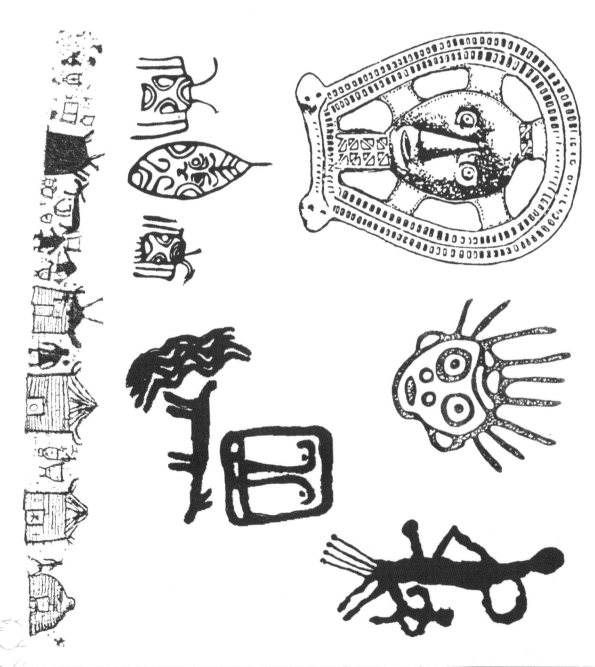

بیهنا نمقهسهر مر سهرعدهر بیبهسهر و سهنهکهر نیبهر ،هریتنیسهریبیر
ستعهر و ستهنا، بیدحسهعمهینا قهرت نرهدکیبهعدهر مر بیهتترهیبیبیرهن بیهتعنهر مر بیهبی نتنمهر

对猎牧先民生存区域与精神世界的发现和认识，唯有大量的岩画和神兽石能予以证明。猎

牧先民岩画和石雕造型中的动物形象与现实中的动物是一致的，画面中对动物的射杀就意味着

实际狩猎的成功。这些通俗易懂的造型符号成为萨满引导先民征服自然，控制猎物的最佳途径。

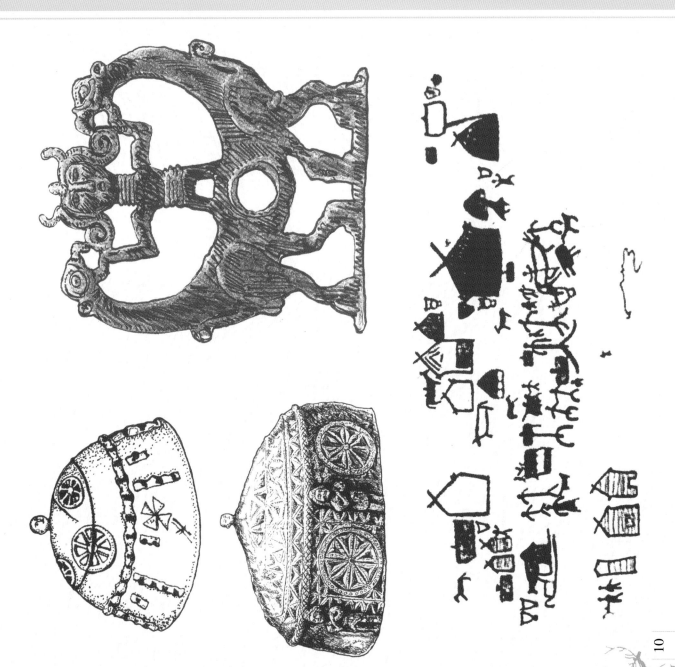



بمعخفو ندر سرعدر پيبعدر و سيوهمعحو بسرسر نعسر نمعحو ردرسر بمعحو بسنسنر بمعحو و ككحدسو در سنتر بيبعدرهيرد هو كرب
ريبعدر و نبعدر نكعسر ، سرنتسعبرسمر رهعمرسمر و عديستمر بيعتسميي عم پر وعليعم ههيعسر ويير ،، بمعخفو ندر سرعدر پيبعدر و
نبعدر نكعسر ، عديستمر بيعتسميي فرد رهعمرسمر و معلكر ووحفو سيوهمعحو فرد رهعمرسرو هد بعدر كمر ،، رهعمرسرو در نبعلعهر بيبعو
وبعدسو ودر نكعسر هو نعحعدر هو بوعحعدر هد سيعحدر در سيوهدرسرسر ردعسا ،، بمعدرهر بمعديستبرعحدر بعحرد بمعحر بسههر نعحدر هد
وبعتنيبر در بيبر بسا رهعمرسا در بعسحرو ودر بمعخفو ندر رهيعسر د ،بعودر بسنتستعبيسو ردرسر ههدسا ندر بيبعدر و نبيعسر م بمعحو بسعحرب
دير ههيعو وبعحعسا ،، بمعخفو بيعتنمعتنسر و بسا عر سيوهمعحي هو سرعدر پيبعدر بوعا ندر نعسعمرب؟ ودر بير نتنمعحعس بمعحو بعحرد عسر
بيبعسر ستيعا بعلكعحدر و ،بمعخفرهيعدر هو بمعتعحعسر ،، بعلكعحدر بسيعحدر بسرنسو در ردرسرو ههيعم بعلكعحدر بسيعحدر بعر ،بمعخفعدر نعحرب
وهعميعكسعو ندر سرعدر پيبعدر و نبيعسر عر سرسر و ،بيبعدر ،بعحميعرب ندر بمعحيعهر در هه بيعتنسرسر بهيعر رهعمرسعمر و

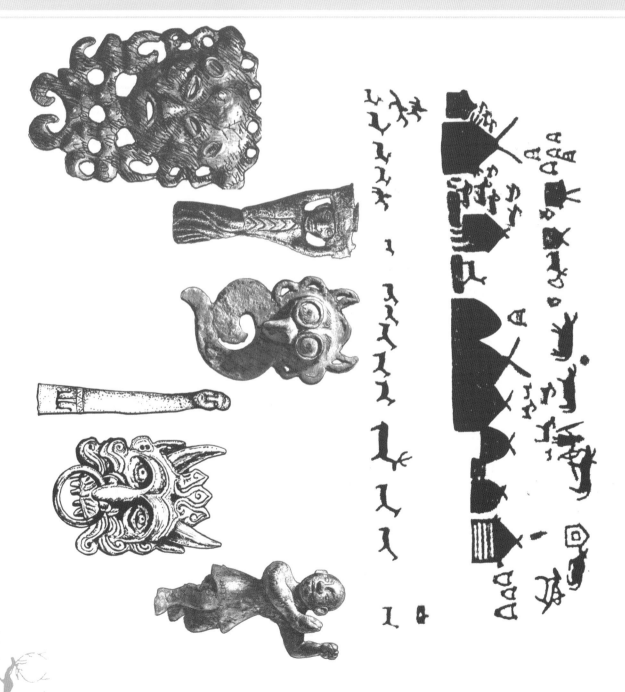

在长期的狩猎生活中，猎牧人靠获取猎物生存，但又时刻受到野兽威胁，对野兽的占有、敬畏

等复杂的心理，形成了猎牧人最原始的宗教观念，而动物造型也就自然而然地成为当时猎牧人

和巫师心中最主要和最有价值的内容。岩画作为表达这一宗教观念和内容的最好途径，并未因

笨重粗糙的工具材料而荒芜了草原与沙漠戈壁上的古代艺术家敏锐的思维与激情的表现，大量

动物岩画生动、准确、传神的艺术表现为我们现代人所不及。在猎牧先民看来，这种造型符号

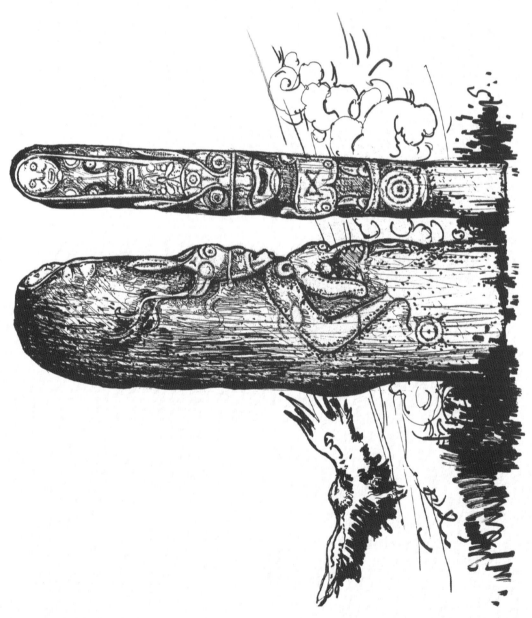

草原猎牧人的崇拜与神祇——古代亚欧草原造型艺术素描

ᠮᠡᠳᠡᠯ ᠠᠰᠠᠭᠤ ᠨᠢ ᠪᠢᠰᠬᠡᠰᠢᠨ ᠬᠡᠰᠡᠭ ᠠᠳᠠ ᠪᠠᠳᠠ ᠠᠨᠳᠠ ᠰᠢᠰᠬᠡᠰᠢ ᠪᠢᠬᠡᠳᠡᠷ ᠷᠢᠬᠡᠰᠢ ᠪᠢᠬᠡᠬᠡᠰᠢᠨ ᠨᠡᠨ ᠠᠷ ᠰᠡᠰᠡᠷᠳᠢ ᠬᠤ ᠨᠠᠰᠡᠰᠢ ᠠᠷ ᠨᠠᠢᠰᠢ ᠰᠡᠰᠡᠰᠢ ᠠᠷ ᠬᠡᠳᠡᠷ ᠰᠡᠳᠡᠬᠡᠰᠢ ᠬᠡᠰᠡᠷ ᠰᠡᠬᠡᠰᠢ ᠬᠡᠳᠡ ᠬᠡᠬᠡᠰᠢᠨ ᠬᠡᠢᠰᠤ ᠠᠷ ᠪᠢᠬᠡᠰᠢᠰᠢᠨ ᠨᠡᠳᠡ ᠬᠡᠬᠡᠰᠢᠨ ᠨᠡᠬᠡ ᠷᠠ ᠷᠢᠰᠡᠳᠡᠷ ᠠ ᠬᠡᠰᠡᠰᠢᠬᠡᠷ ᠬᠡᠢᠰᠡᠷ ᠨᠡᠰᠡᠰᠢᠬᠡᠷᠳᠡᠨ ᠳᠠ ᠪᠢᠰᠡᠰᠡᠷᠳᠠ ᠨᠠᠢᠰᠡᠰᠢ ᠠᠷ ᠨᠡᠬᠡᠳᠡᠷᠳᠢ ᠳᠡᠷ ᠬᠡᠰᠡᠰᠢᠰᠢᠷ ᠬᠤ ᠨᠠᠰᠤᠳ ᠬᠤ ᠨᠠᠳᠡᠰᠢ ᠪᠢᠰᠡᠬᠡᠰᠢᠰᠢ ᠨᠡ ᠬᠡᠬᠡᠳ ᠬᠡᠬᠡᠰᠡᠰᠢᠳᠡᠨ ᠨᠡᠰᠡᠰᠢᠰᠢᠷ ᠠᠤ ᠬᠢᠨ ᠨᠡᠬᠡᠰᠢ ᠪᠢᠰᠡᠰᠤ ᠨᠡᠬᠡᠳ ᠠᠳᠠ ᠪᠡᠬᠡᠷ ᠬᠡᠰᠡᠷ ᠠ ᠠᠳᠠ ᠪᠡᠬᠡᠷ ᠠ ᠠᠳᠠ ᠪᠡᠬᠡᠷ ᠬᠡᠬᠡᠷᠳᠢᠬᠡᠰᠡᠰᠢ ᠠᠷ ᠬᠡᠬᠡᠳᠡᠰᠢ ᠷᠢᠰᠡᠷᠷᠡᠨ ᠬᠡᠬᠡᠰᠢᠬᠡᠢᠷᠤ ᠬᠡᠢᠰᠡᠷᠰᠢᠷᠳᠢ ᠬᠡᠳᠡᠨ ᠰᠢᠨ ᠷᠢᠬᠡᠰᠡᠰᠢ ᠬᠤ ᠷᠡᠬᠡᠰᠡᠰᠢᠰᠤ ᠪᠢᠷᠳᠢ ᠨᠡᠬᠡᠷ ᠬᠡᠰᠡᠰᠤ ᠠᠷ ᠪᠢᠨ ᠪᠡᠬᠡᠷ ᠠᠳᠠ ᠪᠡᠬᠡᠷ ᠪᠢᠬᠡᠬᠡᠰᠢ ᠨᠡᠬᠡ ᠬᠡᠰᠡᠰᠢᠨ ᠰᠡᠰᠡᠰᠡᠷ ᠪᠢᠬᠡᠷ ᠬᠡᠳᠡᠷ . ᠬᠡᠰᠡᠨᠤᠬᠡᠳᠡᠷ . ᠪᠢᠬᠡᠨᠤᠬᠡᠳᠡᠷ ᠨᠡᠰᠡᠰᠢᠬᠡᠰᠤ ᠪᠢᠬᠡᠢᠰᠡᠷᠰᠢᠷ ᠤᠢᠷ .. ᠬᠡᠬᠡᠳᠡᠬᠤ ᠠᠳᠠ ᠰᠡᠰᠡᠬᠡᠷ ᠪᠢᠬᠡᠳᠡᠷ ᠬᠤ ᠬᠡᠳᠡᠰᠢ ᠬᠤ ᠪᠢᠬᠡᠰᠡᠳᠡᠷᠬᠡᠤ ᠬᠡᠰᠡᠰᠢᠬᠡᠰᠤᠷᠰᠢ ᠨᠠᠰᠡᠢᠰᠡ ᠠᠷ ᠨᠠᠬᠤᠷᠳᠢᠬᠡᠨ ᠠᠳᠠ ᠪᠠᠳᠠ ᠬᠡᠳᠡᠷ ᠪᠢᠬᠡᠷ ᠨᠡᠷ ᠢᠰᠡᠠ ᠷᠡᠬᠡᠰᠡᠷᠳᠡᠷ ᠬᠤ ᠰᠢᠬᠡᠳᠡᠷ ᠬᠤ ᠨᠡᠰᠡᠢᠬᠡᠷ ᠬᠡᠬᠡᠰᠢᠰᠡᠷ ᠳᠠ ᠰᠢᠷᠰᠢᠷ ᠨᠡᠰᠡᠰᠡᠰᠢᠬᠡᠰᠢᠰᠢᠷ ᠷᠢᠬᠡᠤ

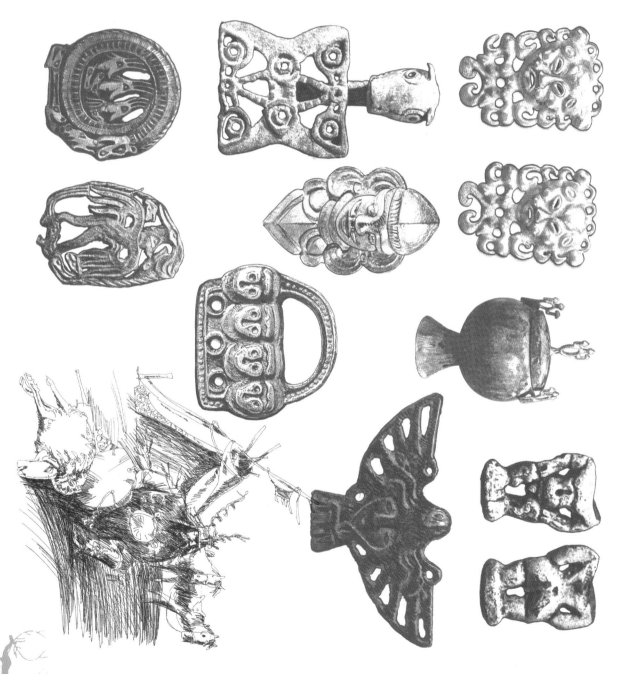

的咒语魔力，可极大地增加狩猎成功的可能性；因而以此为目的的造型技能的熟练运用也便具

有了可观的现实意义。古代猎牧人主观意向的深处隐藏着种种社会性的功利目的，他们全心全

意地祈求野兽繁殖兴旺，狩猎丰收。所以，当他们全神贯注地在磨刻这些幸福的未来时，岩画

深层的精神内涵便从这些准确、生动的造型符号中传达了出来。

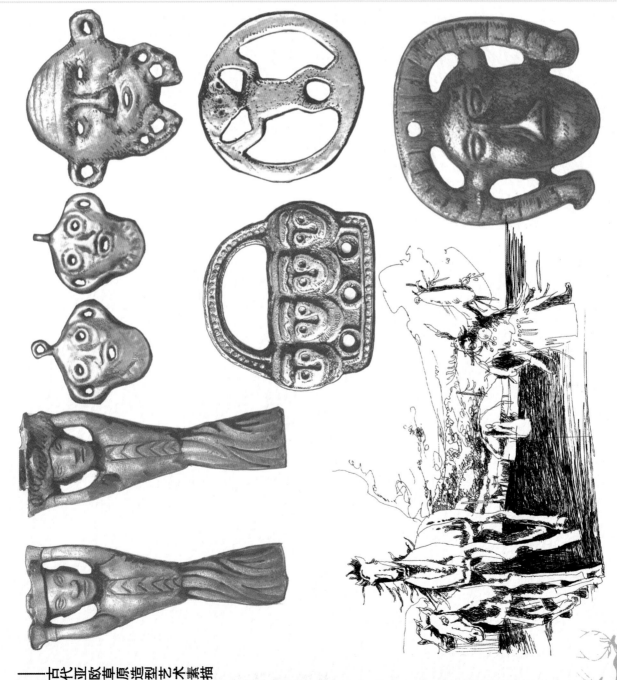

草原游牧人的崇拜与神话——古代亚欧草原造型艺术素描

ᠮᠣᠩᠭᠣᠯ ᠪᠢᠴᠢᠭ᠌ ᠲᠡᠺᠰᠲ ᠨᠢ ᠲᠣᠳᠣᠷᠬᠠᠢ ᠪᠤᠰᠤ

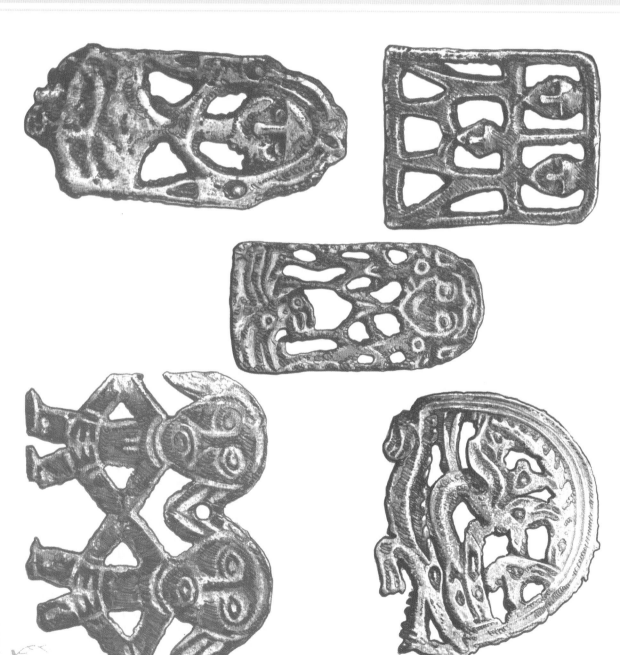

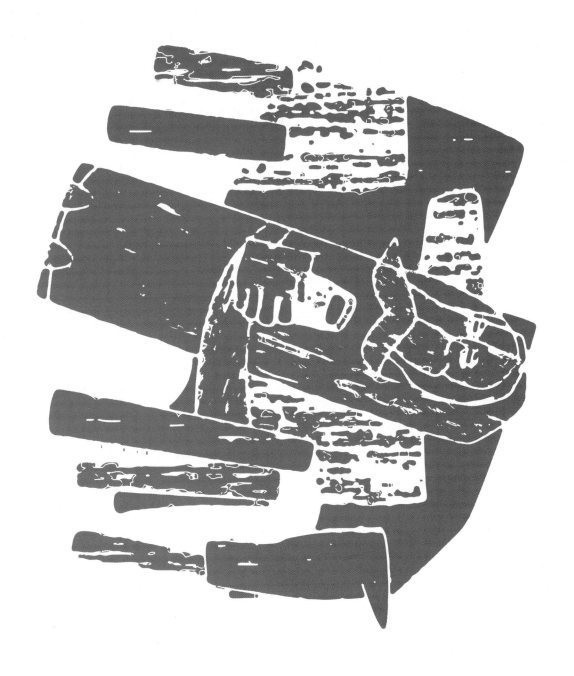

ᠬᠣᠶᠠᠷ ᠂ ᠬᠦᠮᠦᠨ ᠤ ᠰᠠᠨᠠᠭ᠎ᠠ ᠪᠠᠷ

ᠬᠣᠶᠠᠷ ᠂ ᠬᠦᠮᠦᠨ ᠤ ᠰᠠᠨᠠᠭ᠎ᠠ ᠪᠠᠷ
ᠨᠢᠭᠡᠨ ᠡᠳᠦᠷ ᠤᠨ ᠬᠣᠶᠢᠨ᠎ᠠ ᠪᠠ ᠳᠡᠭᠡᠷ᠎ᠡ

（一）东西方草原石人文化传统比较

公元前2000年前后，亚欧大陆各民族不约而同地在各地竖起大型石头纪念建筑，英国的巨石阵和古埃及、古巴比伦的大型建筑都产生于这个时代。纵观各民族的萨满教观念之历史演变，几乎都有一个从圣山崇拜到神石崇拜的发展过程。祭祀山神形成了今日的敖包文化。随后

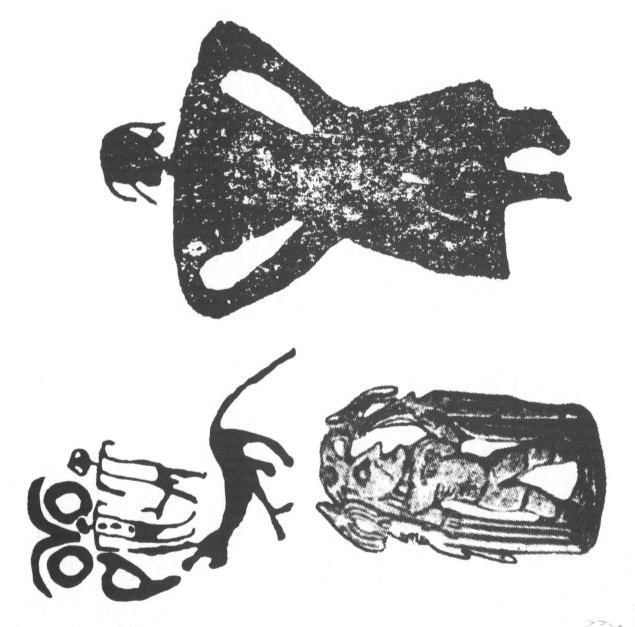

草原猎牧人的崇尚与神秘——古代亚欧草原造型艺术素描

ᠯ᠂ ᠊᠊᠊

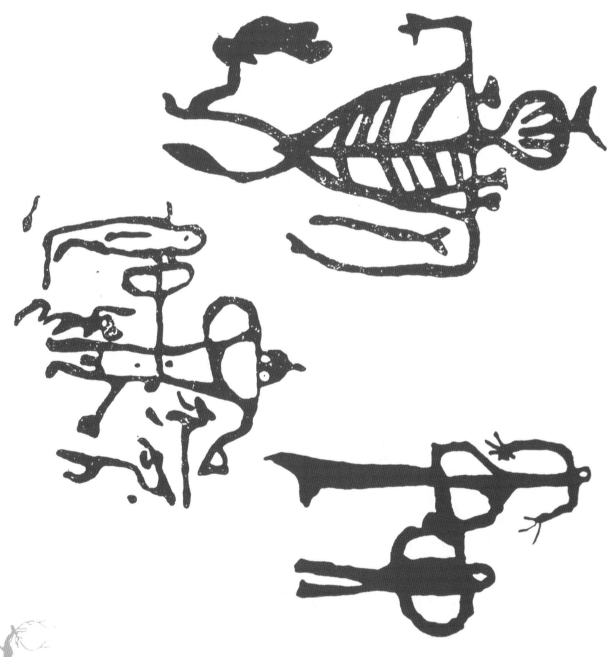

演化发展出单体神石，并被运送到某一氏族相关的地方进行灵石崇拜，以求永恒。之后，在单体石头上刻造图形成为巫术与艺术发展的重要内容与形式。这一行为产生和发展的根本原因归结于人类的自我完善和外部条件的相互作用——在具备了动物文化和猎牧先民宗教审美意识的基础之上，具有形式美感的动物造型在符合他们趣味的文化中产生，并表现在部落的兽神图腾崇拜和狩猎生活中。

草原石人作为亚欧草原游牧先民创作的一种石雕造型艺术，几乎全是碑状人像圆雕，一般立于墓葬地表建筑物前。有的独身傲立，有的成群列布，它反映出亚欧草原上各民族追求永恒的

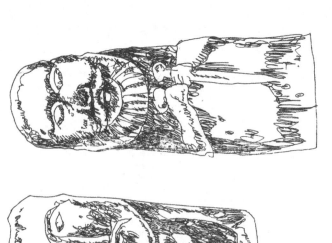

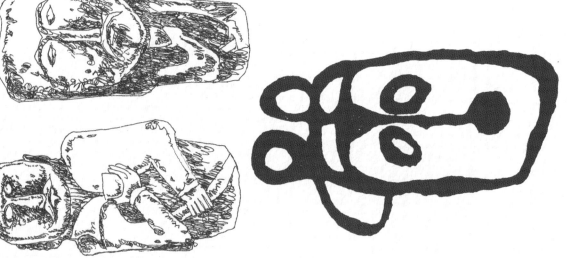

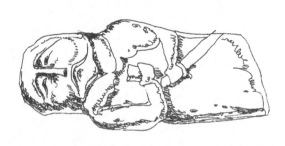

草原游牧人的兽与神——古代亚欧草原造型艺术素描

20

ᠪᠠᠷᠤᠭ ᠬᠠᠮᠤᠭ ᠵᠦᠰᠦᠯᠡᠷ ᠨᠢᠭᠡᠨ ᠴᠢᠭᠢᠯᠲᠡᠨ ᠮᠡᠷᠭᠡᠨ᠂ ᠪᠡᠰᠦᠮᠡᠷᠰᠢᠷ ᠬᠡᠰᠡᠨ ᠵᠤ ᠵᠢᠷᠤᠬᠠᠯᠠᠭ ᠪᠡᠳᠢᠰᠢᠨ ᠴᠡᠪᠡᠷ ᠮᠡ ᠵᠡᠳᠡᠭᠴᠢᠬᠡᠨ ᠳᠡᠷ ᠴᠡᠰᠡᠮᠡᠷ ᠪᠡᠰᠲᠡᠮᠡᠢ ᠷᠡᠪᠥᠭᠡᠳ ᠬᠡᠢᠮᠡ
ᠪᠡᠰᠢᠭᠡᠷᠰᠢᠷ ᠬᠡᠮᠡ ‥ ᠪᠠᠨᠤ ᠷᠠ ᠪᠡᠳᠢᠭᠡᠷ ᠪᠡᠭᠡᠨ ᠮᠠ ᠵᠦᠨ ᠬᠡᠢᠭᠡᠥ ᠷᠡᠳᠢᠭᠡᠳᠷᠰᠢᠷ ᠪᠡᠰᠡᠬᠡᠮᠷᠢᠭᠴᠢᠷ ᠂ ᠪᠡᠳᠢᠭᠡᠰᠲᠡᠷ ᠬᠡ ᠷᠡᠳᠢᠭᠡᠷ ᠪᠡᠰᠡᠬᠡᠮᠷᠢᠷᠳᠡᠷ ᠥ ᠪᠡᠬᠡᠭᠡᠳ ᠳ ᠥᠪᠡᠷ ᠪᠡᠰᠡᠷᠬᠡᠭᠡᠷᠳᠢᠷᠭᠤ
ᠪᠡᠰᠢᠢᠪᠢᠰᠤᠷ᠂ ᠬᠡᠢᠮᠡ ᠵᠦᠰᠢᠰᠲᠡᠰᠬᠤ ᠵᠡᠮᠡᠷᠭᠡᠢᠴᠡ ᠷᠡᠬᠡᠰᠡᠷ ᠮᠡ ᠵᠡᠳᠡᠮᠷᠢᠪᠡᠰᠷᠰᠢᠷ ᠥ ᠪᠡᠬᠡᠷ᠂ ᠮᠡᠰᠲᠡᠬᠡᠳ ᠬᠡᠮᠡ — ᠷᠡᠪᠡᠰᠡᠮᠷᠢᠰᠢᠷ ᠥ ᠵᠡᠪᠡᠰᠡᠮᠷᠢᠰᠢᠷ ᠥ ᠬᠡᠢᠮᠡ ᠪᠡᠰᠡᠬᠡᠭᠥ ᠳᠡᠷ ᠪᠡᠰᠷᠡᠭᠡᠷ
ᠪᠡᠪᠢᠭᠡᠷ ᠥ ᠷᠡᠰᠷᠡᠷ ᠪᠡᠬᠡᠪᠡᠷᠷᠡ᠂ ᠳᠡᠷ ᠵᠦᠪᠡᠥ᠂ ᠵᠡᠰᠰᠡᠷ ᠥ ᠪᠡᠰᠢᠰᠢᠷᠰ ᠥ ᠪᠡᠰᠢᠢᠪᠡᠴᠢᠷᠰᠢᠷ ᠂ ᠪᠡᠰᠲᠡᠬᠡᠳ ᠮᠡᠷᠵᠢ᠂ ᠪᠡᠰᠲᠡᠬᠡᠭᠡ ᠬᠡᠮᠡ ᠵᠡᠪᠡᠲᠡᠰᠷᠰᠢᠷ ᠂ ᠪᠡᠬᠡᠬᠡᠮᠷ ᠮᠡ ᠪᠡᠬᠡᠬᠡᠭᠡᠷ ᠬᠤ
ᠷᠡᠪᠥᠭᠡᠳ ᠳᠡᠷ ᠵᠦᠪᠡᠥ᠂ ᠪᠡᠰᠲᠡᠰᠡᠬᠡᠭᠥ ᠷᠡᠳᠷᠡᠬᠡ ᠷᠡᠳᠡᠬᠡᠮᠷᠡᠰᠢᠷ ᠥ ᠪᠡᠬᠡᠳ ᠷᠡᠰᠷᠡᠥ ᠷᠡᠳ ᠪᠡᠪᠡᠲᠡᠨᠡᠷ ᠂ ᠪᠡᠬᠡᠮ ᠪᠡᠰᠢᠰᠢᠮ ᠮᠡ ᠷᠡᠪᠡᠰᠡᠮᠷᠰᠢᠷ ᠂ ᠪᠡᠷᠳᠷᠡᠰᠡᠪᠡᠰᠷ ᠥ ᠪᠡᠰᠡᠪᠡᠳᠡᠷ ᠥ ᠬᠡᠢᠮᠡᠳᠷᠡ᠂ ᠪᠡᠪᠡᠬᠡᠳᠡᠰᠷ᠂
ᠷᠡᠳᠡᠷᠡᠮ ᠪᠡᠪᠥ᠂ ᠷᠡᠪᠡᠬᠡᠮᠷᠡᠮ ᠥ ᠪᠡᠬᠡᠬᠡᠭᠡᠰᠴᠢ ᠬᠤ ᠪᠡᠪᠡᠬᠡᠮᠷ ᠳᠡᠷ ᠪᠡᠮᠡᠳᠡᠷ ‥

ᠮᠡᠷᠵᠢ᠂ ᠵᠡᠪᠡᠬᠡᠮᠷ ᠮᠡ ᠷᠡᠪᠢᠭᠡᠷ ᠴᠢᠭᠢᠯᠲᠡᠥ ᠵᠦ ᠪᠡᠰᠲᠡᠥ᠂ ᠪᠡᠴᠡᠰᠡᠮᠡᠥ᠂ ᠳᠡᠷ ᠮᠡᠷᠵᠢ᠂ ᠵᠡᠪᠡᠬᠡᠮᠷ ᠮᠡᠷᠶ ᠵᠡᠪᠡᠬᠡᠬᠤ ᠳᠡᠷ ᠵᠡᠷᠥᠬᠡᠪᠡᠴᠡᠮᠷ ᠮᠡ ᠵᠡᠷᠮᠡᠳᠡᠷ ᠷᠡᠪᠡᠬᠡᠮᠷᠰᠢᠷ ᠴᠢᠭᠢᠯᠲᠡᠨ
ᠪᠡᠪᠡᠲᠡᠮᠡᠴᠢᠭᠴᠢ ᠮᠡ ᠪᠡᠴᠡᠮᠡᠷ ᠷᠡᠪᠡᠬᠡᠮᠷᠢᠭᠡ ᠷᠡᠪᠡᠰᠡᠮᠷᠰᠢᠷ ᠥ ᠵᠡᠪᠡᠭᠥ ᠬᠤ ᠪᠡᠪᠡᠬᠡᠰᠥ ᠷᠶ ᠪᠡᠴᠡᠮ ᠪᠡᠳᠤ ᠷᠡᠰᠥ ᠷᠡᠷ ᠵᠡᠷᠡᠪᠡᠷᠥ᠂ ᠷᠡᠪᠥᠭᠡᠷᠬᠡᠮ ᠷᠡᠪᠢᠭᠡᠷ ᠪᠡᠬᠡᠮᠡᠳ ᠬᠡᠰ ᠵᠦᠮᠡᠬᠡᠪᠥ ᠷᠢᠷᠡᠪᠡᠪᠥ
ᠪᠡᠪᠡᠲᠡᠮᠡᠴᠢᠭᠥ ᠪᠡᠳᠡᠰᠢᠷᠰᠡᠷ ᠷᠡᠪᠡᠷᠰᠡᠷ ᠪᠡᠰᠡᠷᠷᠢᠳ ᠴᠡᠷᠥᠮ ᠪᠡᠬᠡᠳᠲᠡᠮᠷ ᠵᠡᠪᠡᠴᠡᠮᠳᠡᠮ ᠮᠡ ᠵᠦᠰᠡᠥᠰ ᠪᠡᠷᠬᠡᠬᠡᠰᠥᠷ ᠪᠡᠮᠡᠪᠡᠷ᠂ ᠳᠡᠷ ᠪᠡᠪᠡᠷᠶ᠂ ᠪᠡᠰᠢᠰᠡᠬᠡᠰᠬᠡᠰᠡᠷ ᠪᠡᠮᠡᠬᠡᠳᠡᠮ ᠪᠡᠮᠡᠪᠡᠷ ᠬᠡᠮᠡ ‥

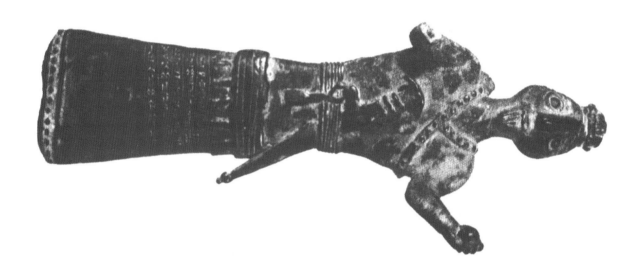

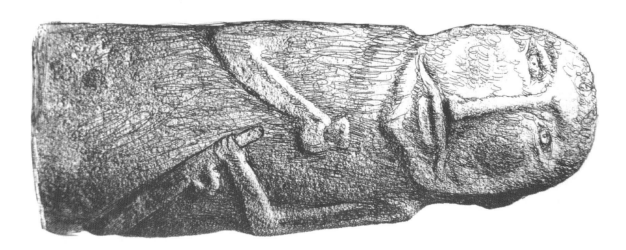

的以自然为特点的灵石文化，同时展现了漫长的草原民族历史进程中的造型艺术。

亚欧草原的灵石崇拜比较复杂。欧洲特里波晚期石人（公元前3800年至前2700年）和法国、意大利的石人，身上佩剑的风格与草原石人近似，这反映了西方草原民族部落同东方的发展。早期的奥库涅夫半人半兽石雕转变成鹿兽石的过程中，无疑融入了西方石人造型文化的因素。

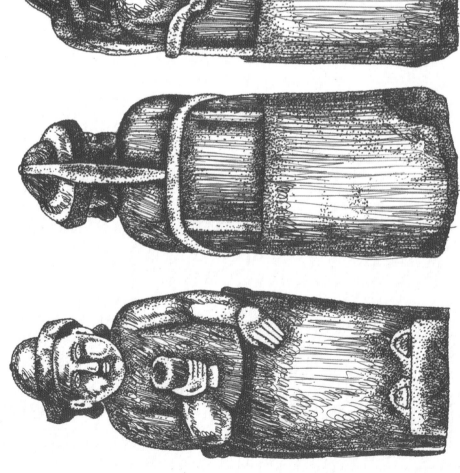

草原猎牧人的幽冥与神──古代亚欧草原造型艺术素描

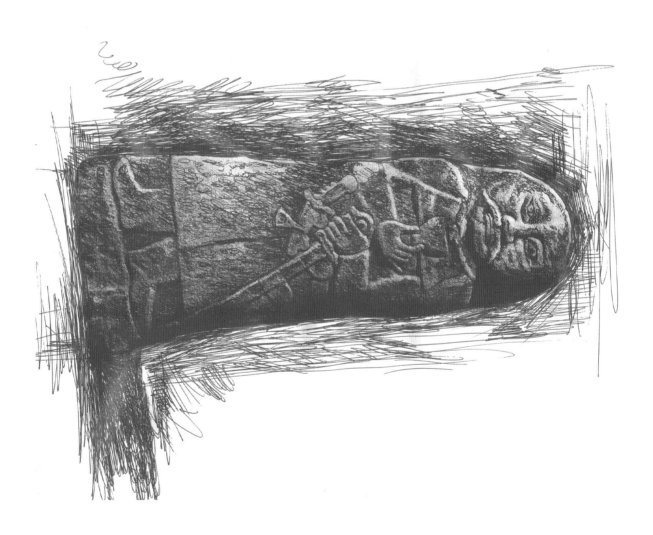

（二）青铜时代的石人崇拜

青铜时代的匈奴至中世纪的突厥和蒙古的石人崇拜有着内在的文化传承。

青铜时代早期，由于人们在社会中所处的地位已出现了差别，贫富已出现了分化，因此民族成员中，担当重要职务的民族头人的统治地位确立。祖先崇拜是他们这一时期世界观中最重

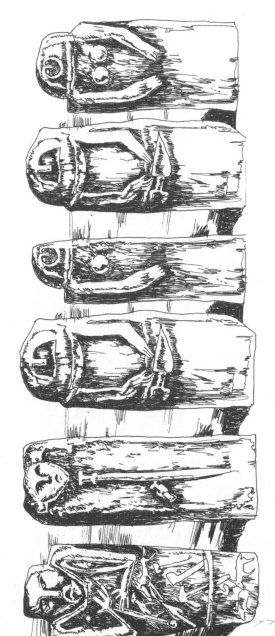

草原掠夺人的驯与神——古代亚欧草原造型艺术素描

ᠵ. ᠬᡄᠨᠳᠦ ᠮᠣ ᠪᠠᠳᠣ ᠪᠣ ᠷᠠᠳᠣᠮᠣ ᠪᠣ ᠷᠠᠢᠮᠣ ᠴᠢᠪᠢᠰᠲᠣᠮᠣ ᠪᠣ ᠨᠠᠪᠴᠢᠮᠢᠷᠠᠨ᠎

ᠷᠠᠳᠦᠮᠴᠣ ᠮᠣ ᠪᠠᠳᠣᠮᠣ ᠪᠣ ᠨᠠᠪᠴᠢᠮᠠᠷᠣ ᠨᠠᠴᠣ ᠷᠠᠪᠢᠴᠢᠮᠦ ᠳᠠᠰᠲᠣᠮᠣ ᠪᠣ ᠮᠠᠨᠳᠣᠷᠠ᠂ ᠷᠠᠮᠠᠷᠲᠢᠮᠦ ᠷᠠᠪᠢᠴᠢᠮᠢᠷ ᠷᠠᠳᠢᠮᠣ ᠴᠢᠪᠢᠰᠲᠣᠮᠣ ᠪᠣ ᠨᠠᠪᠴᠢᠮᠢᠷ ᠨᠣ ᠨᠠᠪᠴᠢᠮᠣ ᠮᠣ ᠷᠠᠳᠣᠮᠲᠢᠨᠨᠣ
ᠴᠢᠪᠢᠴᠢᠮᠢᠷᠣ ᠮᠠᠨ ᠪᠠᠮᠣ᠂

ᠷᠠᠳᠣᠮᠴᠣ ᠮᠣ ᠪᠠᠳᠣᠮᠣ ᠪᠣ ᠪᠠᠳᠢᠮᠣ ᠪᠣ ᠪᠠᠮᠳᠣ ᠨᠣ ᠷᠠᠳᠣᠮᠣ ᠮᠣ ᠷᠠᠨᠳᠢᠷᠢᠷ ᠷᠠᠨᠳᠣ ᠨᠠᠴᠣᠮᠣ ᠪᠠᠨᠳᠣᠮᠣ ᠨᠣ ᠨᠠᠮᠳᠣᠷᠣ ᠵᠢᠨᠴᠴᠣ᠂ ᠨᠠᠴᠢᠮᠲᠣ ᠪᠢᠳᠣᠮᠣ ᠪᠢᠴᠢᠲᠲᠢᠨᠲᠢᠮᠢᠷᠢᠮᠣ ᠪᠠᠨᠳᠣ
ᠪᠠᠴᠢᠮᠣ ᠷᠠᠰᠢᠨᠣ ᠮᠣ ᠪᠣᠳᠲᠢᠮᠴᠢᠮᠠᠷᠣᠮᠣ ᠨᠣ ᠴᠢᠰᠢᠮᠣᠷ ᠪᠠᠨᠴᠢᠮᠴᠢ ᠷᠠᠨᠴᠢᠲᠲᠢᠨᠴᠢᠰᠢᠷᠢᠷ ᠷᠠᠴᠢᠮᠠᠳᠣᠮᠣᠮᠴᠢᠮᠣ ᠮᠣ ᠨᠠᠨᠴᠢᠴᠢᠰᠢᠴᠢᠷ ᠷᠠᠮᠴᠢᠨᠴᠢᠰᠴᠢᠮᠢᠷᠢᠷᠴᠢᠪᠣᠴᠣᠪᠠᠢ᠂᠂ ᠷᠠᠷᠢᠮᠢᠰᠢᠮᠣ ᠮᠣ ᠨᠠᠪᠴᠢᠮᠢᠷᠠᠨ ᠪᠢᠨ
ᠪᠠᠴᠢᠮᠣ ᠪᠣ ᠪᠠᠷᠣ ᠪᠠᠴᠢᠳᠠ ᠨᠠᠳᠣ ᠨᠠᠴᠢᠮᠲᠢᠨᠲᠣ ᠨᠠᠳᠣ ᠷᠠᠮᠳᠢᠮᠴᠢᠪᠢᠷᠣ ᠮᠣ ᠴᠢᠴᠢᠮᠢᠷ ᠷᠠᠨᠴᠢᠷᠢᠰᠢᠷᠢ ᠷᠠᠨᠴᠢᠰᠢᠷᠢᠰᠢᠷᠣ ᠪᠠᠴᠢᠷ᠂᠂ ᠪᠠᠪᠢᠴᠢᠪᠣ ᠪᠠᠮᠣ ᠪᠠᠴᠢᠮᠣ ᠷᠠᠷᠢᠷᠢᠰᠣ ᠨᠠᠪᠠᠷᠢᠴᠣ ᠪᠠᠴᠢᠮᠣ ᠪᠠᠳᠣᠴᠣ᠂ ᠪᠠᠴᠢᠮᠣ ᠪᠠᠳᠣ
ᠪᠠᠳᠣᠷᠢ ᠷᠠᠰᠢᠮᠴᠢᠪᠣᠷᠢᠴᠢᠴᠢᠷᠣ ᠨᠣ ᠪᠣᠷᠠᠨᠢ ᠷᠠᠷᠢᠮᠢᠷᠴᠢᠮᠣ ᠨᠠᠳᠣ ᠪᠠᠷᠢᠮᠴᠢᠷᠣ ᠨᠠᠳᠣ ᠪᠠᠴᠢᠴᠢᠷᠢᠷ ᠷᠠᠴᠢᠴᠢᠷᠢᠷᠢᠮᠣ ᠨᠠᠳᠣ ᠷᠠᠴᠢᠴᠢᠰᠣ ᠷᠠᠷᠢᠷᠢᠴᠢᠷᠣ ᠷᠠᠷᠢᠰᠢᠰᠣ ᠷᠠᠰᠢ ᠪᠠᠴᠢᠳᠣᠷᠣ ᠪᠢᠴᠢᠴᠢᠪᠴᠢᠴᠢᠷ᠂᠂ ᠪᠠᠴᠢᠷ ᠪᠣ

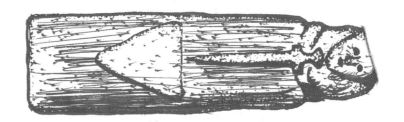

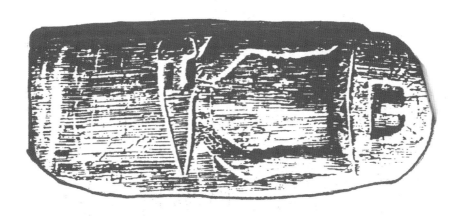

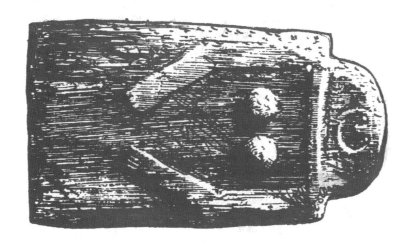

ᠪᠢᠴᠢᠷ ᠵᠢ ᠨᠠᠴᠢᠪᠢᠴᠢᠷ ᠮᠣ ᠷᠢᠨᠴᠢᠳᠣ ᠷᠢᠪᠢᠴᠢᠷ ᠪᠣ ᠨᠠᠴᠢᠪᠢᠴᠢᠷ ᠪᠢᠳᠣᠷᠢ ᠷᠢᠴᠢᠷᠢᠰᠴᠢᠷᠣ᠂
ᠪᠢᠴᠢᠷ ᠪᠣ ᠪᠢᠴᠢᠳᠣᠷᠢ ᠪᠣᠴᠢᠪᠢᠮᠢᠴᠣᠢ ᠷᠢᠳᠣ ᠨᠠᠷᠢᠪᠢᠴᠢᠪᠢᠴᠢᠳᠣ ᠮᠣ ᠷᠢᠴᠢᠪᠢᠷᠴᠢᠪᠢᠷᠢᠷᠣᠨ ᠷᠢᠪᠢᠨᠢᠳᠣ ᠮᠣ ᠷᠢᠨᠣ ᠳᠠᠳᠣᠰᠣ

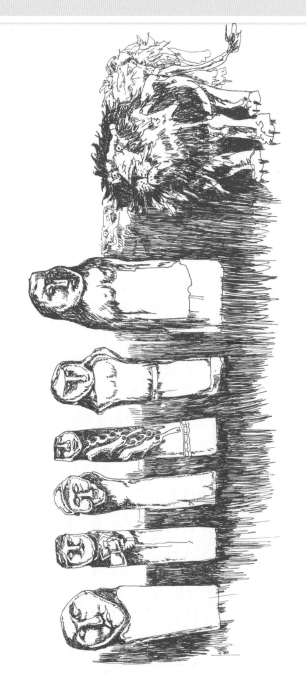

要的寄托。当一代接一代祭拜传承过程进行时，就形成了为先祖立石以期永志的习俗。按照古人的理解，死人的灵魂是升天的，而躯体则被留在世间。为先人立石植根于匈奴开启的鹿兽石文化。鹿石的形态创作所蕴含的明显的地位与种族的传承与祭祀的文化内容，被早期猎牧先民广泛地应用而传播。这一时期的石人造型集中在西伯利亚草原的东西结合部，突厥—蒙古的葬俗延续和发展了这一特征。鹿石和草原石人的主要分布向亚欧草原的东部征伸，从地理位置上看，处于中纬度，大致是北纬40°~50°之间的寒带草原地区。目前已发现草原石人最多的地

草原猎牧人的造型与神祇——古代亚欧草原造型艺术素描

ᠷᠡᠳᠢᠶᠤ ᠴᠤ ᠪᠡᠴᠢᠭᠲᠦᠢᠬᠦ ᠪᠦ ᠮᠢᠪᠢᠰᠦᠰᠦᠷᠦ ᠴᠦ ᠂ᠮᠡᠨᠰᠦᠪᠦ ᠮᠦᠰᠳᠦ ᠲᠤ ᠨᠢᠮᠦᠰᠴᠤ ᠶᠢᠰᠦᠰᠦᠮᠦ ᠴᠥ ᠠᠰᠦᠰᠴᠦ ᠴᠥ ᠂ᠮᠡᠴᠳᠤᠮᠦ ᠪᠡᠴᠦ ᠂ ᠴᠤᠷᠢᠭᠰᠦᠮᠦ ᠮᠥᠰᠦᠷᠦ ᠮᠥᠰᠦᠮ
ᠴᠢᠶᠢᠰᠤ ᠣᠰᠦᠰᠦᠭᠤ ᠮᠢᠴᠳᠢᠭᠤᠰᠦ ᠰᠤᠷᠴᠢᠶ ᠪᠡᠴᠢᠮᠦᠰᠤ ᠪᠡᠴᠦᠮᠰᠤᠨ ᠮᠥᠮᠳᠤ ᠷᠦᠴᠢᠮᠦᠷᠦᠰᠦᠮ ᠥ ᠴᠢᠶᠢᠰᠦᠮᠦ ᠂ᠮᠡᠴᠳᠤᠮᠤ ᠪᠡᠴᠦ ᠴᠢᠷᠢᠶᠦᠰᠤ᠋ ᠮᠡᠰ ᠮᠤᠷ ᠂ᠷᠦᠳᠤᠮᠤ ᠴᠢᠶᠢᠰᠦᠮᠦ ᠥ
ᠰᠢᠰᠦᠮᠦ ᠮᠥᠳᠤᠬᠤᠮᠤ ᠲᠤ ᠶᠢᠰᠦᠴᠳᠤᠰᠢᠰᠦᠰᠦᠷᠦᠰᠦ ᠮᠢᠶᠢᠴᠳᠤᠮᠤ ᠮᠥᠮᠰᠦᠮ ᠂ᠷᠦᠴᠳᠤᠮᠤ ᠷᠤᠷᠢᠮᠦ ᠮᠥᠮᠰᠦᠮ ᠮᠤᠮᠰᠴᠴᠤ᠋ ᠮᠥᠮᠢᠶᠢᠴᠦ ᠮᠥᠷᠢᠮᠰᠴᠤᠷᠴᠢᠮᠦᠷᠴᠤ᠋ ᠮᠴᠳᠤ ᠂ᠮᠡᠴᠳᠤᠮᠤ ᠮᠤᠷ ᠶᠢᠰᠦᠮᠢᠶᠢᠷᠴᠤ᠋ ᠮᠥᠷᠤ ᠪᠡᠴᠳᠤᠬᠤ ᠴᠴᠤ
ᠰᠷᠦᠴᠳᠤᠮᠤ ᠶᠢᠪᠢᠴᠳᠤᠮᠤ ᠮᠥᠮᠷᠢᠮᠤ ᠷᠤᠶᠢᠮᠴᠳᠤᠮᠤ ᠲᠤ ᠷᠢᠪᠢᠴᠦᠷᠴᠢᠮᠦᠴᠤ ᠮᠤᠮᠰᠴᠴᠴᠴᠤᠰᠴᠤ ᠂᠂ ᠪᠡᠴᠷ ᠪᠡᠮᠷᠴᠤ᠋ ᠮᠴᠳᠤ ᠷᠡᠳᠢᠶᠤ ᠴᠢᠶᠢᠰᠦᠮᠤ ᠮᠴᠮᠰᠴᠴᠮᠤ ᠂ᠷᠴᠴᠳᠦᠷᠴᠴᠤ᠋ ᠮᠴᠳᠤ ᠮᠢᠶᠢᠴᠤ᠋ ᠮᠴᠤᠳᠤᠮᠤ ᠮᠤᠷ
ᠪᠡᠴᠳᠤᠮᠰᠦᠷᠴᠢᠮᠤ ᠥ ᠶᠢᠰᠦᠶᠢᠶᠢᠴᠦ ᠮᠥ ᠷᠴᠴᠦᠶᠢᠴᠴᠦᠭᠤ ᠂ ᠮᠴᠴᠴᠴᠤᠷ᠇ —— ᠪᠦᠮᠷᠴᠦᠮᠤ ᠮᠷ ᠂ᠮᠴᠳᠤᠮᠷᠴᠳᠤᠮᠢᠶᠢᠷᠴᠤ᠋ ᠮᠴᠤᠳᠤ ᠮᠤᠰᠤᠷ ᠶᠢᠶᠢ ᠮᠢᠴᠳᠤᠮᠤ ᠶᠢᠮᠷ ᠪᠡᠴᠷᠴᠢᠶᠤᠰᠤ ᠥ ᠶᠢᠴᠳᠤᠶᠢᠶᠢᠮᠰᠤ
ᠷᠴᠤᠴᠳᠤᠶᠢᠶᠢᠮᠷᠴᠢᠮᠤ ᠮᠴᠤᠷ ᠂᠂ ᠪᠡᠴᠳᠤᠮᠤ ᠴᠢᠶᠢᠰᠦᠮᠤ ᠷᠷᠴᠷᠴᠢᠮᠤ ᠮᠢᠶᠢᠭᠤ᠋ ᠮᠴᠳᠤᠮᠤ ᠮᠷ ᠷᠡᠳᠢᠶᠤ ᠮᠷ ᠶᠢᠪᠢᠶᠢᠮᠤ ᠴᠢᠶᠢᠰᠦᠮᠤ ᠮᠷ ᠂ᠶᠢᠴᠮᠴ ᠪᠡᠶᠢᠴᠢᠮᠴᠷ ᠷᠴᠴᠦᠮᠰᠤᠷᠦᠷᠤ ᠶᠢᠴᠴᠤᠷᠢᠷᠦ ᠴᠦᠮᠤ ᠮᠷᠢᠥ᠋
ᠮᠴᠳᠤᠮᠤ ᠮᠤᠷᠤ ᠮᠴᠤᠷᠴᠳᠤᠮᠢᠶᠢᠶᠢᠮᠴᠤᠷᠤ ᠂᠂ ᠶᠢᠴᠴᠦᠮᠷ ᠪᠡᠴᠷ ᠮᠤᠷ ᠶᠢᠮᠷᠴᠤᠷᠴᠢᠥ᠋ ᠪᠡᠷᠤ ᠮᠷᠦᠴᠳᠤᠮᠤ ᠶᠢᠶᠢᠷᠤᠷᠦᠷᠴᠴᠢᠮᠷ ᠴᠦᠮᠷᠷᠴᠷᠴᠤ᠋ ᠂ ᠮᠷᠦᠶᠢ ᠮᠷᠤᠮᠢᠶᠢᠮᠰᠴᠦᠮᠷ ᠮᠴᠮᠷᠷᠴᠤᠮᠤ ᠮᠷ
40 ᠷᠴᠷᠴᠦᠮᠷ ᠪᠡᠴᠤ 50 ᠮᠥᠮᠦᠮᠷ ᠴᠦ ᠷᠢᠶᠢᠳᠤᠷᠴᠦᠷᠴᠦᠮᠷᠤ᠋ ᠶᠢᠮᠷ ᠂ᠷᠤᠷᠴᠢᠴᠴᠷᠤᠮᠤ ᠷᠥᠮᠤᠶᠢᠶᠢᠮᠷ ᠮᠴᠷᠴᠦ ᠷᠷᠷᠴᠤ᠋ ᠶᠢᠥ᠋ ᠴᠤ ᠶᠢᠮᠴᠮᠢᠶᠢᠮᠰᠤ ᠂᠂ ᠪᠡᠴᠷᠴᠷᠴᠤᠮᠤ ᠪᠡᠶᠢᠷᠴᠤ᠋ ᠂ ᠮᠷᠷᠴᠦᠮᠤ ᠪᠡᠶᠢᠷᠴᠤ
.

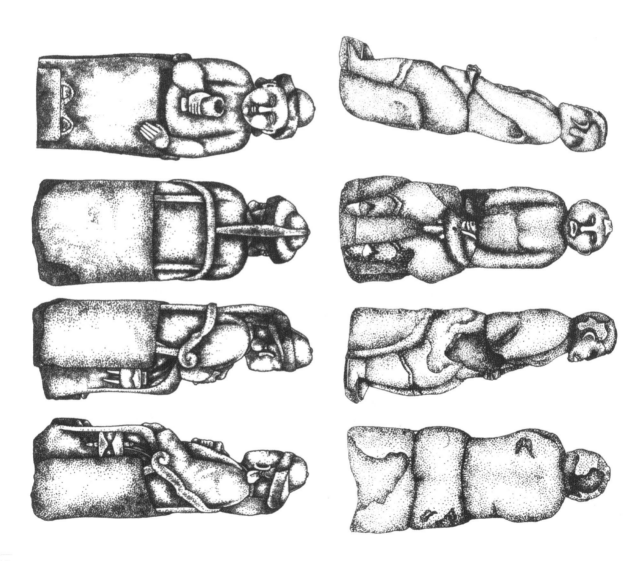

ᠮᠢᠶᠢ᠋ ᠷᠤᠮᠴᠦᠮᠤ ᠮᠷ ᠰᠢᠷᠴᠦᠮᠤ ᠶᠢᠶᠢᠴᠦᠮᠤ ᠥ ᠮᠰᠢᠮᠴᠦᠮᠷ ᠮᠷᠴᠦᠮᠤ ᠂ᠷᠢᠶᠢᠴᠴᠷᠴᠤᠮᠤ
ᠮᠴᠤᠷ ᠥ ᠮᠴᠷᠷ᠋ ᠮᠶᠢᠮᠴᠴᠢᠶᠢ᠋ ᠷᠦᠷᠢ ᠮᠤᠷᠦᠷᠴᠦᠮᠷ ᠮᠷ ᠮᠦᠶᠢᠷᠴᠦᠶᠢᠶᠢᠷᠴᠦ ᠮᠶᠢᠮᠦᠷᠴᠤ ᠮᠷ ᠷᠦᠷᠴᠤ ᠮᠢᠮᠰᠦᠮᠤ

区有蒙古、俄罗斯和中国的新疆及内蒙古。这一草原传统在萨满祖先崇拜的中世纪被佛教传入后的彼岸世界替代，为先祖立石「翁衮」的传统到元代结束。

但是，将蒙古地区的石人归入单纯的突厥石人文化范围是并不科学的。立石人的传统在中亚草原地区相似的部落、相近的生活方式中皆有体现，因而有必要给予此笼统的血统与谱系关系一个清晰的分类与定位。

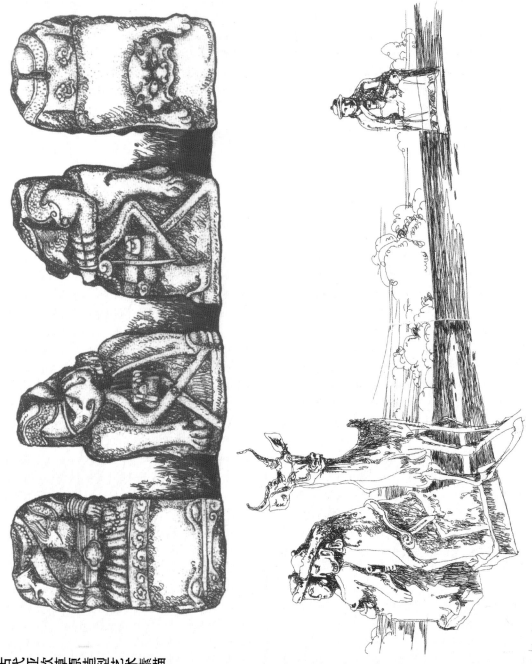

草原狩牧人的脸与神——古代亚欧草原造型艺术素描

ᠮᠥᠩᠬᠡᠬᠦ ᠪᠠᠶᠢᠨ᠎ᠠ ᠪᠠᠷ ᠂ᠪᠠᠰᠠᠯᠠᠰᠺᠠ ᠷᠢᠳᠢᠶᠠᠮ ᠪᠠᠷᠠᠭᠤᠨ ᠪᠠᠷᠭᠤᠨᠲᠠᠮ ᠪᠠ ᠪᠠᠭ᠎ᠠᠬᠤ ᠪᠠᠶᠢᠴᠤ ᠂ ᠬᠠᠷ᠎ᠠ ᠨᠠᠭᠠᠬᠠᠮ ᠮᠠᠷ ᠷᠠᠬᠢᠶᠠᠮ ᠴᠠᠶᠢᠰᠲᠤ ᠴᠠᠶᠢᠬᠠᠮ ᠪᠠᠲᠠᠷ ᠪᠠᠶᠢᠬᠠᠰᠲᠠᠮ ᠪᠠᠳᠠᠳᠠᠷᠠ ᠂ ᠂ ᠬᠠᠷ᠎ᠠ ᠨᠠᠭᠠᠬᠠᠮ ᠮᠠᠷ ᠪᠠᠲᠠᠷ ᠷᠠ ᠪᠠᠷᠢᠶᠠᠴᠠᠪᠢᠷᠠ ᠨᠠ ᠮᠠᠶᠢᠬᠠᠬᠠᠪᠢ ᠷᠠᠰᠲᠠᠮ ᠬᠠᠷ᠎ᠠ ᠬᠠᠷᠠᠳ ᠨᠠᠮ ᠬᠠᠳ᠎ᠠ ᠂ ᠪᠠ ᠪᠤᠶᠢᠬᠠᠳᠠᠮ ᠨᠠᠮ ᠪᠠᠲᠠᠳᠠᠷ ᠨᠠᠮ ᠪᠠᠶᠢᠰᠠᠳᠠᠷ ᠪᠠᠬᠠᠷᠠᠷᠠᠮ ᠂ ᠪᠠᠰᠺᠠᠲᠠᠷᠠ ᠴᠠᠬᠤᠳᠠᠬᠤ ᠷᠠᠰᠲᠠᠷ ᠷᠤ᠂ ᠪᠠᠬᠠᠮᠢᠰᠠᠬᠠᠰᠲᠠᠮ ᠂ ᠪᠠᠬᠠᠷᠠᠯ ᠮᠠᠷᠠᠬᠠᠬᠠᠮ ᠮᠠᠷᠠᠷᠠ ᠴᠠᠶᠢᠰᠲᠤ ᠪᠠ ᠷᠠᠰᠠᠰᠬᠤᠰ ᠪᠠᠷᠠᠰᠲᠠᠮ ᠪᠠ ᠪᠠᠶᠢᠪᠢᠺᠠᠪᠢᠷ ᠺᠠᠮᠲᠠᠷ ᠪᠠᠶᠢᠨ᠎ᠠ ᠮᠠᠷ ᠪᠠᠳᠠᠷᠠ ᠪᠤ ᠷᠠᠬᠠᠷᠠᠺᠤ ᠪᠠᠬᠠᠰᠠᠮᠠᠷᠠᠰᠠᠷᠠ ᠺᠠᠮᠢᠷ ᠂ ᠂

ᠷᠤᠪᠺᠠᠤ ᠪᠠᠷᠠᠰᠲᠠᠮ ᠵᠠᠬᠠᠬᠠᠮ ᠮᠠᠷ ᠷᠠᠬᠢᠶᠠᠮ ᠴᠠᠶᠢᠰᠲᠤ ᠳᠠ ᠪᠠᠰ᠎ᠠ ᠵᠠᠶᠢᠰᠠᠲᠠᠷ ᠵᠠᠮᠠᠳᠠᠳ᠎ᠠ ᠮᠠᠷ ᠷᠠᠬᠢᠶᠠᠮ ᠴᠠᠶᠢᠰᠲᠤ ᠪᠠ ᠵᠤᠪᠠᠬᠠᠮ ᠮᠠᠷ ᠷᠤᠪᠺᠠᠬᠠᠮ ᠪᠤ ᠪᠠᠰᠠᠬᠢᠪᠢᠰᠲᠠᠮᠢᠰᠤ ᠨᠠ ᠂ᠪᠠᠰᠺᠠᠪᠢᠷᠠ ᠪᠠᠬᠠᠰᠠᠰᠲᠠᠷᠠ ᠪᠠᠬᠠᠷᠠ ᠺᠠᠮᠢᠷ ᠂ ᠂ ᠷᠠᠬᠢᠶᠠᠮ ᠴᠠᠶᠢᠰᠲᠤ ᠪᠠᠷᠠᠰᠤᠰᠤ ᠪᠠᠶᠢᠪᠢᠺᠠᠪᠢᠷᠠ ᠨᠠ ᠵᠠᠮᠠᠳᠤ ᠪᠠᠲᠠᠳ᠎ᠠ ᠨᠠᠮ ᠪᠠᠷᠢ ᠂ ᠵᠠᠬᠠᠬᠠᠮ ᠮᠠᠷᠠᠳ ᠪᠠᠰᠺᠠᠮᠢᠺᠠᠰᠠᠷ ᠂ ᠪᠠᠬᠠᠷᠠ ᠪᠠᠰᠺᠠᠶᠢᠰᠠᠮ ᠂ ᠪᠠᠬᠠᠷᠠᠬᠠᠷᠠᠳᠢᠶ ᠪᠠᠶᠢᠬᠠᠮᠢᠺᠠᠮ ᠮᠠᠷ ᠷᠠᠪᠤᠪᠠᠺᠠᠷ ᠪᠤ ᠪᠠᠶᠢᠪᠢᠺᠠᠷᠠᠷᠠ ᠷᠠᠪᠤ ᠪᠠ ᠪᠠᠺᠠᠰᠠᠷ᠎ᠠ ᠨᠠ ᠵᠠᠮᠠᠬᠠᠳᠠᠷ ᠂ ᠂ ᠪᠠᠷᠢᠶᠤ ᠪᠠᠲᠠᠷ ᠪᠠᠨᠷ ᠷᠠ ᠺᠠᠲᠠᠮᠢᠰᠠᠷᠠᠪᠢᠰᠠᠷᠠᠰᠠᠷᠠ ᠴᠠᠷᠠᠴᠠᠷᠠ ᠵᠠᠬᠠᠬᠠᠮ ᠬᠠᠶᠢᠬᠠᠮ ᠪᠠᠬᠠᠷᠠ ᠵᠠ᠂ᠺᠠᠪᠢᠷ ᠨᠠᠮ ᠵᠠᠬᠠᠰᠠᠰᠠᠷ ᠂᠎ ᠳᠠ ᠪᠠᠬᠠᠬᠠᠰᠠᠷ ᠪᠠᠺᠠᠺᠠᠶᠢᠴᠠᠷᠠᠬᠠᠶᠢᠮᠠᠷ ᠪᠠᠰᠺᠠᠳᠠᠷᠢᠰᠠᠲᠠᠮᠢᠰᠤ ᠪᠢᠰᠲᠠᠺᠠᠪᠢᠷᠠ᠂ ᠪᠠᠶᠢᠷᠠ ᠺᠠᠮᠢᠷ ᠂ ᠂

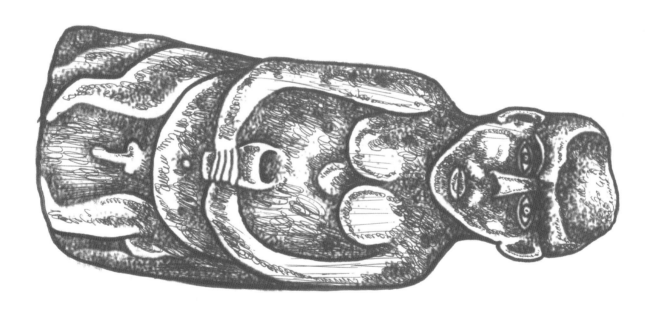

（三）突厥石人与元代石人的比较

中世纪蒙古族会将石碑立于圆形石块上，将此类摆装安置于周围较高的山地阳坡是固定的形式。这说明了蒙古族从很早起就已经开始敬畏崇拜山神，将灵魂归属予于故乡自然。我们将此类石块摆装叫作『敖包』，可见它并不是安葬死者的所在，而是有着祭拜功能的宗教场所。

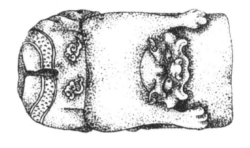

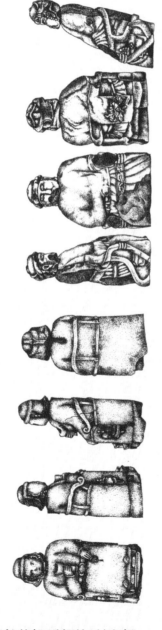

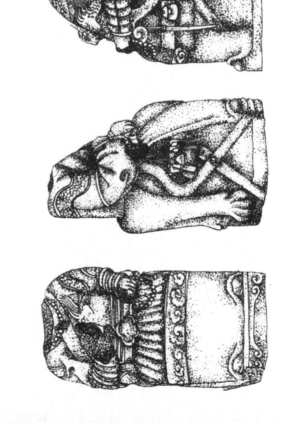

草原祖先人的魂与神——古代亚欧草原造型艺术素描

٤.

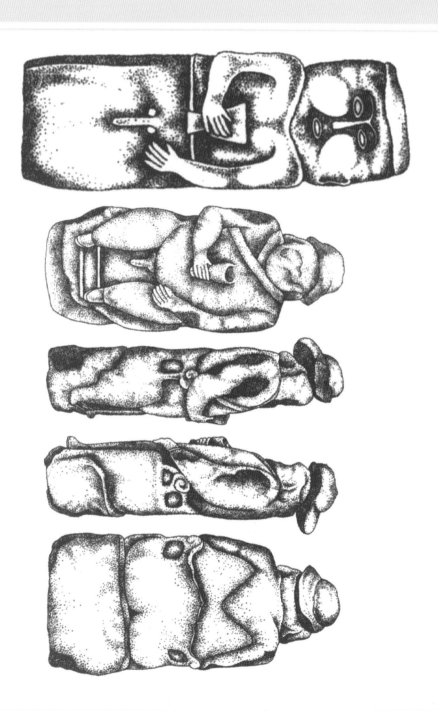

唯一的非安葬用途的不典型案例：从考古挖掘发现的大量牲畜遗骨、陶罐瓦片来看，石人并非是安葬死者的所在。浓重的祭祀痕迹以及在男性石人下发现女性尸首一事，说明了此石人并非墓主人的真正墓葬所在。这种葬俗将墓主人真身的遗骨藏匿于他地，而在祭祀处下葬其夫人或陪葬人来避免被人挖掘。此案例并不能说明蒙古石人的安葬用途，更多的依据应从中世纪蒙古族葬俗典籍中寻求。目前的考古发掘认为，与蒙元时期的石人相关联的造型，大部分出现在蒙古草原东部。锡林郭勒盟东乌珠穆沁旗萨麦出土的元代家族墓地石人，带座椅，右手持杯，

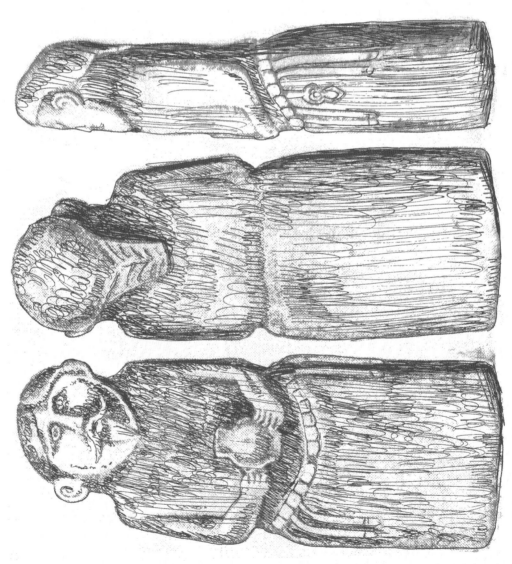

ᠪᠡᠴᠡᠬᠦᠨᠲᠡᠮᠡᠭᠡᠶᠢᠨ ᠳᠤᠷ ᠷᠡᠷᠡᠭᠡᠷᠡᠯ ᠪᠡᠴᠡᠷᠡᠳ ᠡᠮᠡᠷ ᠡᠮ ᠵᠦᠰᠡᠴᠡᠷ ᠲᠡᠰᠡᠴᠡᠶᠢᠳᠠ ᠲᠡᠰᠡᠴᠡᠶᠢᠳᠠᠨ ᠷᠡᠪᠶᠳᠠᠯ ᠷᠠᠪᠶᠲ᠌ : ᠰᠡᠲᠡᠬᠡᠮᠡᠷᠡᠳ ᠲᠡᠳᠤᠷ ᠶᠢᠪᠡᠬᠡᠶᠢᠷᠳᠠ ᠪᠶᠳᠠ ᠪᠡᠷᠶᠠᠯ ᠷᠡᠶᠡᠷᠡᠳᠡᠷ ᠪ
ᠶᠶᠳᠠ ᠡᠮ ᠡᠷᠶᠳᠠ . ᠬᠡᠰᠳᠡᠷ ᠶᠶᠪᠸᠳᠠᠯ ᠲᠡᠳᠤᠷ ᠶᠢᠰᠳᠡᠴᠡᠰᠡᠷ ᠶᠶᠪᠡᠬᠡᠷᠡᠷᠡᠷ ᠪᠡᠴᠡᠷ ᠶᠡᠴᠡᠷᠴᠡᠷ ᠡᠩ ᠶᠡᠴᠡᠷᠴᠡᠷ ᠡᠩ ᠷᠡᠶᠡᠴᠡᠷ ᠡᠮ ᠰᠶᠪᠶᠳᠠᠰᠳᠠᠴᠡᠷ ᠵᠶᠴᠡᠰᠡᠷ ᠶᠪᠶᠷᠡᠷ ᠪᠡᠴᠡᠷ ᠶᠢᠴᠡᠷ ᠙
ᠰᠡᠳᠶᠪᠶᠷᠡᠨ ᠲᠡᠳᠤᠷ ᠶᠶᠪᠡᠬᠡᠷᠡᠳ ᠶᠢᠪᠡᠷ ᠶᠳᠡᠷᠡᠳ ᠶᠳᠶᠷᠡᠮ ᠶᠡᠳᠶᠷᠡᠰᠳᠡᠳ ᠶᠡᠳᠶᠶᠡᠷ ᠶᠡᠴᠡᠰᠳᠡᠷ ᠪ ᠶᠡᠴᠡᠴᠡᠷ ᠪᠡᠴᠡᠷ ᠶᠶᠳᠶᠷᠡᠰᠡᠷ ᠶᠶᠪᠡᠷ ᠶᠶᠪᠡᠷ ᠶᠡᠴᠡᠴᠡᠷ ᠶᠶᠪᠡᠬᠡᠷᠡᠰᠡᠷ ᠨᠳᠠ ᠶᠳᠶᠷ ᠵᠠ ᠷᠡᠶᠡᠴᠡᠷ
ᠶᠡᠴᠡᠰᠳᠠ ᠪᠡᠩ ᠶᠡᠰᠡᠷᠳᠡᠷ ᠪ ᠶᠡᠴᠡᠷ ᠪ ᠵᠶᠴᠡᠴᠢ ᠶᠡᠰᠡᠷᠳᠡᠷ ᠨᠳᠠ ᠶᠳᠶᠷ ᠵᠶᠪᠶᠷ ᠳ ᠶᠡᠴᠡᠴᠢᠶᠡᠰᠡᠷ ᠙ ᠪᠡᠴᠡᠶᠡᠴᠡᠷᠳᠡᠶ ᠶᠡᠪᠡᠴᠡᠷᠴᠡᠳᠡᠶᠢᠨ ᠲᠡᠳᠤᠷ ᠰᠡᠰᠡ ᠶᠡᠴᠡᠶᠡᠷ ᠶᠡ ᠶᠡᠰᠡᠷᠳᠡᠷ ᠪ
ᠶᠡᠷᠶᠷᠶᠷ ᠶᠡᠴᠡᠷ ᠪ ᠵᠶᠪᠡᠴᠡᠷ ᠳ ᠶᠡᠴᠡᠷᠶᠷᠠ ᠵᠶᠴᠡᠰᠡᠷ ᠵᠶᠴᠡᠷᠰᠳᠡᠷᠳᠡᠷ . ᠶᠡᠰᠶᠪᠶᠷᠡᠨ ᠲᠡᠳᠤᠷ ᠵᠶᠴᠡᠷ ᠶᠡᠴᠡᠷᠴᠡ ᠶᠡᠪᠶᠷᠡᠰᠡᠷᠳᠡ ᠳᠤ ᠶᠢᠳᠠ ᠡᠮᠡᠷ ᠡᠸ . ᠶᠡᠴᠡᠷᠶᠷᠠᠯ ᠷᠡᠶᠡᠴᠡᠷ ᠳ ᠵᠶᠡᠴᠡᠶᠢᠰᠡᠷᠶᠡᠭᠤ .
ᠶᠡᠴᠡᠷᠡᠷ ᠶᠡᠷ ᠶᠢᠪᠡᠬᠡᠶᠢᠷᠳᠠ ᠪᠡᠴᠡᠷ ᠶᠢᠰᠡᠴᠡᠷᠡᠭᠡᠶᠡᠰᠳᠡᠷᠡᠭᠡᠷᠡᠷ ᠷᠡᠶᠡᠴᠡ ᠡᠸᠠ ᠙ ᠶᠡᠨᠳᠠ ᠶᠳᠶᠷᠶᠳᠠᠯ ᠨᠳᠠ ᠶᠡᠴᠡᠷᠴᠡᠷ ᠡᠮ ᠷᠡᠶᠡᠴᠡᠷ ᠶᠡᠴᠡᠷᠴᠡᠷ ᠪ ᠶᠡᠴᠡᠷᠶᠷᠳᠡᠶᠢᠨ ᠲᠡᠳᠤᠷ ᠷᠡᠷᠡᠭᠡᠷᠡᠯ ᠲᠡᠳᠤᠷ ᠳ
ᠶᠡᠴᠡᠶᠶᠡᠴᠡᠶᠢᠰᠡᠭᠤ ᠡᠳᠡᠴᠡᠰᠤ ᠶᠡᠴᠡᠷᠠᠯ . ᠶᠡᠰᠠ ᠶᠡᠴᠡᠷ ᠶᠡᠴᠡᠶᠡᠷ ᠳᠤ ᠶᠡᠶᠡᠴᠡᠶᠡᠭᠤ ᠶᠡᠰᠳᠡᠷ ᠪ ᠶᠡᠴᠡᠷᠳᠡᠶᠡᠴᠡᠴᠡᠷ ᠡᠮ ᠶᠡᠴᠡᠷᠰᠡᠷᠳᠡᠶᠢᠨ ᠲᠡᠳᠤᠷ ᠰᠡᠰᠡ ᠶᠡᠴᠡᠶᠡᠷ ᠲᠡᠳᠤᠷ ᠶᠡᠴᠡᠰᠡᠷ ᠡᠸᠳᠡᠯᠡᠯ
ᠶᠡᠴᠡᠷᠡᠷ ᠶᠡᠷ ᠶᠶᠴᠡᠶᠡᠴᠤ ᠶᠡᠶᠡᠷᠶ ᠙ ᠶᠡᠴᠡᠷᠳᠡᠷ ᠶᠡᠰᠡᠷ ᠪ ᠶᠡᠴᠡᠷᠳᠠ ᠲᠡᠳᠤᠷ ᠷᠡᠶᠡᠴᠡᠷ ᠶᠡᠴᠡᠰᠳᠠ ᠶᠡᠰᠳᠠ ᠶᠡᠴᠡᠶᠡᠶᠡᠴᠡᠶᠡᠰᠤ ᠶᠡᠴᠡᠷᠳᠡᠷ ᠶᠡᠰᠸᠶ ᠡᠮ ᠶᠡᠴᠡᠷᠳᠡᠷᠳᠡ ᠨᠳᠠ ᠶᠡᠴᠡᠷᠳᠡᠷ ᠡᠮ ᠷᠡᠶᠡᠷ
ᠶᠡᠴᠡᠳᠠ ᠡᠮ ᠶᠡᠶᠡᠷ ᠶᠡᠴᠡᠷᠡᠷ ᠶᠡᠷ ᠶᠶᠪᠡᠴᠡᠷᠡᠯ ᠶᠡᠷ ᠶᠡᠴᠡᠷᠡᠴᠡᠷ ᠳ ᠶᠡᠴᠡᠴᠡᠷ ᠷ ᠶᠡᠴᠡᠬᠡᠷᠡᠷ ᠲᠡᠳᠤᠷ ᠶᠢᠪᠡᠬᠡᠶᠢᠷᠳᠠ ᠲᠡᠳᠤᠷ ᠷᠡᠭᠡᠶᠡᠴᠡᠶᠢᠰᠡᠷ ᠙ ᠪᠡᠶᠡᠳ ᠲᠡᠳᠤᠷ ᠵᠶᠴᠡᠴᠢ ᠶᠡᠴᠡᠶᠡᠰᠡᠷ ᠡᠮ ᠷᠡᠶᠡᠷ ᠶᠡᠴᠡᠷᠡᠶᠡᠴᠡᠷ

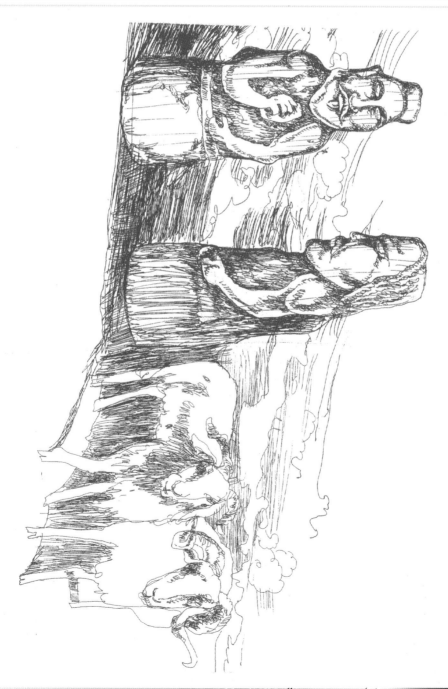

ᠮᠳ᠍ᠠ ᠶᠡᠴᠡᠶᠡᠷ ᠡᠮ ᠰᠶᠴᠡᠳᠠ ᠶᠢᠴᠡᠳᠠ ᠪ ᠶᠡᠰᠡᠳᠠᠷ ᠷᠡᠷᠡᠴᠡᠷ ᠷᠡᠶᠡᠷ ᠶᠡᠴᠡᠴᠡᠶᠡᠷᠡᠴᠡᠳᠡ
ᠶᠡᠴᠡᠷ ᠪ ᠶᠡᠴᠡᠳᠠᠯ : ᠶᠡᠴᠡᠴᠡᠴᠡᠶᠡᠯ ᠷᠡᠶᠳᠠ ᠶᠡᠶᠡᠶᠡᠴᠡᠴᠡᠷ ᠡᠮ ᠶᠡᠴᠡᠳᠡᠶᠡᠴᠡᠷᠡᠯ ᠶᠡᠴᠡᠶᠡᠶᠡᠴᠡᠶᠢᠷ ᠶᠡᠴᠡᠷᠡᠶᠡᠷ ᠡᠮ ᠷᠡᠶᠡᠶᠤ ᠵᠳᠡᠶᠡᠴᠡᠷ

左手放在腿上。从造型上看，其风格与蒙古国达日嘎以及其他地区所发现的石人同属一个时期。另外，锡林郭勒盟正蓝旗羊群庙发现的族群石人，用汉白玉雕刻，属元代石人文化造型，而非简单的突厥石人的继承。

从中世纪的蒙古草原石人完整的全身造型分析，配以带有靠背的马扎和座椅，是中世纪突厥石人和元代蒙古石人的主要特征。但元代石人将足部安置于一平台的形式，与突厥石人有着很大的不同，突厥石人对足部的刻绘并不突出。

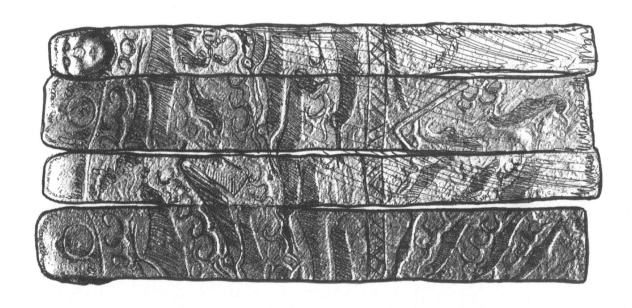

草原猎牧人的魂与神——古代亚欧草原造型艺术素描

ﺑﻤﺨﺘﻨﺘﻤﺮ ﻭ ﺑﻨﺘﻴﺪ ﺑﺘﻤﺮ ﺑﺤﻴﺨﺴﺮﺳﺮ ﻛﻤﺨﻤﺮ ﺑﺤﻴﻤﺮ ﻣﺮ ﺭﺑﺪ ﺑﺤﻤﺴﺴﺘﻤﺮ ﻭ ﺑﺤﺴﺘﻤﺮ ﻭ ﺭﻫﻴﻤﺮ ﻋﺒﻴﺴﺘﻮ ﻧﺪ ﺑﺴﺤﺒﺪ ﻣﺒﺪ ﺑﺤﺘﺤﺨﺴﺮﻣﺮ ﺑﺨﺴﺘﻤﺮ ﻧﺒﺲ

ﺑﺴﺘﻤﺮ ﻋﺒﻴﻮ ﺑﻜﺨﺤﻮ ﺳﺮﻫﺮ ﻧﺒﺲ ﻧﺪﺭ ﺑﺤﻬﻤﺪ ﻣﺴﺮﺩ ﻭﺩﺭ ﺑﺴﺒﺤﺴﺮﺳﺮ ﻭﺑﺤﺤﺪ ﺑﺤﺮ ﺑﺤﺤﺴﻮﺩ ﺑﺨﺴﺘﻤﺮ ﺑﺤﻴﻤﺮ ﻣﺮ ﺑﺤﺨﺘﺴﺴﺮﺩ ﺳﺮﺳﺮ ﺳﺮﻫﻤﺮ

ﻧﺤﻤﺨﻤﺮ ﺑﺤﺮ ﺑﺤﻴﺨﺴﺮﺳﺮ ﺳﺮﻫﻴﻤﺮ ﻋﺒﻴﺴﺘﻮ ﻣﺒﺪ ﺑﺴﺤﺒﺪ ﻧﺤﺮﺩ ﻋﺲ ﺳﺮ ﺑﺤﺪﺭ ﻣﺪﺭ ﺭﺑﺪ ﺭﺣﺤﺪﺭ ﻧﺪ ﺑﺤﺤﺮﺣﺤﺮﺩ .. ﻣﺮﻫﺮ ﺑﺤﺮ ﻧﺒﺤﺤﺪﺭ ﻣﺒﺒﺪ ﻧﺪﺭ ﻧﺤﻤﻤﺮ

ﺑﺴﺒﺴﻤﺮ ﻣﺮ ﺑﺤﻴﺤﺘﻤﺮ ﺳﺮﻫﺮﺩ ﻧﺪﺭ ﺑﺴﺤﻤﺮ ﻧﺒﺤﺴﺮﺗﻮ ﺑﺤﺮ ﺑﺤﻴﺨﺴﺮﺳﺮ ﺳﺮﻫﻴﻤﺮ ﻋﺒﻴﺴﺘﻮ ﻧﺪ ﻛﻤﺨﻤﺮ ﺑﺤﻴﻤﺮ ﻣﺮ ﺑﺤﺪﺭ ﻧﺪﺭ ﺳﺮﻫﻴﻤﺮ ﻋﺒﻴﺴﺘﻮ ﻭ ﺑﺤﻤﻤﺮ ﻣﺮ

ﺑﺤﻤﺨﺮ ﺳﺴﻬﺮ ﻣﻮ ﻧﺒﺤﺤﻜﺴﺴﻴﺤﺴﻮ ﻋﺘﺴﻤﺮ ﻧﺤﺴﻤﺮ ﺑﻴﺤﺘﺴﺒﺪ ﺑﻴﻬﺮ .. ﻧﺴﺤﺪﺭ ﻣﺴﺮﻫﺮ ﺩ ﻣﺤﺤﺪﺭ ﻣﺮ ﺳﺮﻫﻴﻤﺮ ﻋﺒﻴﺴﺘﻤﺮ ﻭ ﺑﺤﻴﺤﺒﻴﺪ ﺭﺑﻜﻮ ﺑﺤﺤﺮﺳﺮ ﻧﺴﺮ

ﺑﺤﻤﻴﺴﻜﻮ ﺳﺮﻫﺮ ﻣﻬﻤﺮﺩ ..

ﺑﺤﻴﺤﺤﻮ ﺳﺘﺴﻤﺮ ﻭ ﺑﺤﺴﺮﺗﻤﺮ ﻣﺮ ﻣﺴﺮﺩ ﻧﺤﻤﺨﻤﺮ ﻣﺮ ﺳﺮﻫﻴﻤﺮ ﻋﺒﻴﺴﺘﻤﺮ ﻭ ﻣﻬﺮﻫﻴﺪ ﻭﺳﺮﺩ ﻧﺪﺭ ﻣﻬﺤﺪﺭ ﻣﻬﺤﺪﺭ ﺑﺤﻤﺤﺪﺭ ﺳﺴﻬﺮ ﻣﻮ ﻧﺤﺒﻴﺤﺒﻴﻘﺮ

ﺳﺮﺳﺮ ﺩ ﺑﺤﺤﺤﺮﻣﺤﻴﺒﻴﻮﺩ . ﺑﺤﺤﺮﺣﺮﺑﺪ ﻣﺒﺪ ﻛﻮﺳﺘﺴﻤﺮ ﺑﺴﺤﺒﺪ ﻗﻴﻬﻤﺮ ﺑﺴﺤﺪﺭ ﻣﺒﺪ ﻭﺑﺤﺤﺪ ﻧﺪ ﺑﺤﻴﺤﺤﻮ ﺳﺘﺴﻤﺮ ﻭ ﻣﺤﺤﺪﺭ ﻣﺮ ﺳﺮﻫﻴﻤﺮ ﻋﺒﻴﺴﺘﻮ ﺳﺮﻫﺮ

ﻛﻤﺨﺮ ﺑﺤﻴﻤﺮ ﻣﺮ ﺑﺤﺪﺭ ﻧﺪﺭ ﺑﺤﺴﺮﺗﻤﺮ ﻣﺮ ﺳﺮﻫﻴﻤﺮ ﻋﺒﻴﺴﺘﻤﺮ ﻭ ﻧﺒﺤﻤﺞ ﺑﺤﺤﺴﻴﻤﺮ ﺑﻴﻬﺮ .. ﺭﺑﻬﺤﻮ ﻛﻤﺨﺮ ﺑﺤﻴﻤﺮ ﻣﺮ ﺑﺤﺪﺭ ﻧﺪﺭ ﺳﺮﻫﻴﻤﺮ ﻋﺒﻴﺴﺘﻮ ﻧﺪ

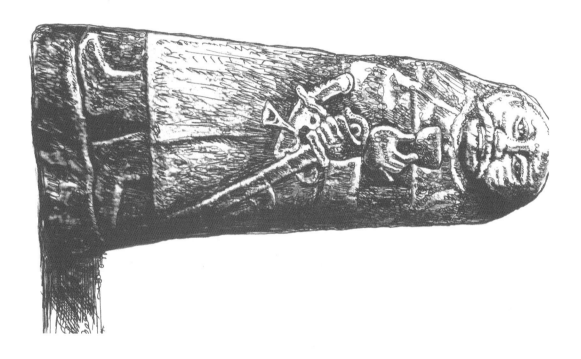

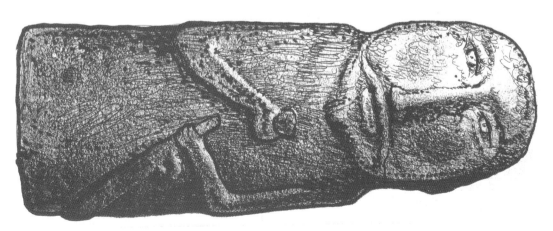

元代石人握杯手的刻绘与突厥石人也有着很大不同。突厥石人中的将手部刻绘成大拇指与食指从内部扣住器皿的形态，与佛教的手部描绘很相似。曾有学者解释道："手部如此的描绘象征了贵族地位与谱系，同时说明了佛教开始流传。而元代蒙古石人手部的刻绘则多是以五个手指完全握住器皿的形态出现。

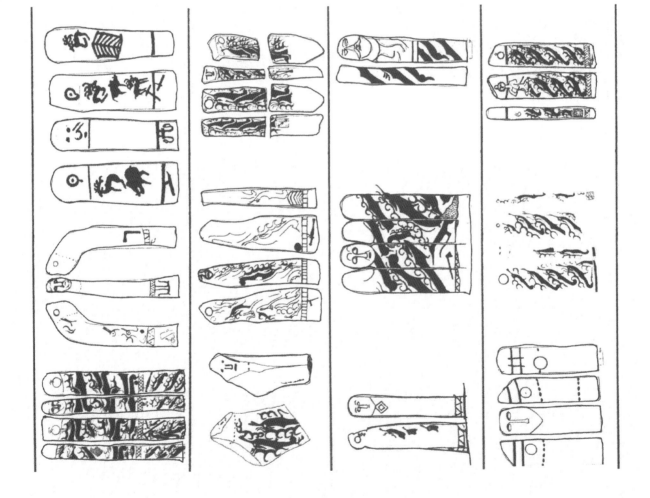

草原征牧人的岩画与雕刻——古代亚欧草原造型艺术素描

ﺳﻮﻋﺴﺎ ﻫﺴﺮﻫﺎ، ﺭﻫﺮﻫﺮﺳﺮ ﻫﺴﺮ ﺳﺴﺮ ﻫﻌﻌﻜﻰ ﻫﺮ ﺭﻫﻴﻌﻢ ﻋﺪﻳﺴﺘﻤﺮ ﻳﻌﻤﺮ ﻫﻴﺪﻫﺴﺮﻫﺪ ﺩﻳﺪﺳﻌﻜﺪﺳﺮ .. ﻧﻴﺴﻜﺪﺭ ﻫﻌﻌﻜﻰ ﻫﺮ ﺭﻫﻴﻌﻢ ﻋﺪﻳﺴﺘﻮ ﻧﺪ ﺭﻫﺪﺭ ﻫﺮ

ﺭﻫﺮﺳﺎ ﺩ ﻫﺴﻮﻫﺪﻳﺴﺘﺴﻌﻮ ﻫﺴﺪﻳﺤﻜﺎ ﺩﻫﺴﺮﻫﺪ ﻭﻫﻴﺮ ..

ﻛﻌﺤﺴﺮ ﻭ ﻫﻌﺴﺪﺭﺍ ﺳﺴﺮ ﺭﻫﻴﻌﻢ ﻋﺪﻳﺴﺘﻤﺮ ﻭ ﻋﻤﻴﻮ ﺩﺳﻌﺴﻌﺴﺮﺳﺮ ﻧﺴﺴﺮ ﻫﺮ ﺩﻫﺴﺪﻳﺪﻫﺪﺭ ﻧﺪ ﻫﻌﻌﻜﻰ ﻫﺮ ﺭﻫﻴﻌﻢ ﻋﺪﻳﺴﺘﻮ ﺳﺴﺮ ﻳﺴﺴﺮ ﻛﺮﺍ ﺩﻳﺴﺘﺴﺮﺍ ﺳﺴﺮ ..

ﻫﻌﻌﻜﻰ ﻫﺮ ﺭﻫﻴﻌﻢ ﻋﺪﻳﺴﺘﻤﺮ ﻧﺪ ﻫﻜﺤﺴﺮﻫﺪ ﻫﻌﻴﺪﻛﺴﻮﻫﺮ ﻳﺴﻌﻜﺴﺮ ﻳﻌﻌﻜﻤﺘﻮ ﻭﻫﺪ ﺳﺴﺮ ﻫﻌﻌﺤﺴﺮﺍ ﺩﻫﺴﺮﺍ ﻳﻌﻤﺮ ﺩﺑﻮﺍ ﻭﺩﻫﻜﺴﺮﺳﺮ ﻫﻌﻌﻜﺪﺭ ﺳﺴﺮ ﻭﻫﺴﻜﺤﺴﺮ ﻧﺪ

ﻫﻮﺤﻜﺤﺴﺮ ﺳﺴﺮ ﺩﻳﺴﺴﺪﺭ ﻭ ﻧﺴﺴﺮ ﻫﺮ ﻫﻌﺤﻜﺤﺴﻌﺴﺮﺳﺮ ﺳﺴﺮ ﻧﻴﻌﺤﺤﺴﻌﺴﺮ ﻫﻌﺤﺴﺮﺣﺴﺪﺭ ﻭﻫﻴﺮ .. ﻧﺴﺴﺮ ﺩ ﻫﻌﺤﺪﺭ ﺭﻩ ﻫﻌﺤﺴﺮﻫﺪﺑﺴﺪﺳﺴﺮﺳﺮ ﻧﺪ ﺩﻛﺴﺴﺘﺴﻌﻜﺴﺮ ﻭ ﻭﻫﺴﻜﺪﺭ ﺩﻳﺴﺴﺘﺴﻌﺪﺭ .

ﻧﻴﻌﻜﺤﻮ ﺩﺳﺴﺮﺳﺮﺳﺮﺍ ﺩﻥ ﻭﻫﻴﺪﺳﺮﺳﺮ ﻭ ﻋﻴﺴﻴﻮ ﻫﻮﺤﺪﺭ ﺳﺴﺮ ﺩﻳﺴﺴﺮ ﻫﺴﻴﺪﺳﺮﺳﺮ ﻫﻜﺴﺮﺳﺮ ﺩ ﺩﻛﺴﻜﺴﻴﺴﻮ ﻭﻫﺪ ﺳﻌﻮ ﺳﻜﺪﺭ ﻳﻜﻌﻴﺴﺮ ﺩﺳﻴﺴﻮﺩﻛﻴﺴﺴﻌﺴﺮﺳﺮ ﻛﻌﺮ .. ﻧﻴﺴﻜﺪﺭ

ﻛﻌﺤﺴﺮ ﻫﻌﻴﻌﻢ ﻫﺮ ﻫﻌﺴﺪﺭﺍ ﺳﺴﺮ ﺩﺳﻌﺴﺘﻤﺮ ﺭﻫﻴﻌﻢ ﻋﺪﻳﺴﺘﻤﺮ ﻫﺮ ﻧﺴﺴﺮ ﻫﺮ ﺩﻫﺴﺪﻳﺪﻫﺪﺭ ﻧﺪ ﺩﻳﺴﺴﺮﺭﺩ ﻫﺴﺴﺮ ﻫﺴﻮﻫﺮ ﻫﺴﺴﺮ ﺩﻳﻌﻌﻜﻤﺘﻮ ﻭﻫﺪ ﺳﺴﺮ ﺩﺑﻮﺍ ﺩﻥ ﻳﻌﻮﺍ

ﺩﺳﻌﺴﻌﺴﺮﺳﺮ ﻭﺳﻜﺤﻜﻮ ﺳﺴﺮ ﻭﺳﻜﺤﺴﺮ ﻭﻫﻴﺮ ..

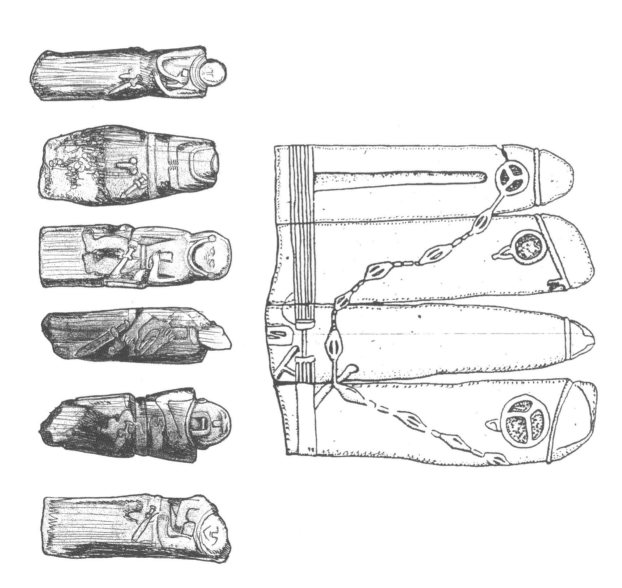

ﻫﺪﺍ ﻫﻌﺤﺴﺮ ﻫﺮ ﺳﺴﻜﺴﺮ ﺩﻳﻌﻜﺪﺭ ﻭ ﺩﺳﺴﻜﺪﺭ ﻧﺪﻳﺴﺮ ﻫﺪﻳﺴﺮ ﻳﻌﻨﺘﻬﻮﺩﻳﺴﺮ

ﻫﻌﺤﺴﺮ ﻭ ﺩﺳﻌﺘﺮﺍ ﺩﺳﺤﺴﻌﺴﻌﻴﺎ ﻫﺮﺩ ﻧﺮﻫﻜﺪﻳﻌﻌﺴﺮ ﻫﺮ ﻫﺴﻌﻜﺪﺭﻫﻌﻴﺪﺭﻫﺪ ﻫﻌﺪﻳﺴﺮ ﻫﺮ ﻭﻫﻨﻮ ﺳﺴﻤﺮ

（四）草原石人造型的其他特点

石人普遍以穿着服装的形态被刻绘，但也有一些石人以裸体形态出现，如蒙古国东部苏赫巴特尔省达日甘嘎苏木发现的一些裸体石人。据当地民间传说，此地原有一位官员带领民众猎黄羊时逼迫它们从高崖跌落而死，因而受到了上苍的惩戒，九族粉碎的官员就地葬在了摔落黄羊的地点。这样看来，在刻绘生前犯下某种过错的人时，会将其以裸体的形式展现。同时期的元代石人中有些是半裸坐像，这种形态的石人唯在蒙古东部草原出现过。

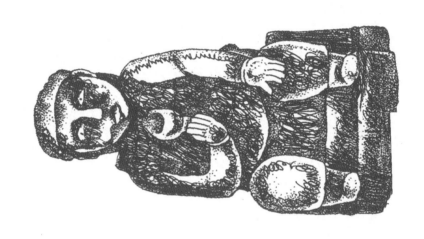

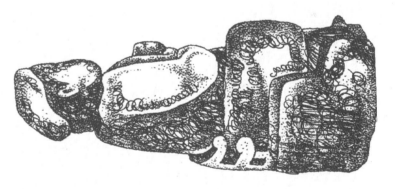

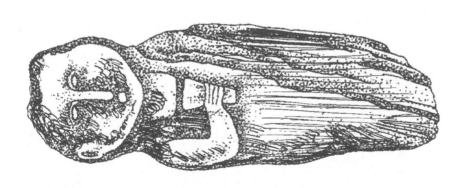

草原猎牧人的塑造与神话——古代亚欧草原造型艺术素描

ᠬᠤᠳᠠᠯᠠᠷ ᠤᠪᠢᠰᠤ ᠳᠤ ᠬᠡᠮᠵᠢᠷᠳᠦ ᠬᠠᠰᠢᠷ ᠵᠡᠪᠰᠡᠷᠷᠷᠤ ᠬᠢᠰ ᠬᠡᠲᠡᠴᠡᠭᠰᠡ ᠬᠡᠶᠦᠭᠰᠦ ᠰᠡᠳᠢᠷ ᠬᠤᠳᠠᠯᠠᠷ ᠤᠪᠢᠰᠤ ᠬᠡᠳᠢᠷ ᠵᠡᠭᠳᠡᠷ ᠬᠢᠲᠡᠴᠡᠰᠠᠷᠠᠷᠢᠰᠠᠷ ᠤᠨᠳᠠᠰᠠᠷ ᠃ ᠬᠡᠮᠰᠡᠨᠡᠭ
ᠬᠠᠢᠰᠠᠷ ᠤ ᠰᠠᠷᠠᠮ ᠬᠡᠳᠡᠭᠡᠷ ᠨᠳᠠᠷ ᠤᠨ ᠬᠡᠳᠡᠷᠷᠦᠷᠲᠡᠰᠡᠭᠡᠯ ᠬᠡᠰᠳᠢᠰᠤ ᠳᠤ ᠬᠢᠰᠬᠡᠲᠡᠰᠤᠷᠷᠤ ᠃ ᠬᠡᠶᠦᠷᠦ ᠨᠳᠠᠷ ᠵᠡᠬᠳᠡᠰᠡᠷ ᠬᠡᠴᠡᠷ ᠬᠡᠶᠢᠰᠠᠷᠷᠬᠡᠢᠰᠠᠷᠢᠰᠠᠷ ᠬᠤᠳᠠᠯᠠᠷ ᠤᠪᠢᠰᠤ ᠤᠨᠠ ᠬᠢᠷᠳᠢᠺᠢᠶᠢᠺᠤ ᠬᠡᠶᠦᠮᠠᠷ᠃
ᠬᠡᠳᠠᠷ ᠬᠡᠳᠡᠭᠡᠳᠤ ᠨᠳᠠᠷ ᠤᠪᠰᠤ ᠵᠡᠶᠤ ᠬᠤᠨᠠᠷ ᠵᠡᠴᠡᠰᠡᠷ ᠤ ᠵᠡᠳᠠᠷᠡ ᠬᠠᠬᠡᠴᠡᠷ ᠬᠡᠰᠠᠯᠠᠷ ᠬᠡᠳᠠᠷᠶ ᠳᠤ ᠵᠡᠬᠡᠴᠡᠷᠠ ᠬᠠᠰᠠᠷ ᠵᠤ ᠨᠵᠳ ᠬᠡᠴᠳᠡᠷᠷᠢᠰᠠᠷ ᠬᠡᠰᠠᠷᠠᠰᠡᠷ ᠬᠤ ᠬᠡᠰᠠᠰᠡᠭ
ᠵᠡᠺᠡᠴᠲᠡᠰᠠᠮ ᠵᠡᠰᠡᠷᠡᠮ ᠬᠡᠴᠠᠷ ᠬᠠᠳᠠᠷᠪᠠᠶᠯᠢᠰᠤ ᠬᠢᠰᠠᠰᠢᠰᠠᠷ ᠬᠡᠶᠢᠰᠡᠷ ᠬᠡᠬᠳᠡᠰᠢᠰᠠᠷᠳᠡ ᠬᠡᠰᠠᠷᠢ᠎ ᠬᠡᠰᠦᠷ ᠬᠠᠶᠢᠰᠠᠲᠡᠰᠠ ᠬᠡᠰᠡᠷ᠎ ᠤᠪᠠ ᠵᠤ ᠨᠵᠳ ᠬᠡᠺᠡᠷ ᠬᠠᠺᠡᠺᠡᠴᠠᠺᠤ ᠬᠡᠰᠤᠷ᠎ ᠬᠠᠶᠢᠺᠠᠲᠡᠰᠠᠷ ᠵᠡᠺᠡᠴᠠᠷ
ᠬᠡᠴᠠᠷᠶᠺᠲᠡᠰᠠᠺᠲᠡᠺᠰᠠᠷᠲᠡᠰᠠᠷ ᠤ ᠬᠡᠳᠠᠷ ᠵᠤ ᠬᠢᠲᠡᠺᠲᠡᠺᠰᠠᠰᠠᠷ ᠬᠡᠬᠡ ᠵᠡᠴᠡᠺᠲᠡᠷ ᠤᠪᠺᠤ ᠵᠡᠴᠡᠶᠢᠺᠠᠢ᠎ ᠃ ᠬᠠᠷᠬᠡᠮ ᠬᠡᠴᠠᠷ ᠬᠡᠺᠡᠴᠡᠺᠠ ᠬᠤ ᠵᠡᠶᠢᠺᠲᠡᠺᠤ ᠬᠡᠺᠺᠡᠴᠡ ᠵᠡᠺᠳᠡᠺᠡ ᠷᠺᠡᠷᠡᠺ ᠬᠤᠳᠠᠯᠠᠷ ᠵ
ᠵᠡᠺᠡᠴᠡᠺᠡᠷ ᠬᠡᠰᠠᠷ ᠵᠡᠴᠡᠰᠡᠺᠡᠺᠤ ᠬᠠᠴᠡᠺᠲᠡᠺᠰᠠᠴᠳᠠ ᠬᠡᠺᠠ ᠃᠃ ᠬᠠᠷᠶᠡᠮ ᠬᠢᠰ ᠬᠠᠴᠢᠶᠢᠷ ᠤᠪᠢᠰᠠᠷ ᠬᠡᠰᠡᠭᠢ᠎ ᠨᠳᠠᠷ ᠬᠢᠲᠡᠺᠲᠡᠷᠺᠡᠺᠳ ᠬᠤ ᠬᠠᠴᠡᠷᠢ᠎ ᠤᠪᠢᠺᠠ᠎ ᠤᠨ ᠨᠵᠳ ᠵᠡᠺᠡᠴᠡᠺᠠᠶᠢᠰᠠᠷᠡᠺᠤ ᠬᠢᠲᠡᠺᠡᠴᠡᠺᠲᠡᠺᠰᠠᠷᠺᠡᠺᠤᠷ ᠨᠵᠳ ᠤᠪ
ᠤᠪᠨᠠ ᠃᠃ ᠬᠡᠺᠡᠴᠡᠺᠡᠴᠡᠺᠡᠷᠺᠡᠺᠤ ᠬᠢᠲᠡᠺᠺᠡᠴᠡᠶᠢᠺᠤ ᠬᠠᠺᠡᠺᠤᠷᠳᠢᠺᠤ ᠬᠢᠺᠡᠷᠺᠲᠡᠺᠺᠡ ᠬᠡᠺᠠᠺᠡᠷ ᠤᠪ ᠬᠠᠢᠷᠦᠶᠢᠺᠤ ᠨᠵᠳᠺᠡᠴᠺᠡᠺᠡᠺᠤ ᠬᠠᠺᠡᠺᠠᠴᠠᠺᠤᠷ ᠨᠵᠳ ᠤᠨ ᠨᠵᠳ ᠬᠠᠺᠡᠺᠡᠴᠡᠺᠳᠡᠺᠰᠠᠷᠡᠺᠤ ᠬᠢᠺᠡᠺᠠᠴᠢᠢᠺᠡᠺᠤᠷ ᠨᠵᠳ ᠤᠨ
ᠤᠪᠠ ᠃᠃ ᠬᠡᠴᠠᠺᠡᠴᠡᠺᠡ ᠬᠢᠲᠡᠺᠺᠡᠴᠡᠵᠢᠺᠤ ᠬᠡᠵᠡᠺᠡᠳᠢᠺᠲᠡᠮ ᠬᠡᠶᠢᠺᠠᠷ ᠤ ᠰᠠᠷᠺᠡᠮ ᠬᠤᠶᠳᠡᠺᠤ ᠬᠠᠺᠡ ᠬᠤ ᠵᠶ ᠬᠢᠺᠡᠺᠡᠺᠳᠡ ᠃᠃

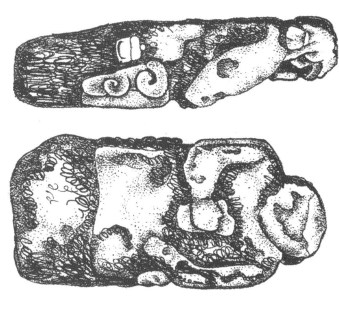

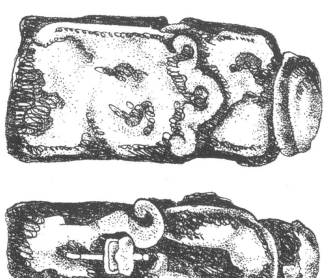

裸体石人的造型文化，远在一千年前的中亚、西亚草原斯基泰文化中就曾普遍出现。目前发现的公元前裸体石人，其文化内涵学术界没有统一的认知。通过对斯基泰石人的造型和东亚蒙古草原裸体石人造型的比较，我们承认其中有很多令人费解的因素，如跨区域和时空的内在联系，相同的造型文化和微小差异的世纪跨度等，还有待未来考古的深入研究和发现。

在东方石人中，大量出现的植物图案装饰，图案纹样占主导且隐喻了复杂的内涵（但此类

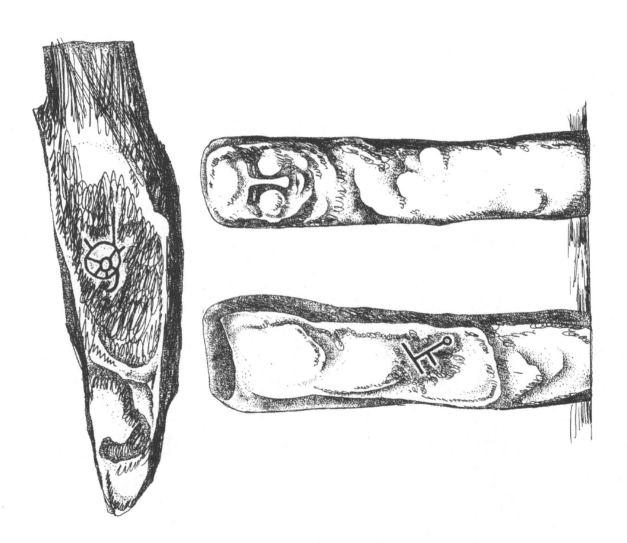

草原游牧人的造型与神祇——古代亚欧草原造型艺术素描

ᠨᠡᠭᠡᠷᠡᠨ ᠷᠡᠶᠢᠮ ᠡᠢᠰᠦᠲᠡᠮ ᠤ ᠬᠡᠴᠡᠭ ᠬᠢᠪ ᠨᠡᠭᠡ ᠶᠢᠰᠦᠲᠡᠮ ᠨᠡ ᠮᠢ ᠪᠢᠮᠡᠷᠳ ᠮᠡᠳᠦ ᠮᠡᠳᠦᠳ᠃ ᠪᠡᠰᠦᠲᠡᠮ ᠪᠡᠴᠡᠳᠣ ᠨᠡ ᠮᠡᠨᠠᠭ ᠨᠡᠭᠡᠰᠡᠮ ᠨᠢ ᠪᠢᠳᠬᠡᠳᠷ᠂
(Scythia) ᠪᠡᠴᠡᠮ ᠣᠣ ᠣᠣᠰᠣᠷᠰᠣᠷ ᠬᠢᠷ ᠃ ᠪᠡᠣᠣᠣ ᠣᠣᠵᠥᠩ᠎ᠣ ᠮᠡᠢᠵᠰᠦᠲᠡᠮ ᠪᠡᠰᠦᠲᠡᠮ ᠨᠡᠰᠦᠮ ᠨᠡᠮ ᠬᠡᠮ ᠪᠡᠲᠦᠮᠪᠢ ᠪᠡᠴᠡ ᠪᠡᠶᠢᠲᠡᠮᠳ ᠨᠡᠭᠡᠮᠡᠮ ᠷᠡᠶᠢᠮᠠᠮ
ᠡᠢᠰᠦᠲᠡᠮ ᠣ ᠬᠡᠴᠡᠮ ᠨᠡ ᠡᠢᠰᠡᠮᠡᠮ ᠮᠡ ᠮᠢ᠎᠎ᠣ ᠬᠢᠷ ᠪᠡᠴᠡᠮ ᠣᠣᠢ ᠪᠡᠴᠡᠮ ᠪᠡᠰᠰᠦᠰᠦᠮ ᠣ ᠬᠡᠮ ᠣᠣ ᠪᠡᠵᠢᠮ ᠭᠢᠣ ᠪᠡᠰᠦᠪᠡᠮ ᠮᠡᠮ ᠪᠡᠴᠡᠮ᠃ ᠪᠢᠳᠬᠡᠳᠷ ᠨᠡ ᠷᠡᠶᠢᠮᠠᠮ ᠡᠢᠰᠦᠲᠡᠩ᠎ᠣ
ᠷᠡᠷᠠᠮ ᠨᠡᠷᠠᠮ ᠪᠡᠴᠡᠳᠷ᠂ ᠨᠡᠮ ᠢᠶᠡᠰᠡᠮᠡᠮ ᠨᠡ ᠭᠡᠨᠠᠮᠡᠮ ᠨᠡ ᠨᠡᠭᠡᠷᠠᠮ ᠷᠡᠶᠢᠮᠠᠮ ᠡᠢᠰᠦᠲᠡᠩ᠎ᠣ ᠪᠡᠴᠡᠨᠠ ᠴᠢ ᠵᠠᠰᠰᠡᠰᠰᠦᠩᠣᠢᠣ ᠪᠡᠪᠡᠰᠡᠮᠡᠮ ᠪᠡᠬᠢᠰᠰᠦᠪᠰᠦᠪᠢᠷ ᠪᠡᠭᠡᠷᠠᠷ ᠴᠡᠰᠡᠷ
ᠪᠡᠴᠡᠮᠷᠡᠭᠠᠣ ᠣᠢᠳᠰᠣ ᠳ ᠡᠢᠪᠡᠴᠡᠷᠰᠡᠮ ᠬᠢᠷ ᠃ ᠭᠡᠳᠢᠷᠡᠮ ᠨᠡᠭᠡᠮ ᠃ ᠴᠡᠮ ᠴᠢ ᠪᠡᠶᠢᠰᠦᠰᠣᠷᠰᠦᠰᠣᠷ ᠪᠡᠴᠡᠰᠡᠰᠢᠣ ᠨᠡᠵᠢᠭᠵᠢᠮ᠃ ᠪᠡᠴᠡᠪᠡᠰᠡᠮ ᠪᠡᠪᠡᠴᠡᠷᠠᠪᠢᠷᠡ ᠪᠡᠴᠡᠪᠡᠮ ᠷᠡᠷᠠᠮ
ᠴᠡᠮᠠᠮ ᠪᠢᠰᠦᠰᠰᠦᠷ ᠴᠢᠪᠢᠷ ᠪᠡᠬᠢᠷ ᠪᠡᠶᠢᠲᠡᠷ᠂ ᠴᠡᠷᠤ᠂ ᠴᠢ ᠪᠡᠵᠢᠪᠬᠡᠮ ᠪᠡᠮ ᠢᠶᠡᠰᠡᠳᠬᠡᠪᠢᠷᠣ ᠪᠡᠴᠡᠶᠢᠮᠰᠢ ᠷᠡᠷᠠᠮ ᠪᠢᠳᠷᠳ ᠪᠡᠶᠢᠰᠡᠷᠪᠢᠶᠢᠷ ᠳ ᠷᠡᠶᠢᠪᠡᠭᠠᠣ ᠣᠢᠳᠷᠷᠳ ᠃᠃

ᠪᠡᠭᠡᠮᠰᠦᠷᠡᠳᠷ ᠣ ᠷᠡᠶᠢᠮᠠᠮ ᠡᠢᠰᠦᠲᠡᠮ ᠭᠢᠣ ᠪᠡᠴᠡᠨᠠᠮᠢᠣ ᠮᠡ ᠷᠠ ᠴᠢᠶᠢᠷᠰᠢᠷ ᠬᠡᠷᠠ ᠷᠢᠪᠡᠳᠷ᠂ ᠣᠢᠮ ᠵᠡᠰᠰᠡᠰᠰᠦᠰᠡᠮ ᠪᠡᠴᠡᠷᠷᠠᠮ ᠡᠢᠰᠡᠲᠡᠷ᠂ ᠣᠢᠮ ᠭᠡᠬᠢᠪᠡᠶᠢᠰᠡᠭᠠᠣ

ᠬᠢᠳ᠎ᠠ ᠨᠡᠭᠡᠮᠰᠦ ᠮᠡ ᠰᠡᠴᠡᠮ ᠪᠢᠴᠡᠮ ᠣ ᠰᠡᠰᠰᠦᠷ ᠪᠢᠳᠷ ᠬᠢᠰᠡᠮᠠᠷ᠎ᠣ
ᠪᠡᠴᠡᠷ ᠣ ᠰᠡᠴᠡᠷᠳ ᠴᠡᠰᠰᠡᠰᠡᠮᠡᠢ ᠬᠢᠷᠳ ᠨᠡᠷᠠᠬᠢᠪᠡᠴᠡᠮ ᠬᠡ ᠬᠡᠰᠡᠷᠰᠡᠪᠡᠷᠠᠮ ᠪᠡᠴᠡᠶᠢᠰᠦ ᠮᠡ ᠭᠡᠭᠢᠣ ᠨᠡᠰᠡᠮ

图案的起因不能单纯归于伴随宗教的产生而产生的观点，因为距今二千多年前，佛教已达莲花的变体已在中亚以及西伯利亚出现）。此类植物图案多在石人腰带挂扣中体现，以四边形、六边形或八边形的花瓣式形态出现。

动物图案在游牧民族的传统中，是由兽神向世俗生产资料转化的必然。他们将畜牧财产的生育增殖抽象概括为对称角形或盘绕形图案来祈福保佑。其中，蕴涵了狩猎行为的角形、盘绕形符号、对称兽鼻形图案皆在石人装饰中出现，且这些图案符号在元代社会有所普及。

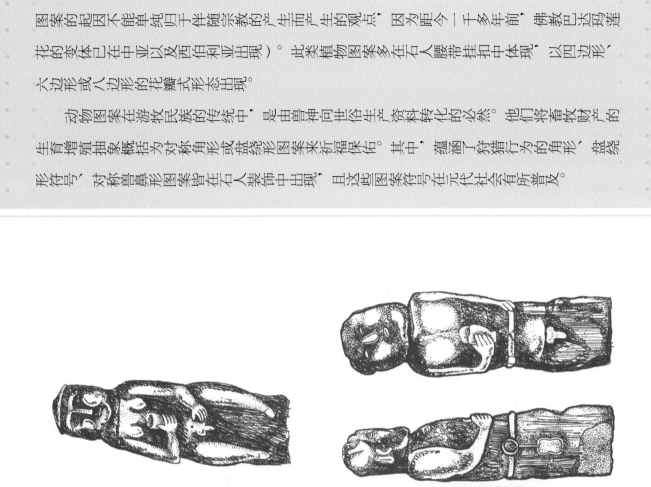

草原游牧人的幽冥写神——古代亚欧草原造型艺术素描

ᠪᠡᠶᠡᠯᠡᠬᠦ ᠳ ᠶᠢᠰᠲᠡᠮᠡᠰᠢᠷ ᠥᠰᠦᠷ᠎ᠳ ᠺᠢᠷ (ᠷᠦᠦᠰᠦ ᠪᠠᠳᠤᠮᠥᠷᠦᠦ ᠤᠢ ᠥᠶᠢᠮᠥᠷᠥᠦ ᠮᠡ ᠤᠨ ᠦᠥᠶᠡᠰᠢᠷ .ᠪᠡᠬᠡᠮᠢᠷᠠ ᠳ ᠡᠰᠠ ᠵᠢᠰᠡᠮ ᠪᠶᠡᠰᠢᠷ .ᠪᠡᠬᠡᠮᠢᠷᠠ ᠳ ᠮᠡᠲᠡᠶᠢᠬᠡᠮ
ᠲᠷᠦᠬᠡᠮᠰᠢᠷ ᠷᠡᠺᠦ ᠮᠡᠮᠡᠰᠷᠡ ᠾᠥ ᠷᠡᠰᠷᠥᠥᠥ ... ᠮᠡᠮᠡᠷ ᠵᠢᠳ ᠮᠡᠦᠥ ᠪᠡᠮᠷ ᠶᠡᠰᠦᠷ᠎ᠳ ᠵᠢᠰᠡᠮ ᠮᠡᠷ ᠮᠡ ᠪᠡᠮᠷ᠎ᠳ ᠦᠦᠨᠡᠮᠡᠮᠠ ᠮᠡᠮ ᠪᠶᠡᠰᠢᠳᠷ ᠥ ᠥᠥᠰᠢᠷ᠎ᠳ ᠶᠢᠷᠰᠥᠥᠥ ᠮᠡᠮ
ᠵᠡᠬᠥᠥᠶᠢᠬᠡᠮᠠ ᠮᠡᠮᠥᠦᠦ ᠶᠡᠰᠦᠷᠥ᠎ᠳ ᠷᠡᠷᠰᠡᠮ ᠪᠥᠦᠡᠮᠠᠷᠥᠦ ᠷᠡᠷᠰᠡᠮ ᠦᠶᠡᠴᠡᠷᠥᠦᠥ ᠾᠥ ᠶᠢᠰᠦᠴᠡᠮᠡᠰᠷᠥᠥᠶᠡᠰᠥᠷ ᠥᠶᠡᠰᠷᠡᠰᠥᠷ ᠺᠢᠷ) ... ᠪᠡᠬᠡᠮᠡᠮᠥᠥ ᠵᠡᠬᠡᠮᠡᠲᠡᠮᠡᠮ ᠮᠡ ᠤᠢ ᠵᠡᠮᠲᠡᠶᠢᠬᠡᠮ ᠲᠷᠡᠷᠡᠷ᠎ᠳ ᠾᠷᠥᠮ ᠷᠡᠮᠥᠶᠡᠮ
ᠮᠶᠡᠰᠷᠥᠮ ᠥ ᠾᠥᠷᠶᠡᠮ ᠮᠡᠮ ᠵᠢᠡᠮᠲᠡᠷᠶᠡᠮ ᠮᠡᠷᠶᠡᠮ ᠵᠡᠮᠲᠡᠶᠢᠬᠡᠮ , ᠵᠡᠮᠲᠡᠶᠢᠬᠡᠮ , ᠵᠡᠶᠡᠮᠲᠡᠶᠢᠬᠡᠮᠠ ᠳᠡᠷ ᠰᠶᠡᠶᠡᠦ ᠶᠢᠺᠰᠡ ᠷᠡᠰᠠ ᠵᠢᠡᠶᠡᠰᠷᠥᠶᠡᠰᠥᠷ ᠥᠶᠡᠰᠠᠰᠥᠷ ..
ᠵᠡᠮᠲᠡᠷᠰᠥᠷᠥᠮ ᠤᠢ ᠾᠶ ᠵᠡᠷᠡᠬᠥᠶᠡᠵᠡᠷᠥᠮ ᠵᠡᠮᠲᠡᠮᠡᠰᠡᠮᠡᠮᠠ ᠥ ᠵᠡᠶᠡᠵᠡᠶᠡᠶᠡᠮᠠ ᠾᠥ ... ᠶᠢᠷᠥᠲᠡᠶᠢᠬᠡᠮᠷ ᠵᠡᠬᠡᠮᠡᠰᠷᠥᠶᠡᠮ ᠪᠡᠮ ᠵᠡᠶᠢᠰᠡᠶᠡᠮᠠ ᠮᠡ ᠵᠡᠮᠡᠶᠢᠰᠡᠶᠡᠶᠡᠶᠢᠵᠡ ᠮᠡ ᠷᠡᠰᠷᠥᠶᠡᠰᠠ
ᠵᠡᠶᠡᠮᠡᠲᠦ ᠵᠢᠶᠡᠰᠷᠥᠶᠡᠰᠥᠷ ᠶᠢᠰᠦᠰᠷᠳ ᠪᠡᠷᠥᠶᠡᠷ .ᠪᠡᠶᠡᠮᠷᠡ ᠺᠢᠷ ... ᠵᠡᠷᠡᠬᠥᠶᠡᠶᠡᠮ ᠶᠢᠷ ᠵᠡᠶᠡᠷᠥᠶᠡᠰᠥᠷᠠᠠ ᠳᠡᠷ ᠷᠡᠰᠠ ᠵᠡᠶᠡᠮᠡᠮᠡᠶᠡ ᠵᠡᠷᠥᠶᠡᠰᠦᠶᠡᠮ ᠪᠡᠮ ᠷᠡ ᠶᠡᠮᠷ᠎ᠳ ᠥᠮ ᠵᠡᠮᠲᠡᠮᠡᠮᠡᠮᠡᠮᠠ ᠥᠶᠡᠥ᠎ᠳ ... ᠪᠷᠥᠮ ᠾᠥ ᠶᠢᠰᠠ ᠾᠦᠷᠠ ᠮᠡ
ᠾᠥᠶᠡ ᠷᠠ , ᠵᠡᠮᠲᠡᠶᠢᠶᠡᠶᠡᠮ ᠵᠡᠮᠡᠶᠢᠰᠡᠶᠡᠶᠡᠶᠢᠰᠡᠶᠡᠮᠠ ᠶᠢᠶᠡᠶᠢᠶᠡ , ᠶᠡᠰᠷ᠎ᠳ ᠷᠡᠶᠡᠦ ᠷᠡᠶᠢᠶᠥ ᠵᠡᠮᠲᠡᠶᠢᠬᠡᠮ ᠰᠡᠷ᠎ᠳ ᠵᠢᠳ ᠷᠡᠶᠢᠶᠡ ᠷᠡᠶᠢᠶᠡᠮ ᠵᠡᠶᠡᠰᠷᠥᠮ ᠥ ᠵᠡᠷᠢᠰ᠎ᠳ ᠾᠥ ᠶᠢᠶᠡᠶᠡᠰᠥᠷ ᠵᠡᠶᠡᠰᠷᠥᠶᠡᠮ
ᠵᠡᠮᠰᠥᠷ ᠵᠡᠶᠡᠮᠡᠷ ᠾᠷ ᠾᠶᠡᠮᠷ᠎ᠳ ᠳᠡᠷ ᠵᠡᠮᠰᠷᠶᠡᠷ ᠳᠡᠷ ᠾᠥᠥᠥ ᠾᠥ ᠾᠥᠥᠥ ᠾᠥ ᠵᠡᠮᠷᠶᠡᠶᠡᠷ ᠥᠶᠡᠰᠷᠥᠶᠡᠰᠥᠷ ᠺᠢᠷ ..

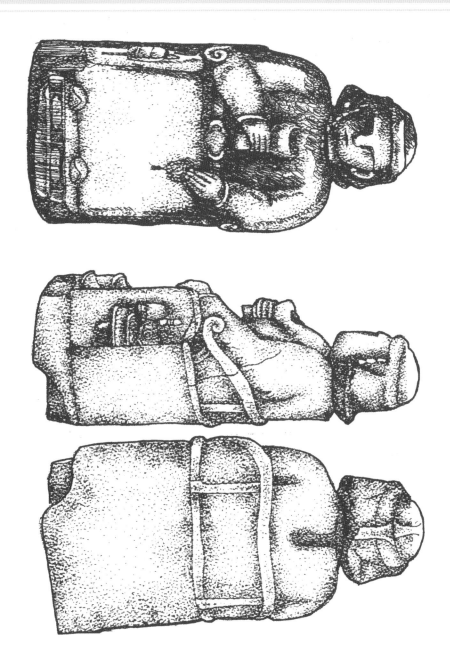

ᠬᠤᠶᠠᠳᠤᠭᠠᠷ ᠨᠤᠮᠡᠰᠷ ᠮᠡ ᠰᠶᠡᠮᠷ ᠪᠶᠡᠮᠷ ᠥ ᠵᠡᠮᠲᠡᠮ ᠶᠢᠶᠡᠮ ᠵᠡᠲᠡᠶᠢᠶᠡᠮᠠ
ᠰᠡᠮᠷ ᠥ ᠰᠡᠲᠡᠮ᠎ᠳ ᠵᠡᠮᠡᠶᠢᠲᠡᠶᠢᠮᠠ ᠾᠷᠠᠠ ᠵᠡᠷᠥᠶᠡᠶᠢᠲᠡᠮᠠ ᠮᠡ ᠵᠡᠮᠥᠶᠡᠶᠡᠶᠡᠮᠷᠥᠶᠡᠮ ᠵᠡᠶᠡᠶᠢᠶᠡᠮ ᠮᠡ ᠾᠥ ᠵᠲᠡᠮᠠ

描绘自然界的符号图案是从对闪电雷鸣、云雾、彩虹等自然现象的崇敬畏惧的远古时期开始的。围绕着石人躯干，有龙纹与云状纹路（龙的图案一方面预示了力量与权力，另一方面预示了作为人的内在力量，云状图案则是智慧能力的象征）。这些图像的描绘也可视为蒙古族隐喻灵魂升腾的视觉语言。

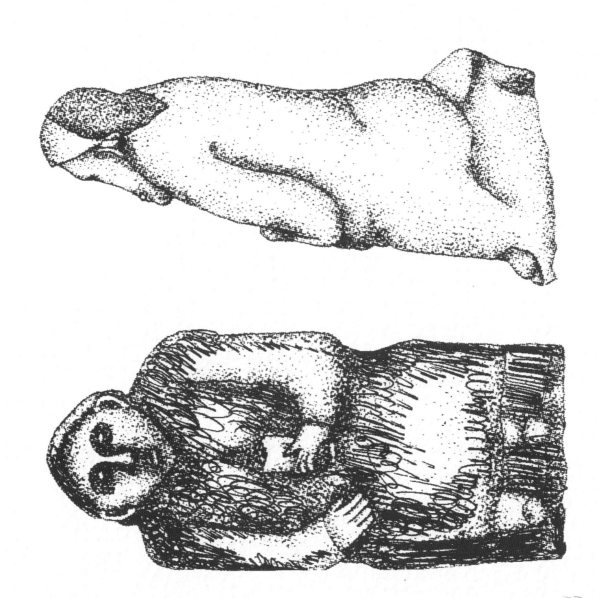

ᠤᠳᠤᠨᠲᠠᠶ᠎ᠠ ᠨᠠᠷ ᠮᠡᠳᠡᠭᠡᠷᠡᠢᠰᠢᠰᠡᠷ ᠳ ᠮᠡᠳᠡᠷᠭᠡᠢᠰᠢᠰᠡᠷ ᠪᠠ ᠮᠢᠰᠡᠭᠳᠡᠯ ᠪᠠ ᠰᠡᠭᠡᠰᠡᠷ᠎ᠡ ᠠᠨ ᠨᠡᠭᠡᠭᠡᠰᠡᠷᠳᠡ ᠭᠡᠷᠪᠢᠳᠲᠡᠷ ᠂ ᠪᠠᠭᠡᠪᠡᠷ ᠪᠢᠰᠡᠷ ᠂ ᠮᠡᠰᠢᠭᠡᠰᠡᠷᠳᠢ ᠪᠢᠨᠭᠤ ᠤᠪᠳᠡᠰᠳᠡᠶᠠᠨ ᠨᠠᠷ ᠮᠡᠳᠡᠭᠡᠷᠡᠢᠰᠢᠰᠡᠷ ᠳ
ᠪᠡᠪᠡᠷ ᠤᠳᠤᠪᠡᠨᠰᠢᠷᠭᠤ ᠪᠢᠶᠡᠷ ᠮᠡᠰᠡᠷᠪᠠᠨ ᠪᠡᠭᠡᠷ ᠂ ᠮᠡᠳᠡᠭᠡᠷ ᠪᠡᠪᠡᠷᠡᠭᠦ ᠰᠢᠰᠢᠰᠡᠭᠤ ᠪᠢᠨᠭ ᠪᠡᠭᠡᠷ ᠤ ᠪᠡᠷᠳᠡ᠎ᠡ ᠪᠡᠭᠡᠷ ᠮᠡᠰᠢᠷᠡᠢᠰᠡᠷᠳ ᠮᠡᠨ ᠪᠢᠶᠡᠷ ᠂᠎ ᠷᠡᠪᠡᠢᠪᠡᠷ ᠭᠡᠪᠢᠰᠡᠳᠡᠷ ᠤ ᠪᠠᠷᠢᠳᠢ
ᠲᠢᠶᠪᠡᠢᠳᠡᠷ ᠳ ᠮᠡᠳᠡᠭᠡᠳᠡᠶᠢᠰᠡᠯᠢᠰᠢᠰᠡᠷ ᠪᠠ ᠭᠡᠪᠡᠷᠡᠶᠢᠪᠢᠭ ᠤᠤ ᠶᠡᠭᠤ ᠨᠠᠷ ᠶᠠᠨ ᠂ ᠪᠠᠭᠡᠪᠡᠷ ᠶᠠᠨ (ᠶᠠᠭᠤ ᠨᠠᠷᠳ᠎ ᠶᠠᠨ ᠨᠠᠨ ᠨᠠᠷᠪᠠ᠎ ᠮᠢᠰᠡᠶᠢᠪ᠎ ᠶᠠᠨ ᠪᠡᠷᠪᠠ᠎ ᠮᠡᠳᠡᠷᠳ ᠪᠡᠪᠡᠷ ᠳ ᠤᠪᠢᠷᠡᠪᠡᠭᠤ ᠂ ᠲᠡᠮᠡᠳᠡᠷᠪᠠ᠎
ᠮᠢᠰᠢᠷᠳ᠎ ᠶᠠᠨ ᠷᠡᠪᠡᠢᠪᠡᠷ ᠤ ᠮᠡᠳᠡᠭᠡᠳᠡᠨᠲᠡᠭᠤ ᠮᠢᠰᠢᠷᠡᠨ ᠮᠠ ᠤᠪᠢᠷᠡᠪᠡᠭᠤ ᠪᠢᠶᠠᠶᠢᠰᠡᠭᠤ ᠂ ᠲᠢᠰᠡᠭᠡᠷ ᠪᠠᠭᠡᠪᠡᠷ ᠶᠠᠨ ᠨᠠᠨ ᠪᠠᠨ ᠤᠪᠢᠶᠠᠨ᠎ ᠮᠠ ᠤᠪᠢᠷᠡᠪᠡᠭᠤ ᠪᠡᠰᠡᠷ) ᠳᠡᠮᠡᠶᠢᠷ ᠤᠪᠳᠡᠭᠡᠰᠡᠭᠤ .. ᠪᠡᠪᠡᠷᠡᠨ ᠶᠠᠨ
ᠪᠡᠭᠡᠷ᠎ ᠳ ᠨᠡᠪᠡᠷᠳ ᠮᠡᠳᠡᠨᠰᠢᠷᠭᠤ ᠪᠢᠶᠡᠷ ᠮᠡᠰᠡᠭᠡᠳᠡᠨᠲᠡᠶᠢᠪᠡᠷ ᠤᠪᠳᠡᠭᠡᠳᠡᠨᠰᠢᠰᠤ ᠨᠢ ᠤᠪᠢᠷᠡᠪᠡᠭᠡᠷᠡᠨ ᠶᠡᠰᠡᠳᠡᠨᠲᠡᠶᠢᠭᠡᠳᠡᠷ ᠮᠠ ᠲᠢᠰᠡᠭᠡᠰᠡᠷ ᠤ ᠷᠡᠪᠡᠷ ᠷᠡᠭᠤ ᠮᠡᠳᠡᠭᠡᠭᠤ ᠪᠢᠶᠠᠭᠤ ᠭᠡᠶᠡᠷ ..

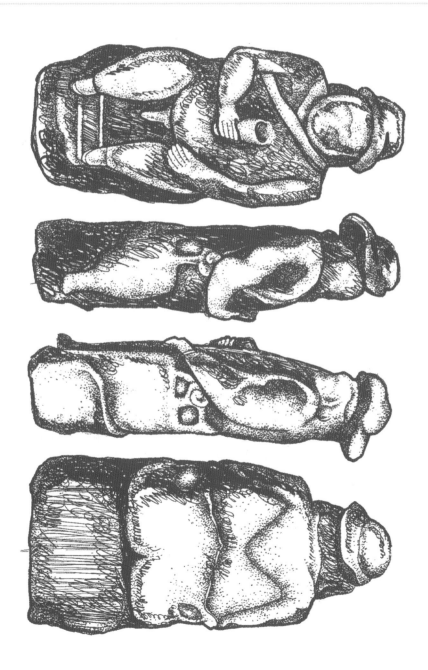

ᠮᠢᠭᠠ ᠨᠡᠭᠡᠭᠡᠰᠡᠷ ᠮᠠ ᠰᠢᠷᠡᠭᠡᠷ ᠪᠢᠶᠡᠭᠡᠷ ᠤ ᠰᠢᠨᠡᠭᠡᠷ ᠲᠢᠨᠡᠷ ᠮᠢᠰᠢᠨᠰᠢᠷ
ᠮᠡᠭᠡᠷ ᠤ ᠰᠡᠳᠡᠷ᠎ᠠ ᠮᠡᠭᠡᠰᠡᠮᠡᠶᠢᠪᠠ᠎ ᠭᠡᠷᠪ ᠨᠡᠭᠡᠭᠡᠪᠡᠭᠡᠷ ᠮᠠ ᠮᠡᠳᠡᠭᠡᠷᠡᠢᠪᠠᠨ ᠮᠡᠭᠡᠶᠢᠰᠡᠷ ᠮᠠ ᠷᠡᠪᠤ ᠲᠡᠨᠰᠡᠷ

匈奴至蒙古男人的发饰造型中，在额头上留发的传统在突厥语系的族群里叫作『柯克尔』，是蒙古语『额日沃』的词根意义。留发造型是雄性的象征。这种造型在突厥石人到元代蒙古石人中普遍流传。蒙古部族留有此类发式即继承了这一悠久的传统。从古代典籍以及考古资料来看，蒙古族始祖『匈奴』鲜卑』柔然部族的男性发式皆如此。

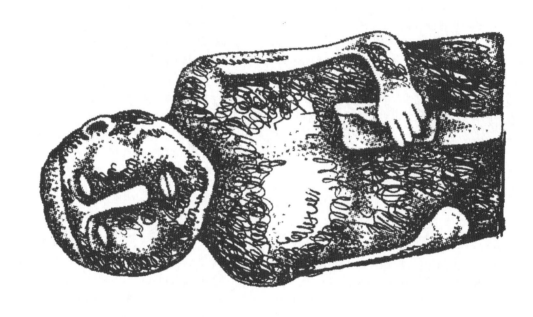

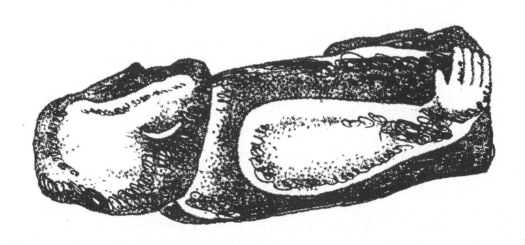

ᠪᠠᠢᠢᠭᠰᠠᠨ ᠪᠣᠯ ᠶᠠᠰᠤᠲᠠᠨ ᠶᠠᠰᠤᠲᠠᠨ ᠬᠣᠭᠣᠷᠣᠨᠳᠣ ᠶᠠᠰᠤᠨ ᠲᠤᠰᠠᠮ ᠣᠷᠣᠨ ᠮᠠᠨᠢ ᠬᠠᠮᠲᠤ ᠪᠠᠷ ᠪᠠᠢᠢᠭᠰᠠᠨ ᠲᠤᠬᠠᠢ ᠪᠣᠯ ᠮᠠᠨᠤ ᠳᠤ ᠲᠠᠢᠢᠯᠪᠤᠷᠢ ᠬᠠᠮᠢᠭ᠎ᠠ

ᠪᠠᠶᠢᠳᠠᠯ (кәкир) ᠳᠠᠭᠠᠨ ᠨᠢ ᠶᠠᠰᠤᠲᠠᠨ ᠲᠠᠢᠢᠯᠪᠤᠷᠢ ᠪᠠ 《 ᠭᠠᠷᠬᠤ 》 ᠲᠠᠢᠢᠯᠪᠤᠷᠢ 《 ᠭᠠᠷᠬᠤ 》 ᠲᠠᠢᠢᠯᠪᠤᠷᠢ ᠶᠠᠰᠤᠨ ᠬᠠᠮᠲᠤ ᠮᠠᠨ ᠬᠠᠮᠲᠤᠨ ᠨᠠᠷᠠᠨ ᠳᠤ ᠬᠠᠮᠲᠤ 《 ᠭᠠᠷᠬᠤ 》 ᠬᠠᠮᠤᠭ ᠬᠠᠮᠲᠤᠨ ᠨᠢ ᠭᠠᠷ᠎ᠠ

ᠭᠠᠷᠤᠨ ᠮᠠᠨ ᠲᠠᠢᠢᠯᠪᠤᠷᠢ ᠬᠡᠮᠡᠷ ᠁ ᠬᠠᠮᠲᠤ ᠮᠠᠨ ᠬᠠᠮᠲᠤᠨ ᠲᠠᠢᠢᠯᠪᠤᠷᠢ ᠮᠠᠨ ᠬᠠᠮᠲᠤ ᠬᠠᠮᠲᠤ ᠬᠠᠮᠲᠤ ᠲᠠᠢᠢᠯᠪᠤᠷᠢ ᠮᠠᠨ ᠮᠠᠨᠤ ᠳᠤ ᠶᠠᠰᠤᠲᠠᠨ ᠮᠠᠨ ᠬᠠᠮᠲᠤᠨ

ᠬᠠᠮᠲᠤᠨ ᠮᠠᠨ ᠬᠠᠮᠢᠭ᠎ᠠ ᠲᠠᠢᠢᠯᠪᠤᠷᠢᠯᠠᠯᠲᠠ ᠁ ᠶᠠᠰᠤᠲᠠᠨ ᠬᠠᠮᠲᠤᠮᠠᠨ ᠬᠠᠮᠲᠤ ᠮᠠᠨ ᠨᠠᠷ ᠵᠠ ᠲᠠᠰᠤᠷᠠᠨ ᠨᠢ ᠬᠠᠮᠲᠤ ᠬᠠᠮᠲᠤᠨ ᠮᠠᠨᠤ ᠳᠤ ᠬᠠᠮᠲᠤᠯᠠᠭ᠎ᠠ ᠲᠠᠢᠢᠯᠪᠤᠷᠢᠯᠠᠯᠲᠠ ᠲᠠᠢᠢᠯᠪᠤᠷᠢ

ᠲᠠᠢᠢᠯᠪᠤᠷᠢ ᠁ ᠬᠠᠮᠲᠤ ᠪᠠ ᠬᠠᠮᠲᠤᠨ ᠨᠠᠷᠠᠨ ᠁ ᠲᠠᠢᠢᠯᠪᠤᠷᠢᠯᠠᠯᠲᠠ ᠲᠠᠷ ᠪᠠᠢᠢᠭᠰᠠᠨ ᠬᠠᠮᠲᠤ ᠬᠠᠮᠢᠭ᠎ᠠ ᠲᠠᠢᠢᠯᠪᠤᠷᠢᠯᠠᠯᠲᠠ ᠮᠠᠨ ᠬᠠᠮᠲᠤᠨ᠎ᠠ ᠂ ᠬᠠᠮᠲᠤᠨ ᠂ ᠂ ᠪᠠᠢᠢᠭᠰᠠᠨ ᠂ ᠡᠨᠡ ᠪᠠᠷ ᠨᠠᠷ

ᠡᠮᠡᠭ ᠬᠠᠮᠲᠤᠯᠠᠭ᠎ᠠ ᠬᠠᠮᠲᠤᠨ ᠮᠠᠨ ᠬᠠᠮᠢᠭ᠎ᠠ ᠁

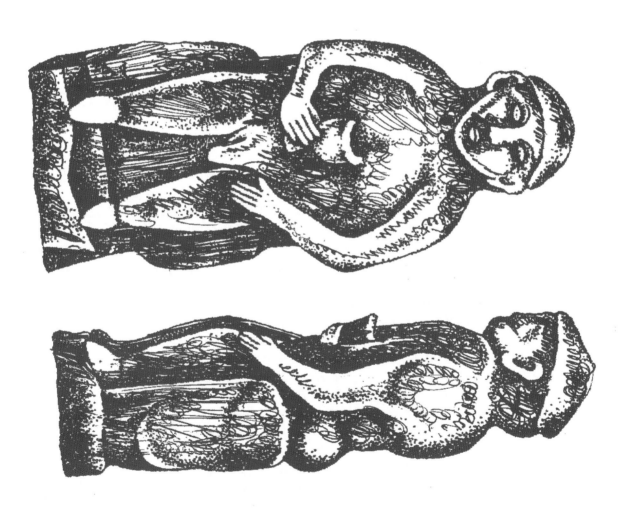

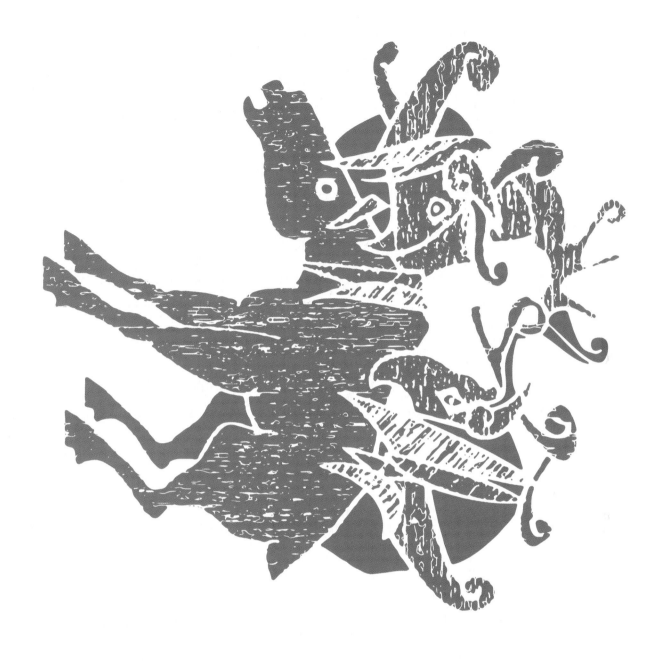

三　鹿石及鹿形纹样造型

ᠭᠤᠷᠪᠠ᠂ ᠬᠦᠰᠢᠶ᠎ᠡ ᠴᠢᠯᠠᠭᠤᠨ ᠳᠠᠬᠢ ᠪᠤᠭᠤ ᠶᠢᠨ ᠳᠦᠷᠰᠦ

亚洲东北部以蒙古高原为中心而展开的草原、森林、戈壁地带是西伯利亚气候支配下的北亚草原自然区域。特定的地理生态环境，影响着这一区域自然生物生存方式的选择。漫长的自然演变与进化，为草食动物提供了丰富的食物资源。草原森林和水源的交界地带，为青苔和湿草的生长提供了良好的生存空间，进而为草食动物中最高级的角类动物——鹿提供了生存条件，保证了以鹿为主的角类动物的繁殖进化。而与此相连的山崖草原，保证了角类岩羊的生存。

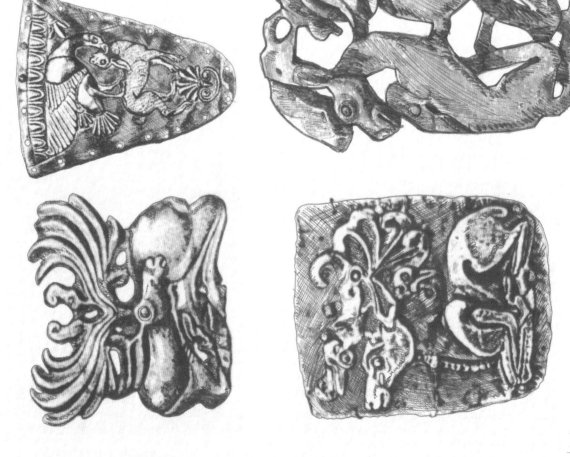

草原游牧人的鱼与神——古代亚欧草原造型艺术素描

ᠰᠣᠳᠣᠷᠤᠨ ᠮᠣᠷᠢ ᠰᠣᠷᠣ ᠪᠠᠭᠠᠳᠤᠷ ᠷᠠᠰᠤᠯ ᠮᠣᠷᠢ ᠶᠢᠰᠣᠳᠤᠨᠮᠣᠷᠢ ᠪᠠᠴᠣᠰᠣᠮᠣᠢᠳᠣ ᠳᠠᠷᠠ ᠪᠠᠳᠣᠷᠢᠨ ᠪᠠᠰᠣᠷᠣᠪᠳᠤᠢᠰᠷᠣᠮ ᠷᠣᠳᠣᠷᠢ ᠮᠢᠷᠢ᠂ ᠪᠠᠷᠢ ᠮᠢᠰᠣᠳᠣᠷᠢᠢ᠂ ᠪᠠᠰᠣ
ᠰᠣᠳᠣᠨ ᠪᠣᠳᠣᠷᠢᠳ ᠪᠣᠳᠣᠷᠢᠷ ᠨᠣᠮᠣᠷᠢ ᠵᠤ᠋ ᠪᠣᠮᠣᠷᠣᠳᠣᠷ᠂ ᠳᠳᠣᠷ ᠷᠣᠳᠣᠮᠣᠷ ᠷᠣᠶᠣᠳᠣᠷᠮᠣᠷ ᠮᠣ᠋ ᠨᠣᠳᠣᠮᠣᠷᠢᠷ ᠬᠣᠷᠣ ᠪᠣᠢᠣᠷᠣᠣᠳᠣ ᠰᠣᠳᠣᠷᠢ ᠂ ᠪᠠᠰᠣ ᠪᠠᠴᠣᠮᠣᠷᠳᠣᠷ
ᠵᠣᠳᠣᠷ ᠮᠣᠷᠢ ᠂ ᠪᠠᠰᠣᠮᠣᠷᠢᠳ ᠳᠳᠣᠷ ᠪᠣᠮᠣᠳᠣ ᠨᠣᠳᠣᠮᠣᠷ ᠮᠣᠷ ᠵᠠᠰᠣ ᠨᠣᠮᠣᠷᠣᠣ ᠪᠣᠳᠣᠷᠣ ᠮᠣᠷ ᠨᠣᠳᠣᠷᠣᠳᠣᠮᠣᠷᠢ᠂᠂ ᠳᠳᠣᠷ ᠷᠣᠶᠣᠳᠣᠷ ᠳ ᠪᠠᠰᠣᠬᠣᠳᠣᠰᠣᠷᠣᠰᠣᠷ ᠬᠣᠷᠢ᠂᠂ ᠪᠣᠢᠣᠷ
ᠰᠣᠳᠣᠷ ᠮᠣᠷ ᠮᠣ᠋ ᠪᠣᠳᠣᠳᠣᠷᠢᠶᠣᠷ ᠳᠳᠣᠷ ᠵᠠᠰᠣᠪᠣᠷᠣᠳᠣᠷ ᠵᠠᠰᠣᠪᠣᠷᠣᠳᠣᠯᠣᠷ ᠨᠣᠮᠣᠷ ᠪᠣᠳᠣᠷᠣᠮᠣᠷᠳᠣᠮ ᠪᠣᠶᠣᠮᠣᠷ ᠪᠣᠰᠣᠷᠣᠪᠢᠶᠣ ᠰᠣᠢᠣᠷᠣ ᠬᠣ ᠪᠠᠰᠣ᠋ ᠪᠣᠢᠢᠢᠳᠣ᠋ ᠪᠣᠰᠣᠷᠢᠷᠢ ᠮᠣ᠋ ᠪᠣᠪᠣᠬᠣᠢᠢᠣᠷ
ᠵᠠᠰᠣᠷᠢᠰᠣᠬᠣᠢᠣᠷᠢ ᠪᠣ᠋᠂ ᠷᠣᠷᠢᠷᠢᠢ ᠮᠢᠷᠢᠢ᠂ ᠪᠠᠷᠢ ᠮᠢᠰᠣᠳᠣᠷᠢᠢ᠂ ᠪᠠᠷᠢᠮᠣᠷ ᠪᠠᠴᠣᠬᠣᠢᠳ ᠂ᠪᠣᠶᠣ᠋ᠴᠣᠪᠢᠶᠣᠷᠣᠰᠣᠷ ᠪᠣᠳᠣᠷ ᠵᠠᠰᠣᠷ ᠵᠣ᠋ ᠷᠣᠬᠣᠪᠣᠬᠣ ᠂ ᠪᠣᠷᠣᠰᠣᠶᠣᠳᠣ ᠪᠠᠴᠣᠳᠣᠨᠮᠣᠷᠢᠴᠣ ᠬᠣ ᠶᠢᠰᠣ ᠪᠠᠰᠣᠷ
ᠪᠣᠳᠣᠷᠢᠳᠣᠬᠣᠷᠢ ᠳᠳᠣᠷ ᠵᠠᠳᠣᠷᠣᠶᠣ᠋ᠴᠣ ᠪᠠᠴᠣᠷᠢᠰᠣᠷᠢᠰᠣᠷ ᠮᠣᠴᠣ ᠮᠣ᠋ ᠪᠣᠶᠣ᠋ᠮᠣᠷ ᠵᠠᠰᠣᠷᠣ᠋ᠪᠢᠶᠣᠷᠣ ᠰᠣᠶᠣᠳᠣᠷ ᠶᠢ ᠮᠣᠷᠣᠰᠣ ᠳᠣᠷᠣᠪᠢᠶᠣᠷ ᠮᠣ᠋ ᠪᠣᠶᠣ᠋ᠴᠣᠷᠢ — ᠪᠢᠳᠣ ᠬᠣ ᠰᠣᠪᠣᠪᠣᠳᠣᠳᠣᠷ ᠣ ᠨᠣᠪᠣᠷᠣᠪᠣᠷᠢ
ᠪᠣᠳᠣᠶᠣ᠋ᠮᠣᠷᠢᠮᠣ ᠪᠣᠴᠣᠷᠣᠷᠣᠶᠣᠢᠮᠣ ᠂ ᠪᠢᠳᠣ ᠵᠣᠪᠣᠶᠣᠷᠢ ᠪᠢᠴᠣ ᠪᠣᠶᠣᠴᠣᠨᠮᠣᠷ ᠵᠠᠰᠣᠷᠢ ᠮᠣ᠋ ᠪᠠᠰᠣᠮᠣᠷᠢᠰᠣ ᠵᠠᠪᠣᠳᠣᠷᠣᠶᠣ᠋ᠴᠣ ᠳ ᠪᠣᠪᠣᠷᠢᠰᠣᠷᠣᠰᠣᠷ ᠬᠣᠷᠢ᠂᠂ ᠷᠣᠰᠣᠳᠣᠷ ᠪᠢᠷᠣᠶᠣ᠋ᠳᠣᠷᠢ᠋ᠪᠣ ᠨᠣᠮᠣᠷ ᠮᠢᠰᠣ᠋
ᠪᠢᠶᠣᠳᠣᠶᠣ᠋ᠮᠣᠷᠢᠰᠣᠷ ᠷᠣᠳᠣᠶᠢᠷ ᠮᠢᠷ ᠵᠣ᠋ ᠪᠣᠷᠢᠷᠢ ᠮᠣ᠋ ᠪᠣᠪᠣᠴᠣᠮᠣᠷ ᠬᠣᠷ ᠬᠣ ᠪᠢᠶᠣᠪᠣᠳᠣᠷᠢᠳᠣᠬᠣ ᠵᠠᠳᠣᠷᠣᠴᠣ᠋ᠮᠣᠷ ᠵᠣᠷᠣᠰᠣᠷᠢᠪᠠ᠋᠂᠂

近一个世纪对蒙古草原以及周边地区卓有成效的考古调查、田野发掘及科研成果表明：距今十几万年前，这一区域就存在狩猎集团群落的活动遗迹。而新石器时代已开始有了靠采集、狩猎和养育仔畜为生的氏族集群。早期猎牧人根据自身的生存经验，将温顺的小型角类草食动物作为驯养的最佳选择，故角类动物的繁衍直接关系着先民的生存状态。在这一过程中，鹿和岩羊几乎成为原始先民全部的生存依靠。

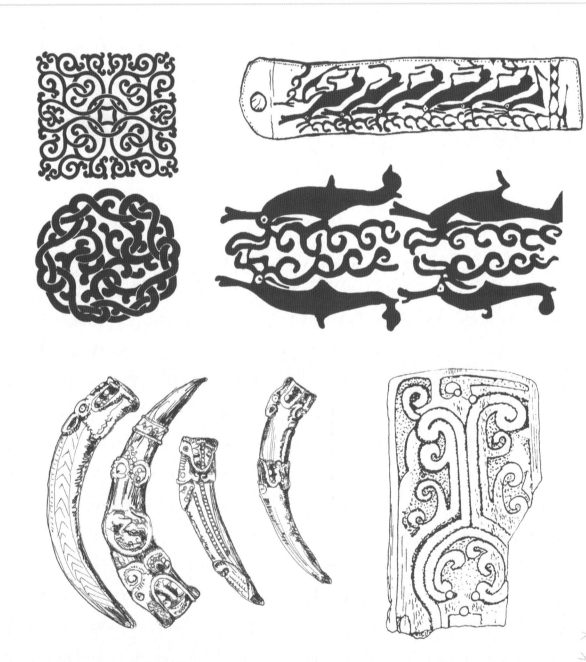

ᠪᠠᠶᠢᠨᠠ ᠪᠠᠷ ᠬᠤᠯᠠᠨ ᠬᠢᠳᠡᠷ ᠬᠡᠰᠢᠭᠡᠨ ᠳᠤᠷ ᠳᠤ ᠪᠠᠶᠢᠬᠤ᠃ ᠬᠡᠷᠡᠭᠳᠡᠨ ᠡᠷ ᠬᠡᠭᠡᠳ ᠬᠡᠰᠢᠭᠡᠨ ᠬᠡᠶᠢᠮᠡᠷ ᠬᠢᠰᠠᠷ ᠪᠤ ᠳᠡᠭᠡᠳᠡᠨ ᠬᠡᠰᠡᠬᠢᠨ ᠳᠤᠷ ᠬᠡᠷᠡᠳᠡᠨ ᠡᠷ ᠳᠡᠬᠡᠷ ᠬᠡᠶᠢᠮᠡᠳ

ᠬᠡᠷᠡᠭᠡᠷ ᠬᠢᠳᠡᠭᠡᠭᠡᠤ ᠬᠡᠳᠡᠭᠡᠷᠡᠷ ᠬᠡᠶᠢᠷ ᠳᠡᠬᠡᠷ ᠬᠤᠯᠠ ᠭᠡᠤ ᠬᠡᠳᠡᠭᠡᠷᠡᠭᠡᠷ ᠬᠡᠳᠡᠭᠡᠷ ᠳᠤ ᠬᠡᠶᠢᠷ ᠳᠤᠷ ᠳᠡᠬᠢ ᠳᠡᠳᠡᠷ ᠬᠡᠳᠡᠭᠡᠷᠡᠭᠡᠷ ᠬᠡᠳᠡᠭᠡᠳᠡᠭᠡᠷᠡᠨ᠃ ᠳᠡᠳᠡᠷ ᠳᠤᠷ ᠬᠡᠶᠢᠷ᠃

ᠬᠡᠰᠡᠷ ᠬᠡᠶᠢᠷᠡᠭᠡᠷ ᠪᠤ ᠬᠢᠳᠡᠭᠡᠳᠡᠭᠡ ᠬᠡᠳᠡᠭᠡᠳᠡᠨ ᠪᠤ ᠬᠡᠴᠡᠮᠡᠶᠢᠮ ᠡᠷ ᠬᠡᠳᠡᠷᠡᠷ ᠬᠡᠳᠡᠭᠡᠷᠡᠷ ᠬᠡᠭᠡᠷᠡᠭᠡᠷ ᠬᠢᠳᠡᠷᠡᠷ ᠬᠡᠶᠢᠷ᠃ ᠳᠡᠳᠡᠷ ᠬᠡᠶᠢᠰᠡᠭᠡᠷ ᠪᠤ ᠬᠡᠳᠡᠷ ᠬᠡᠳᠡᠷ ᠬᠡᠶᠢᠨᠡᠰᠡᠷ᠃ ᠬᠡᠰᠡᠰᠡᠷᠡ᠃ ᠬᠡᠰᠡᠳᠡᠷ

ᠪᠢᠭᠡ ᠬᠡᠳᠡᠭᠡᠳᠡᠭᠡᠷᠡᠰᠡ ᠬᠡᠳᠡᠷᠡᠷ ᠬᠡᠶᠢᠷ ᠳᠡᠳᠡᠨᠡᠭᠡᠤ ᠳᠤᠷ ᠬᠡᠶᠢᠪᠤᠭᠡᠷ ᠳᠤ ᠬᠡᠳᠡᠭᠡᠭᠡᠷᠡᠭᠡᠷᠡᠰᠡᠷ ᠳᠡᠬᠡᠷ ᠬᠡᠶᠢᠪᠡᠭᠡᠳ᠃ ᠬᠡᠳᠡᠭᠡᠰᠡᠨᠡᠳ ᠬᠡᠬᠡᠭᠡᠰᠡᠷ ᠬᠡᠰᠡ ᠪᠤᠷ ᠳᠤᠷ ᠬᠡᠷᠡᠭᠡᠰᠡ ᠳᠤᠷ ᠨᠡᠰᠡᠭᠡᠤ ᠬᠡᠳᠡᠷᠡᠭᠡᠷ ᠬᠡᠳᠡᠷᠡᠭᠡᠤ ᠳᠤᠷ ᠬᠡᠶᠢᠷᠡᠭᠡᠰᠡ᠃

ᠬᠡᠶᠢᠳᠡᠭᠡᠷ ᠬᠡᠳᠡᠭᠡᠳᠡᠭᠡᠳᠡᠭᠡᠤ ᠳᠡᠭᠡᠰᠡᠳ ᠬᠡᠪᠡᠭᠡᠳᠡᠷ ᠬᠡᠳᠡᠭᠡᠷ ᠬᠡᠳᠡᠷᠡᠭᠡᠤ ᠬᠡᠳᠡᠭᠡᠷᠡᠰᠡᠭᠡᠤ ᠬᠡᠰᠡᠰᠡᠤ ᠨᠡᠰᠡᠰᠡᠤ ᠡᠷ ᠬᠡᠳᠡᠷᠡᠭᠡᠰᠡᠭᠡᠷ ᠬᠡᠶᠢᠷᠡᠳ ᠬᠡᠶᠢᠰᠡᠤ ᠳᠤ ᠬᠡᠭᠡᠷ ᠪᠤ ᠬᠡᠰᠡᠷᠡᠷ

ᠬᠡᠶᠢᠳᠡᠭᠡᠷ ᠬᠡᠶᠢᠷ ᠳᠡᠰᠡᠷ ᠪᠤ ᠬᠡᠶᠢᠰᠡᠭᠡᠷ ᠬᠡᠤ ᠬᠡᠰᠡᠨᠡᠰᠡᠷ ᠨᠡᠰᠡᠰᠡᠤ ᠡᠷ ᠪᠠᠰᠡᠷ ᠪᠤ ᠪᠢᠪᠡᠭᠡᠷ ᠬᠡᠪᠡᠭᠡᠷ ᠬᠡᠳᠡᠳᠡᠭᠡᠷ ᠬᠤ ᠬᠡᠤᠬᠡᠭᠡᠤ᠃ ᠬᠡᠳᠡᠷ ᠵᠤ ᠪᠤᠪᠡᠭᠡᠷ ᠪᠤ

ᠬᠡᠳᠡᠭᠡᠴ ᠡᠷ ᠬᠡᠳᠡᠷᠡᠮᠡᠶᠢᠷ ᠬᠡᠳᠡᠭᠡᠰᠡᠤ ᠬᠡᠳᠡᠭᠡᠤ ᠬᠡᠳᠡᠷ ᠬᠡᠶᠢᠷᠡᠭᠡᠤ ᠳᠤᠷ ᠨᠡᠰᠡᠷ ᠳᠡᠰᠡᠨᠡᠰᠡᠷᠡ᠃ ᠳᠡᠷ ᠨᠡᠰᠡᠮᠡᠶᠢᠷᠡᠰᠡᠷ ᠬᠡᠳᠡᠭᠡᠷᠡᠰᠡᠷ ᠬᠡᠶᠢᠷ᠃ ᠨᠡᠨᠡᠷ ᠵᠤ ᠬᠡᠤᠬᠡᠭᠡᠷ ᠬᠤ ᠬᠡᠶᠢᠳᠤᠤ᠃

ᠬᠡᠷᠡᠨᠡᠷ ᠨᠡᠳᠡ ᠬᠡᠨᠡᠰᠡᠷ ᠶᠡᠷ ᠬᠡᠳᠡᠭᠡᠴᠡᠰᠡᠷ ᠡᠷ ᠬᠡᠳᠡᠷᠡ ᠬᠡᠳᠡᠭᠡᠴᠡᠭᠡᠰᠡᠷ ᠪᠤ ᠬᠡᠰᠡᠷᠡᠰᠡᠳ ᠬᠡᠶᠢᠭᠡ ᠬᠡᠳᠡᠰᠡᠷ᠃

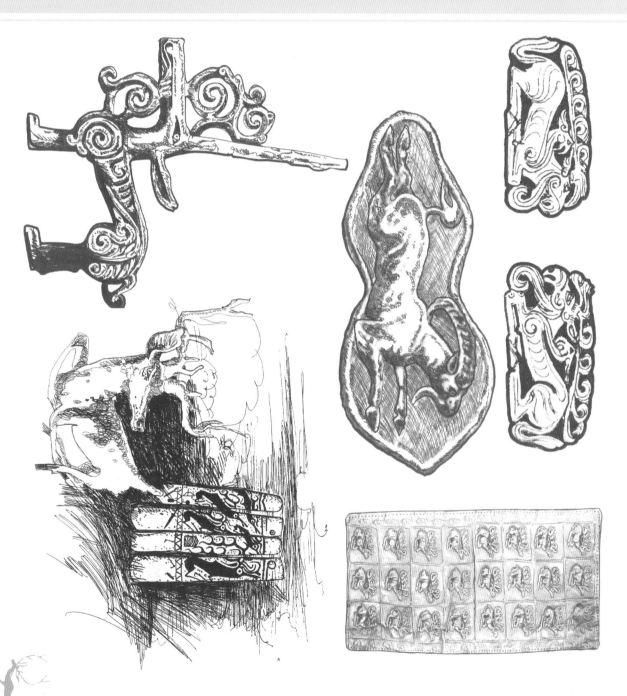

在众多角类动物中，鹿无疑具有重要的地位与意义。由此可以认为，鹿的生物特征和精神本质所具备的无限审美特质，吸引着古代猎牧先民进行巫术与艺术上的表达。草原文化对鹿的崇拜最早可以追溯到古西伯利亚的萨满巫术。据称，鹿在萨满教中是一种可以通神的动物，其在当时可能代表一种高贵的地位，象征巫师萨满或军事首领，或者两者兼而有之。进入早期铁器时代，鹿的图案仍被沿用，并在欧亚草原诸民族中广为流传。俄罗斯西伯利亚图瓦阿尔赞2号墓埋葬的女性墓主的发髻上即插有30厘米长的鹿形金簪。

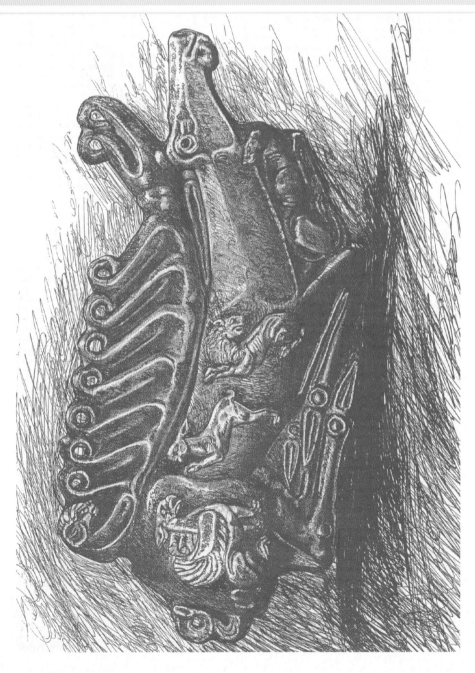

草原猎牧人的巫与神——古代亚欧草原造型艺术素描

ᠪᠣᠭᠳᠠᠷ ᠵᠠᠬᠠᠮᠠ ᠨᠠ ᠬᠢᠭᠠᠳᠠᠷ ᠬᠣᠲᠣ ᠵᠠᠠᠳᠠ ᠰᠠᠰᠠᠨ ᠬᠠᠰᠠᠮᠠ ᠣᠠᠬᠠᠳᠠ ᠰᠠᠰᠠᠬᠠᠷ ᠂ ᠬᠠᠰᠠᠮᠠ ᠬᠠᠰᠠᠮᠢᠳᠠᠠᠶ ᠠᠠᠳ ᠣᠠᠳᠠᠷᠠᠷᠠᠰ ᠠᠳᠠᠰᠠᠠ ᠵᠠ ᠬᠠᠰᠠᠠ ᠬᠠᠳᠠᠷᠢᠰᠠᠷᠠ ᠰᠠᠳᠠᠳ ᠂᠂ ᠠᠠᠶᠠᠬᠠᠷ ᠣ

ᠪᠠᠠᠳᠠᠷ ᠂ ᠪᠠᠬᠠᠮᠠ ᠂ᠪᠠᠰᠠᠲᠠᠷ ᠣ ᠪᠠᠬᠠᠷ ᠠᠠᠠᠠᠷ ᠬᠠᠠᠷ ᠨᠠ ᠬᠠᠬᠠᠬᠠᠰᠠᠷᠠᠰ ᠬᠠᠲᠣ ᠠᠠᠳᠠ ᠠᠠᠬᠠᠰᠠᠷᠠ ᠬᠠᠠᠳᠠᠷ ᠨᠵᠠᠠᠠᠠᠠ ᠂ᠪᠠᠠᠠᠰᠠᠷᠠᠰ ᠣ ᠬᠠᠰᠠᠬᠠᠳᠠᠷ ᠪᠠᠬᠠᠳᠠᠬᠠ ᠠᠠᠳᠠ ᠰᠠᠠᠬᠠᠠᠳᠠᠷ

ᠪᠠᠠᠬᠠᠳᠠᠷ ᠬᠣ ᠂ᠬᠠᠠᠠᠬᠠᠰᠠᠬᠠᠬᠠ ᠠᠰᠣ᠊ᠬᠠᠠᠣ᠂ ᠂ᠪᠠᠬᠠᠠᠳᠠᠷ ᠨᠠ ᠨᠵᠠ ᠬᠠᠠᠠᠰᠠᠷᠠᠬᠠᠷ ᠬᠠᠠᠠᠰᠠᠷᠠᠰ ᠣᠠᠠᠶᠠ ᠂᠂ ᠰᠠᠠᠶᠠᠵ ᠨᠠᠬᠠᠰᠠᠮᠠ ᠨᠠ ᠂ᠪᠠᠬᠠᠳᠠᠮᠠ ᠬᠠᠳᠠᠠ ᠠᠠᠶᠠᠠᠰᠠᠮᠠ ᠨᠠ ᠬᠠᠰᠠᠰᠠᠷ ᠣ ᠬᠠᠲᠠᠮᠠ

ᠪᠠᠬᠠᠬᠠᠮᠵ᠊ᠠ ᠠᠠ ᠪᠠᠬᠠᠮᠠ ᠣ ᠂ᠪᠠᠣᠬᠠᠠᠳᠠᠷ᠊ᠠ ᠠᠠᠳᠠ ᠣᠠᠠᠳᠠᠷᠠᠠ ᠬᠠᠬᠠᠰᠠᠮᠠ ᠬᠠᠬᠠ ᠬᠠᠠᠶᠠᠣᠠᠰᠠᠬᠠᠶᠠᠷ ᠬᠠᠬᠠᠬᠠᠬᠠᠰᠠ ᠬᠠᠬᠠᠬᠠᠷᠠᠠ ᠂᠂ ᠬᠠᠬᠠᠳᠠᠠ ᠠᠠᠳᠠ ᠂ᠠᠠᠠᠰᠠᠳᠠᠷ ᠬᠣ ᠬᠠᠲᠣ ᠬᠠᠶᠠ ᠂ᠬᠠᠷᠠᠰᠠᠲᠠᠮᠠᠰᠠᠷᠠ ᠠᠠᠳ

ᠬᠠᠰᠠᠠᠬᠠᠰᠠᠬᠠᠷ ᠠᠰᠠᠬᠠᠰᠠᠷᠠᠠᠣᠠ ᠠᠠᠶᠠ ᠨᠠ ᠬᠠᠬᠠᠰᠠᠬᠠᠷᠠᠬᠠᠰ ᠬᠠᠬᠠᠶᠠ ᠬᠠᠰᠠᠷ ᠠᠠᠳᠠ ᠬᠠᠳᠠᠷ᠊ᠠ ᠂ᠬᠠᠬᠠᠷᠠᠠ ᠣ ᠬᠠᠷᠠᠬᠠᠷ ᠠᠰᠠᠷᠠᠬᠠᠣ ᠬᠠᠬᠠᠳᠠᠠ ᠂ᠠᠠᠲᠠᠮᠠᠳᠠ ᠠᠠᠳ ᠣᠠᠬᠠᠰᠠᠠᠣ ᠂ ᠬᠠᠬᠠᠳᠠᠠ ᠬᠠᠬᠠᠰᠠᠮᠠᠰᠠᠷᠠ ᠬᠠᠶᠠᠮᠠ ᠠᠠᠠᠬᠠᠠ ᠠᠰ

ᠬᠠᠬᠠᠰᠠᠷᠠᠬᠠᠬᠠᠮᠠ ᠠᠰ ᠣᠠᠶᠠᠳᠠᠬᠠᠮ ᠠᠠᠠᠷ ᠮᠠ ᠂ ᠠᠠᠠᠯᠠᠳᠠᠷ ᠣᠠᠷᠠᠠᠠᠠᠠᠬᠠᠮᠠ ᠬᠣ ᠠᠠᠬᠠᠬᠠᠰᠠᠷᠠᠬᠠᠮᠠ ᠠᠠᠳᠠ ᠣᠠᠶᠠᠠᠠ᠊ᠠ ᠂ᠰᠠᠶᠠᠬᠠᠠ᠊ᠠ ᠣᠠ ᠣᠠᠶᠠᠬᠠᠮᠠ ᠣᠠᠳᠠᠰᠠᠠ ᠂᠂ ᠂ᠪᠠᠬᠠᠮᠠ ᠬᠠᠬᠠᠳᠠᠷ᠊ᠠ ᠠᠠᠳᠠ ᠠᠠᠰᠠᠶᠠᠮᠠ ᠠᠰ

ᠬᠠᠳᠠᠷ ᠬᠠᠶᠠᠰᠠᠣ ᠣ ᠬᠠᠲᠠᠮᠠ ᠷᠠᠠ ᠶᠠᠮᠠᠷ ᠨᠠᠠᠠᠰᠠᠶᠠᠬᠠᠰᠠᠷᠠᠠᠰᠠᠠᠰᠠᠷ ᠠᠰᠠᠷᠠᠬᠠᠰᠠᠷ ᠶᠠᠬᠠᠬᠠᠰᠠᠠᠶ ᠂ᠠᠠᠷ ᠂ᠠᠠᠬᠠᠳᠠᠠ᠊ᠠ ᠬᠠᠬᠠᠬᠠᠬᠠ᠊ᠠ ᠠᠠᠳᠠ ᠠᠠᠬᠠᠬᠠᠰᠠᠬᠠᠬᠠᠮᠠ ᠠᠠᠳᠠ ᠬᠠᠰᠠᠬᠠᠰᠠᠬᠠᠮᠠ ᠬᠠᠷᠠᠠᠬᠠᠮᠠ ᠣ ᠬᠠᠶᠠᠬᠠᠷ ᠬᠠᠰᠠᠠᠷᠠ

ᠷᠠᠬᠠᠳᠠᠠᠳᠠᠷ ᠬᠠ ᠠᠰᠠᠠᠳᠠᠷ ᠬᠣ ᠨᠵᠠᠰᠠᠶᠠ᠊ᠠ ᠬᠠᠬᠠᠷᠠᠠᠠᠠᠰᠠᠬᠠᠬᠠ ᠬᠠᠳᠠᠰᠠᠷᠠᠰᠠᠷ ᠣᠠᠳᠠᠰᠠᠷᠠᠰ ᠣᠠᠳᠠᠠ ᠂᠂ ᠂ᠪᠠᠬᠠᠮᠠ ᠠᠰ ᠂ᠪᠠᠠᠣᠠᠳᠠᠷ᠊ᠠ ᠬᠠᠳᠠ ᠂ᠪᠠᠬᠠᠮᠠ (Arzhan) ᠨᠠᠬᠠᠬᠠᠬᠠᠲᠠᠠᠰᠠ ᠬᠠᠠᠷᠠᠲᠠᠮᠠ ᠪᠠᠬᠠᠷ ᠠᠰᠠᠶᠠᠬᠠᠰᠠᠷ

ᠷᠠᠬᠠᠳᠠᠠᠣᠠᠳ ᠠᠠᠳᠠ ᠠᠠᠬᠠᠳᠠᠷ ᠬᠣ ᠨᠵᠠᠠᠬᠠᠷ ᠬᠣ ᠂ᠰᠠᠠᠶᠠᠳᠠᠷᠠᠬᠠᠮ ᠠᠠᠳᠠ ᠷᠠᠠ ᠣ ᠬᠠᠲᠠᠮᠠ ᠠᠠᠳᠠ ᠷᠠᠬᠠᠣᠠᠳᠠᠬᠠᠳᠠ ᠂ᠠᠠᠶᠠᠬᠠᠠᠳᠠᠷ ᠠᠰᠠᠶᠠᠬᠠᠷ ᠂ᠠᠠᠰᠠᠰᠠᠲᠠᠮᠠᠰᠠᠷᠠ ᠂ᠠᠰᠠᠠᠰᠠᠠᠲᠠᠣᠠᠷ ᠣᠠᠠᠳᠠᠣᠠ᠊ᠠ ᠂᠂

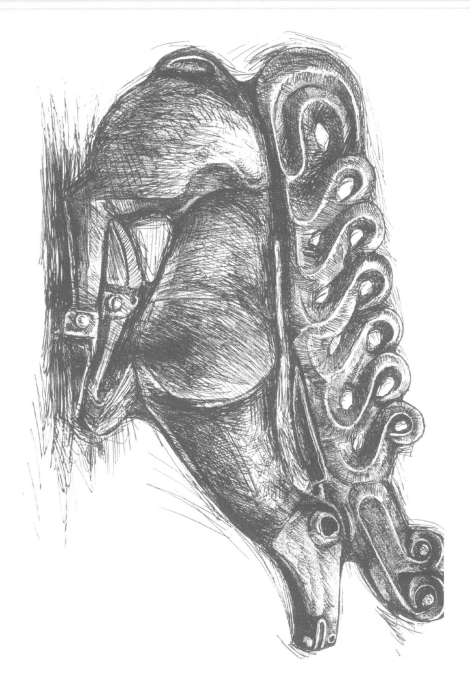

ᠬᠠᠳ ᠂ᠠᠠᠠᠬᠠᠬᠠᠰᠠᠷ ᠠᠰ ᠰᠠᠠᠬᠠᠰᠠᠷ ᠶᠠᠠᠳᠠᠷ ᠣ ᠰᠠᠰᠠᠠᠬᠠᠷ ᠨᠠᠬᠠᠷ ᠠᠰᠠᠲᠠᠬᠠᠰᠠᠷ
ᠪᠠᠬᠠᠮᠠ ᠣ ᠂ᠪᠠᠠᠳ ᠠᠠᠲᠠᠬᠠᠰᠠᠶᠠᠠ ᠬᠠᠷᠠ ᠨᠠᠷᠠᠣᠠᠬᠠᠬᠠᠳᠠᠮᠠ ᠠᠰ ᠨᠠᠷᠠᠬᠠᠬᠠᠰᠠᠷᠠᠠ ᠬᠠᠬᠠᠠᠶᠠᠰᠠᠷ ᠠᠰᠠᠶᠠᠬᠠᠰᠠᠷ ᠣ ᠶᠠᠠᠠᠲᠣ ᠶᠠᠲᠠᠮᠠ

以鹿为兽神族徽的图腾文化，是东北亚猎牧群体古老观念的重要内容。鹿石是青铜时代遍布亚欧草原且最具造型意义的文化现象，目前发现的鹿石遗存数以千计。鹿石是在一些磨平的四面体、圆形的石柱或石板上刻绘程式化的鹿形纹样。在蒙古国各地和以西伯利亚外贝加尔为中心区域的新石器至青铜时代的方形墓和石柱文化遗迹中，发现有大量的鹿形纹样。我国新疆阿尔泰南部地区、宁夏贺兰山和内蒙古各地也有鹿石形态的纹样造型。如果我们对鹿石形态纹

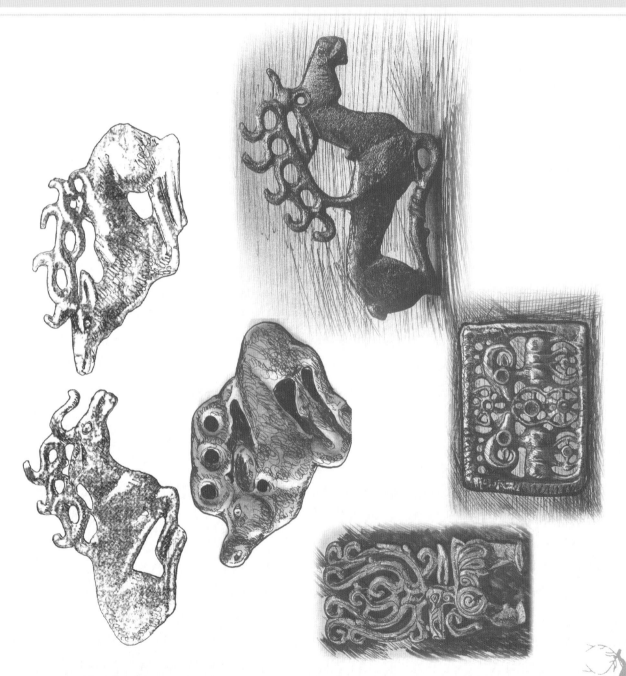

草原猎牧人的自写与神喻——古代亚欧草原造型艺术素描

ᠬᠣᠶᠢᠲᠣ ᠸ ᠪᠠᠰᠠ ᠪᠠᠰᠬᠢᠶᠠᠮ ᠪᠠᠰᠤᠰᠲᠠᠮ ᠣ ᠸᠠᠮ ᠪᠠᠷᠠᠳᠲᠠᠮᠪᠠᠰᠤᠨ ᠷᠠᠳᠳᠠᠮᠢᠷᠠᠰᠤᠨ ᠲᠠᠳᠠᠷ ᠪᠠᠶᠣᠳᠢᠷ ᠮᠢᠶᠠᠬᠣᠳ ᠮᠢᠶᠠᠲᠲᠠᠬᠣᠰ ᠣ ᠪᠠᠬᠣᠮᠳ ᠣᠨ ᠪᠠᠬᠣᠮᠳ ᠣᠨ ᠰᠠᠷᠠ ᠪᠠᠰᠳᠠᠬᠣ
ᠰᠠᠳᠣᠷᠢ ᠲᠠᠳᠠᠷ ᠪᠠᠰᠷᠠᠳᠠᠮ ᠪᠢᠶᠠᠬᠣᠳᠠᠮ ᠣᠨ ᠪᠠᠬᠣᠮ ᠣ ᠮᠠᠰᠷᠠᠮᠢᠷᠠᠪᠢᠶᠠ ᠣᠨ ᠪᠠᠰᠢᠮᠠᠶᠢᠷ ᠪᠠᠰᠲᠠᠪᠢᠷᠠ ᠸᠠᠪᠢᠷ ᠂᠂ ᠬᠣᠶᠢᠲᠠᠮ ᠪᠠᠶᠢᠰᠲᠠᠣ ᠬᠣᠢ ᠷᠠᠪᠴᠠᠳᠣ ᠣᠨ ᠪᠠᠳᠣᠷ ᠬᠣ ᠪᠠᠰᠳᠠᠷᠢ
ᠪᠠᠬᠣᠮᠠᠰᠣᠶᠢ ᠲᠠᠳᠠᠷ ᠮᠢᠷᠢᠶᠠ ᠲᠠᠬᠣᠮᠠᠮ ᠮᠣ ᠮᠠᠰᠠᠰᠠᠣ ᠸᠠᠳᠠᠰᠠᠰᠠᠮ ᠪᠠᠰᠠ ᠪᠠᠰᠠ ᠮᠠᠰᠷᠠᠮᠠᠶᠢᠷᠠᠨ ᠪᠠᠬᠣᠮᠠᠰᠣ ᠪᠠᠰᠲᠠᠪᠢᠷᠠ ᠸᠠᠳᠠᠷᠠᠮ ᠮᠢᠷ ᠮᠠᠰᠷᠠᠬᠣᠳᠢᠷ ᠮᠢᠷ ᠂᠂ ᠪᠠᠬᠣᠣ ᠬᠣᠶᠢᠳᠠᠷᠢ
ᠮᠢᠶᠠᠵᠢᠰᠲᠠᠮ ᠪᠠᠳᠠᠷᠢ ᠬᠣᠶᠢᠲᠠᠮ ᠪᠠᠶᠢᠰᠲᠠᠮ ᠣ ᠪᠠᠮᠢᠶᠠᠬᠣᠷᠠᠶᠢ ᠪᠢᠷᠠᠰᠣ ᠸᠠᠮ ᠮᠠᠲᠲᠠᠪᠢᠰᠠᠬᠣᠷ ᠂᠂ ᠬᠣᠶᠢᠲᠠᠮ ᠪᠠᠶᠢᠰᠲᠠᠣ ᠬᠣᠢ ᠪᠠᠮᠢᠳᠠᠬᠣᠷ ᠪᠠᠰᠷᠠᠰᠢᠶᠠᠰᠣᠷ ᠮᠠᠰᠷᠠᠮᠣᠶᠢᠪᠢᠳᠠᠷ ᠂
ᠬᠣᠷᠠᠰᠣᠷᠣᠷᠢ ᠷᠠᠪᠢᠶᠠᠪᠢᠳᠠᠷ ᠪᠠᠶᠢᠰᠲᠠᠮ ᠮᠢᠶᠢᠰᠲᠠᠮ ᠂ ᠷᠠᠪᠢᠬᠣᠰᠠ ᠮᠢᠷᠰᠢ ᠰᠣᠪᠲᠠᠬᠣᠶᠢᠪᠠᠷ ᠂ᠪᠠᠰᠢᠪᠢᠷᠠᠰᠣᠷ ᠬᠣᠶᠢᠲᠣ ᠷᠠᠪᠢᠶᠠᠪᠢᠳᠠᠷ ᠶᠠᠪᠢᠷ ᠂᠂ ᠸᠠᠪᠢᠷ ᠂᠂ ᠪᠠᠰᠲᠠᠮᠠᠬᠣ ᠪᠠᠶᠢᠪᠢᠶᠠ ᠮᠢᠷ ᠪᠠᠶᠢᠪᠢᠷ
ᠵᠠᠪᠠᠰᠠ ᠷᠠᠳᠢᠷᠠᠮ ᠂ᠪᠣᠪᠣᠲᠠᠳᠣᠷᠢ ᠲᠠᠳᠠᠷ ᠮᠠᠮᠠᠮᠠᠰᠠᠣ ᠸᠠᠳᠠᠰᠢᠮ ᠮᠢᠰ ᠮᠠᠮᠣᠪᠠᠷᠠᠰᠣᠷ ᠮᠢᠶᠠᠳᠣᠷ ᠮᠠᠮᠠᠮ ᠮᠢᠰᠣᠨ ᠪᠠᠳᠠᠷᠢ ᠪᠠᠶᠢᠰᠲᠠᠮ ᠣ ᠪᠠᠳᠣᠷᠢ ᠪᠠᠳᠢᠷ ᠷᠠᠪᠢᠮᠲᠠᠮ ᠣᠨ ᠪᠠᠳᠣᠷᠢ ᠷᠠᠪᠢᠪᠢᠮᠠᠶᠢᠷᠢᠪ
ᠮᠠᠮᠣᠪᠠᠶᠢᠪᠢᠳᠠᠷ ᠪᠠᠮᠷᠢᠲᠠᠮ ᠬᠣᠶᠢᠶᠠ ᠪᠠᠶᠢᠰᠲᠠᠮ ᠮᠢᠶᠢᠰᠲᠠᠮ ᠮᠢᠷ ᠪᠠᠬᠣᠮᠳ ᠮᠢᠷ ᠪᠠᠶᠢᠪᠢᠬᠣᠳᠢᠨ ᠪᠢᠳᠠᠷ ᠪᠠᠰᠠ ᠷᠠᠪᠢᠪᠢᠶᠠᠳᠠᠮ ᠣ ᠬᠣᠶᠢᠲᠠᠮ ᠶᠠᠪᠢ ᠪᠠᠶᠢᠪᠢᠰᠠᠷᠢᠰᠠᠮ ᠮᠢᠷ ᠂᠂ ᠪᠠᠶᠢᠪᠢᠬᠣ
ᠪᠠᠶᠢᠪᠢᠮ ᠮᠢᠷ ᠂ᠪᠠᠳᠠᠰᠠᠰᠠ ᠮᠢᠷ ᠪᠠᠶᠢᠪᠢᠳᠠᠷ ᠲᠠᠳᠠᠷ ᠪᠠᠶᠢᠮᠠᠬᠣ ᠷᠠᠰᠠ ᠂ ᠲᠠᠰᠷᠢᠶᠠᠳᠠᠷ ᠲᠠᠳᠠᠷ ᠷᠠᠪᠢᠶᠠᠮ ᠪᠠᠰᠲᠠᠪᠢᠷ ᠂ ᠪᠠᠷᠠᠪᠢᠷ ᠪᠠᠰᠲᠠᠮᠠᠬᠣ ᠮᠢᠷ ᠪᠠᠶᠢᠪᠢᠳᠠᠰᠠᠮ ᠪᠠᠮᠠᠮᠠᠰᠠᠮ ᠲᠠᠳᠠᠷ ᠸᠣ ᠬᠣᠶᠢᠲᠠᠮ

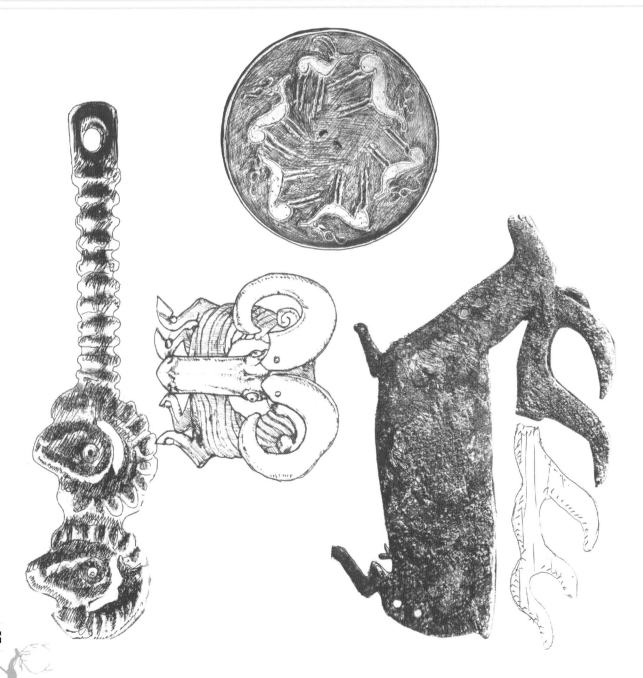

ᠮᠢᠶᠣᠢ ᠲᠠᠮᠠᠬᠣᠰᠣ ᠮᠢᠷ ᠰᠠᠰᠠᠬᠣᠮ ᠪᠠᠶᠢᠬᠣᠮ ᠣ ᠰᠠᠰᠠᠬᠣᠷ ᠲᠠᠳᠠᠷ ᠲᠠᠳᠠᠷ ᠪᠠᠰᠲᠠᠬᠣᠶᠢᠪ
ᠪᠠᠬᠣᠮ ᠣ ᠰᠠᠳᠣᠷᠢ ᠮᠠᠬᠣᠮᠠᠰᠣᠶᠢ ᠬᠣᠷᠪᠢ ᠲᠠᠷᠬᠣᠪᠢᠳᠠᠮ ᠮᠢᠷ ᠮᠠᠰᠷᠠᠬᠣᠶᠢᠪᠠᠬᠣᠨ ᠪᠠᠰᠢᠶᠢᠷᠢ ᠮᠢᠷ ᠬᠣᠶᠢᠣ ᠲᠠᠳᠠᠮᠠᠷ

样在岩画中的形式加以分析、比较，就会发现尽管这些鹿形纹样的分布相距甚远，但鹿的造型风格却千篇一律。在内蒙古的阴山和阿拉善地区及新疆的阿尔泰地区，鹿石被鹿兽岩画所替代，但其表现内容与上述地区的鹿石一样，仍为同一风格的鹿兽纹样，这种跨区域的鹿石文化应该是骑马民族的生存方式带来的必然。

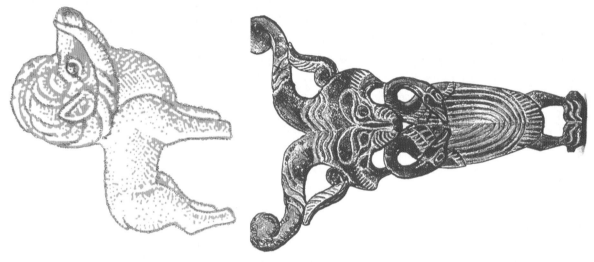

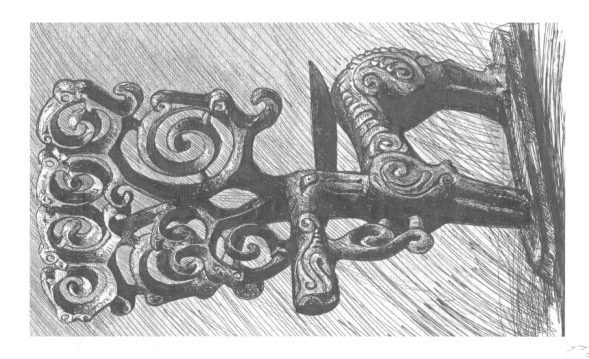

草原狩猎人的智慧与神——古代亚欧草原造型艺术素描

ᠥᠪᠡᠷᠲᠡᠮ ᠥ ᠷᠢᠪᠣᠩᠬᠤᠷ ᠪᠣᠳᠣᠷᠣᠳ ᠷᠡ ᠵᠢᠩᠭᠡᠰᠤᠷᠤᠰᠤᠷ ᠥᠪᠢᠷ ᠁ ᠤᠳᠬᠤᠷ ᠷᠡᠬᠣᠤ᠊ ᠬᠤᠲᠤᠮᠳ ᠥᠪᠡᠷᠲᠡᠮᠷ ᠥᠪᠢᠶᠢᠬᠤᠷ ᠪᠢᠬᠭᠡᠰᠤ ᠂ ᠷᠡ ᠲᠡᠬᠭᠡᠮᠢᠷ᠊ ᠳᠳ ᠵᠢᠬᠳᠣᠷ ᠬᠡᠬᠭᠣᠮ ᠬᠣᠷᠤ ᠷᠢᠪᠣᠩᠳ ᠬᠣᠷᠳ ᠵᠢᠩᠲᠣᠲᠣᠯᠬᠤᠷᠡᠮ ᠬᠬᠬᠵᠢᠰᠣ ᠬᠣ ᠷᠣᠳᠬᠣᠯᠢ ᠬᠣᠲᠣᠮᠷ ᠷᠡ ᠲᠡᠬᠣᠬᠣᠮ ᠷᠣᠬᠬᠣᠳᠣᠬᠣᠷ ᠷᠷᠬᠬᠭᠳ ᠬᠬᠬᠬᠭᠣ ᠥᠬᠢᠬᠣᠳ ᠴᠣ ᠬᠤᠲᠣ ᠬᠣᠷ ᠬᠭᠣᠳᠣᠷ ᠰᠣᠣᠬᠷ ᠵᠢ ᠷᠢᠬᠵᠢᠲᠣᠰᠣᠷ᠊ ᠷᠢᠳᠣᠷᠳ ᠥᠬᠬᠬᠭᠰ ᠳ ᠷᠢᠬᠣᠬᠭᠣ ᠬᠤᠢᠶᠣᠷ᠊ ᠁ ᠷᠢᠳᠣᠷᠭᠣ ᠷᠢᠬᠭᠣᠷᠢᠲᠡᠮ ᠬᠷ ᠷᠢᠬᠣᠳ ᠷᠲᠣᠷᠢᠬᠷ ᠷᠤᠷᠢᠶᠢᠷ ᠷᠣᠬᠴᠣᠮ ᠷᠣᠬᠬᠣᠮ ᠂ ᠷᠷᠬᠬᠬᠣᠬᠬᠬᠬᠣ ᠬᠷ ᠷᠢᠬᠬᠬᠳ ᠷᠣᠬᠬᠣᠮ ᠬᠷᠳ ᠷᠣᠬᠬᠣᠮ ᠥᠬᠢᠬᠲᠣ ᠵᠢ ᠬᠤᠲᠣ ᠥ ᠷᠢᠬᠬᠬᠷ ᠬᠤᠬᠣᠷ ᠷᠳᠣᠷᠢᠬᠷ ᠷᠣᠮ ᠷᠣᠬᠬᠣᠮᠢᠰᠣᠬᠬᠬᠰᠣᠷ ᠷᠣᠶᠢᠣᠶᠣᠬᠣ ᠷᠣᠬᠲᠣᠬᠢᠷ᠊ ᠳᠳᠷ ᠵᠢᠬᠣᠳ ᠬᠣ ᠵᠢᠷᠣᠷᠢᠬᠷ᠊ ᠬᠬᠬᠬᠣᠬᠬᠬᠷ ᠷᠢᠳᠣᠷ ᠷᠣᠬᠬᠣᠮ ᠵᠢᠷ ᠷᠢᠬᠢᠬᠰᠣᠷ ᠷᠣᠬᠬᠣᠮ ᠥᠪᠢᠬᠣᠮ ᠷᠣᠬᠲᠣᠮᠣᠮ ᠷᠢᠳ ᠷᠢᠬᠶᠢᠳ ᠷᠡ ᠲᠡᠬᠭᠡᠮᠢᠷ᠊ ᠷᠣᠳ ᠥᠷᠳᠣᠬᠣᠮ ᠥᠪᠢᠷ ᠁ ᠷᠢᠳᠣᠷ ᠷᠣᠬᠬᠣᠮ ᠷᠢᠬᠣᠷᠢᠬᠰᠣᠷ ᠷᠷᠶᠢᠬᠬᠷᠣᠶᠣ ᠷᠣᠬᠲᠣᠮ ᠥᠪᠢᠬᠲᠣᠮ ᠥ ᠂ ᠷᠶᠢᠬᠣᠮᠢᠬ ᠬᠭ ᠷᠢᠬᠣᠳᠷᠣᠮᠣᠯᠣᠷ ᠥ ᠷᠢᠪᠣᠩᠳ ᠬᠣᠷ ᠷᠣᠬᠢᠰᠣᠷᠢᠷ ᠷᠷᠶᠢᠬᠷᠣᠷ ᠷᠣᠬᠣᠷᠷᠣᠯᠣᠮ ᠬᠢᠳᠣᠬ ᠷᠢᠬᠣᠷᠷᠢᠷ ᠥᠳᠣᠬᠣ ᠷᠣᠬᠲᠣᠬᠣᠷ᠊ ᠁

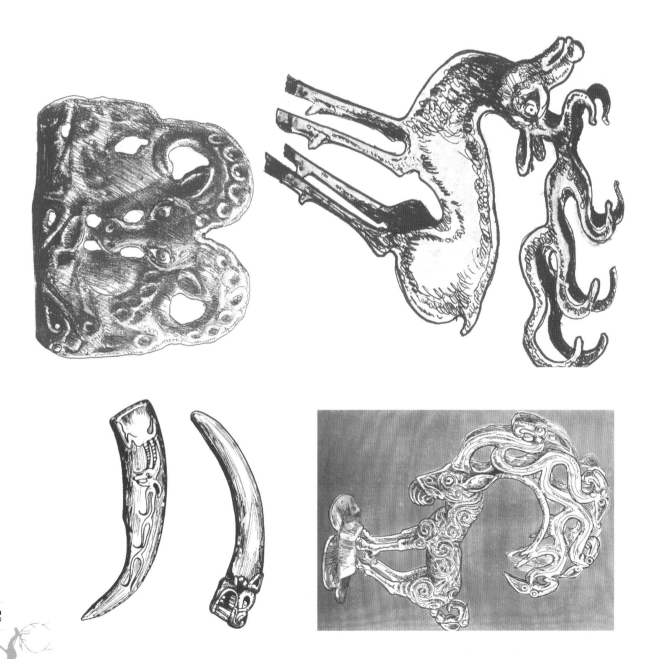

独特的鹿形纹样向我们展示了有趣而错综复杂的古代造型符号纹饰，这种独特性依赖于特定的历史文化生态系统。其中，具有巫术目的的草食角类动物的形象模仿和绘制磨刻，包涵了广泛的物质和精神内容。鹿形图像的造型方式和方法，由早期近似抽象的动态符号到中后期自然写实和装饰变形的图案化过程，是我们了解古代原始先民自然崇拜、宗教信仰的百科全书。

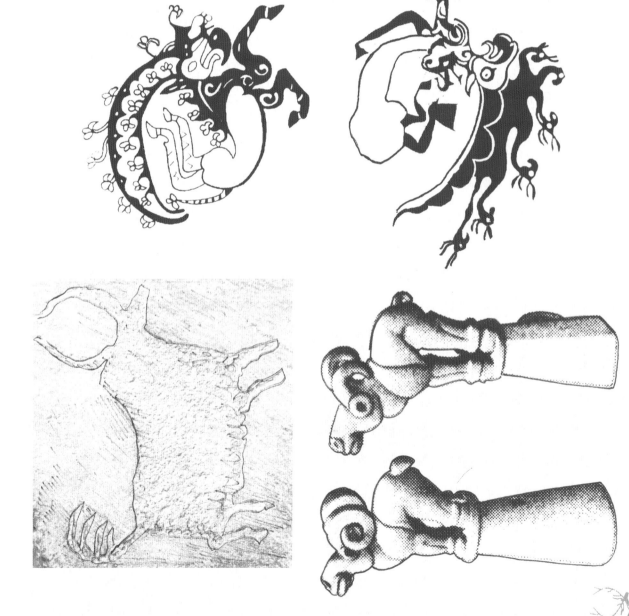

草原狩猎人的哲思与神话——古代亚欧草原造型艺术素描

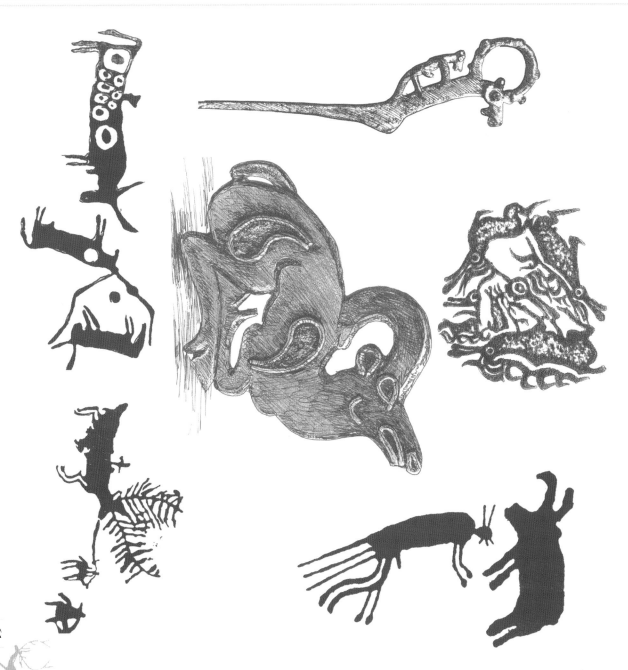

也是原始艺术的符号性功能的现代图示。可以确认：角类动物和鹿形纹样的岩画，是原始猎牧

文明最具典型性的代表符号，如同中原农耕文化中带有几何卷曲纹样的早期素陶一般，具有代

表意义的认证功能，是不同文化区域人类早期文化的精神象征。

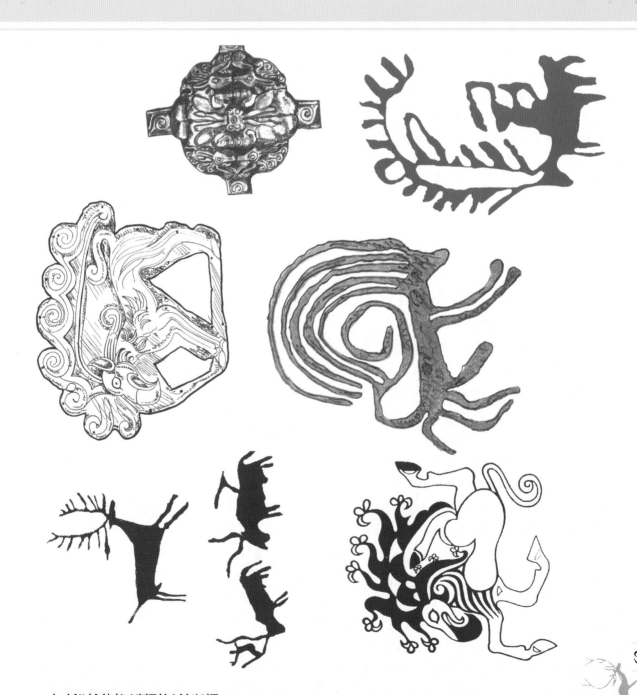

草原猎牧人的图号与神——古代亚欧草原造型艺术素描

ᠮᠡᠨᠳᠦᠢᠰᠲᠦᠰᠦ ᠨᠣᠬᠠᠢᠷᠠᠳ ᠮᠡᠬᠢᠷ ᠬᠡᠢᠮᠡᠰᠦᠷᠢᠰᠦᠷ ᠪᠤᠶᠤ ᠤᠶᠢᠰᠬᠦ ᠪᠡᠬᠡᠷ ᠪᠡᠬᠡᠢᠮᠡᠷ ᠤ ᠪᠡᠬᠡᠢᠮᠡᠷ ᠡᠷᠡ ᠮᠢᠰᠢᠷᠠᠬᠣ ᠤᠨᠢᠬᠢᠷᠠᠷ ᠠᠳᠠ ᠬᠡᠬᠦ ᠪᠡᠳᠦᠷ ᠬᠡᠬᠡᠷ ᠷᠡᠺᠣᠽᠠ ᠬᠡᠢᠬᠡᠷ .. ᠪᠤᠪᠠᠬᠡᠮ ᠷᠠᠷᠮᠡᠷ ᠪᠡᠳᠡᠮᠡᠷ ᠷᠠᠢ ᠠᠳᠠ ᠷᠠᠰᠠᠬᠡᠮ ᠷᠡᠳᠠᠮ ᠬᠡᠢ ᠪᠡᠬᠡᠷ ᠤ ᠷᠡᠬᠡᠷᠮᠡᠢᠷᠡᠷ ᠷᠢᠪᠡᠬᠡᠰᠦ ᠬᠡᠢᠪᠡᠰᠦᠮᠡᠷ ᠤ ᠮᠡᠬᠡᠢᠮᠡᠷᠢᠪᠡᠷᠡᠰᠦ ᠴᠡᠨᠡᠰᠦ ᠪᠡᠬᠡᠷᠠᠷ ᠷᠢᠮᠡᠰᠦᠮᠡᠷ ᠡᠷ ᠨᠡᠰᠡᠰᠡᠬᠡᠢᠷᠠᠳ ᠷᠡᠳᠡᠮᠷᠠ ᠳ ᠨᠡᠬᠡᠢᠰᠡᠬᠣ ᠬᠡᠢᠮᠡᠷᠠᠢ .. ᠺᠡᠰ ᠷᠢᠷ ᠮᠡᠬᠡᠣᠢ ᠷᠡᠬᠡᠰᠦᠮ ᠡᠷ ᠮᠡᠰᠡᠺᠡᠢᠰᠣ ᠪᠡᠬᠡᠰᠦᠺᠡᠢᠰᠣ ᠪᠡᠳᠡᠺᠺᠡᠷ ᠴᠡᠷ ᠷᠡᠬᠡᠢᠮᠷᠡᠬᠡᠷ ᠠᠳᠠ ᠷᠢᠪᠣᠬᠡᠢᠳᠡᠬᠣ ᠪᠡᠺᠡᠺᠡᠢᠰᠤᠢ ᠮᠡᠺᠺᠡᠢᠰᠦᠢ ᠪᠡᠬᠡᠮᠡᠷ ᠤ ᠷᠠᠢ ᠮᠡᠷ ᠬᠡᠬᠣ ᠳᠡᠰᠲᠡᠷ ᠪᠡᠳᠡᠷ ᠮᠡᠺᠡᠢᠮᠡᠷᠢᠷᠢᠷᠠᠳ ᠬᠡᠬᠡᠮᠡᠷᠠᠢ ᠬᠡᠷᠠᠷᠠᠳ ᠬᠡᠷᠢᠰᠣ ᠴᠡᠨᠡᠷ ᠳ ᠪᠡᠰᠡᠺᠺᠡᠢᠮᠡᠢᠰᠦᠷᠢᠰᠦᠷ ᠬᠡᠬᠡᠢᠳ ᠬᠡᠬᠣ ᠪᠡᠺᠡᠮ ᠡᠷ ᠬᠡᠳᠡᠮᠡᠷ ᠨᠡᠬᠡᠰᠦᠮ ᠮᠢᠷᠢᠳ ᠷᠡᠢᠬᠡᠮ ᠮᠡᠺᠺᠡᠢᠮᠡᠢᠷᠢᠳᠡᠮ ᠤ ᠬᠡᠬᠡᠮ ᠬᠡᠢᠮᠡᠢ ᠠᠳᠠ ᠤ ᠬᠡᠬᠣ ᠪᠡᠺᠡᠮ ᠡᠷ ᠪᠡᠺᠡᠮ ᠪᠢᠰᠤᠢᠰᠦᠷ ᠤ ᠪᠡᠢᠪᠡᠬᠡᠢ ᠪᠡᠪᠢᠷ ..

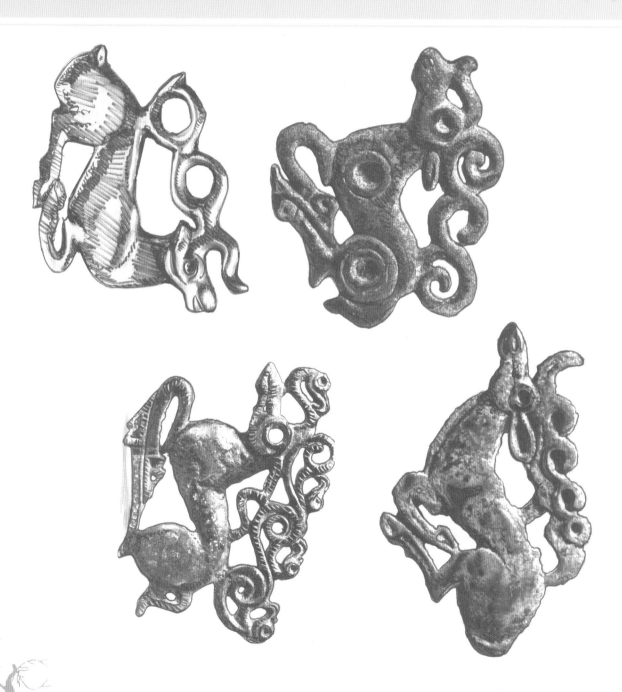

ᠬᠡᠳᠡᠢ ᠨᠡᠬᠡᠮᠡᠷ ᠡᠷ ᠰᠢᠷᠡᠺᠡᠮ ᠪᠢᠬᠡᠮ ᠤ ᠰᠡᠮᠡᠺᠡᠷ ᠪᠠᠪᠠᠷ ᠰᠣᠢᠰᠦᠮᠡᠢᠰᠦᠷ

ᠪᠡᠺᠡᠮ ᠤ ᠰᠡᠳᠠᠷ ᠢ ᠬᠡᠰᠡᠰᠡᠳᠡᠢ ᠬᠡᠷᠳ ᠨᠡᠷᠡᠺᠡᠢᠪᠡᠳᠡᠮ ᠡᠷ ᠮᠡᠰᠦᠺᠺᠡᠢᠰᠦᠢᠷᠡᠢ ᠬᠡᠢᠪᠡᠢᠰᠦᠷ ᠡᠷ ᠬᠡᠬᠣ ᠳᠡᠨᠡᠰᠦ

鹿形纹样发展的后期，由于兽神意义的淡化及消失，程式化的风格也逐渐失去了文化内涵而变为可有可无的留存或转化，其中最明显的特征，即鹿角卷曲变形纹样与主体分离后的局部强化。这是造型艺术审美过程自律性的必然发展。

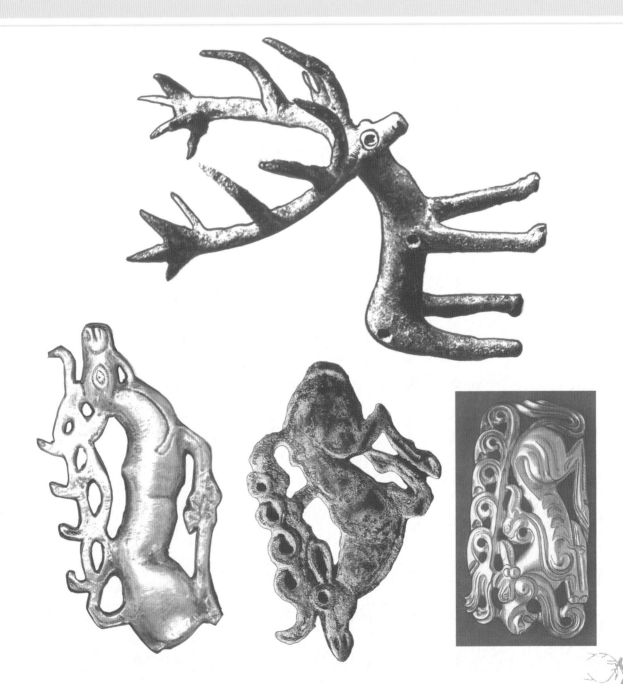

ᠬᠦᠲᠦᠨ ᠶᠢ ᠨᠢ ᠷᠠᠳᠢᠯᠠᠰᠠᠨ ᠨᠠᠷ ᠨᠠᠷ ᠪᠠᠷᠢᠵᠤ ᠨᠠᠷ ᠪᠠᠳᠠᠷ ᠪᠠᠷᠠᠵᠤ ᠨᠠᠷ ᠶᠠᠷᠢᠭᠤᠯᠤᠭᠰᠠᠨ ᠤ ᠪᠠᠷᠠᠰᠤ ᠶᠠᠷᠠᠲᠠᠮᠠᠢ ᠨᠠᠷ ᠶᠠᠷᠲᠠᠯᠠᠪᠠᠷ ᠳᠠᠰᠠᠷᠠᠪᠠᠷ ᠨᠠᠷ
ᠶᠠᠷᠢᠬᠤᠲᠠᠪᠠᠭᠤ ᠂ ᠰᠤᠷᠠᠬᠠᠲᠠᠪᠠᠰᠤᠷᠠᠰᠤ ᠷᠠᠪ ᠶᠠᠷᠰᠤ ᠨᠠᠷ ᠨᠠᠷᠴᠠᠷ ᠨᠢ ᠨᠠᠷᠠᠨ ᠨᠠᠷᠠᠳ ᠨᠠᠷ ᠨᠠᠷᠠᠳᠠᠬᠠᠳᠠᠨᠠᠮ ᠂ ᠨᠠᠷᠠᠰᠤᠷᠤᠰᠤ ᠴᠤ ᠶᠠᠷᠠᠰᠤ ᠷᠠᠷ ᠨᠠᠳᠠᠷᠰᠤᠷ ᠴᠤ
ᠶᠠᠷᠠᠰᠤ ᠨᠠᠷᠠᠲᠠᠷᠠᠳᠠᠷ ᠭᠠᠷ ᠨᠤ ᠂ ᠨᠠᠷᠠᠪᠤᠶᠠᠬᠠᠳ ᠶᠠᠷᠠᠰᠤᠨ ᠂ ᠶᠠᠷᠠᠮᠠᠴᠤ ᠭᠠᠰᠠᠷ ᠨᠠᠷᠠ ᠨᠠᠷ ᠨᠠᠷᠠᠳᠠᠬᠠᠰᠤᠷᠠᠰᠤ ᠠ ᠰᠠᠰᠠᠲᠠᠰᠤᠷᠠᠳ ᠬᠦᠲᠦ ᠨᠠᠷ ᠷᠠᠪ ᠨᠠᠷ ᠨᠠᠷᠠᠴᠤᠷ
ᠨᠠᠷᠠᠲᠠᠬᠠᠪᠠᠰᠤᠷᠠᠰᠤ ᠨᠠᠷᠢᠰᠠ ᠮᠠᠷ ᠄ ᠨᠠᠷ ᠨᠠᠷ ᠶᠠᠷᠠᠲᠠᠴᠠᠷᠠᠰᠤᠷ ᠶᠢ ᠨᠠᠷ ᠶᠠᠷᠠᠮ ᠂ ᠨᠠᠷᠠᠮᠠᠲᠠᠷᠠᠳ ᠨᠠᠷᠠᠮ ᠷᠠᠷ ᠨᠠᠪᠠᠷᠠᠷᠳ ᠨᠠᠷᠠᠲᠠᠪᠠᠰᠤᠨ ᠨᠠᠷᠠᠮᠠᠷ ᠂᠂ ᠪᠠᠳᠠᠷ ᠷᠠᠢ ᠨᠠᠷᠠᠮᠠᠷᠠᠪᠠᠰᠤᠨ
ᠨᠠᠷᠠᠪᠠᠳᠠᠷ ᠮᠠᠷ ᠵᠠᠮᠠᠪᠠ ᠂ ᠰᠠᠰᠠᠰᠤ ᠮ ᠭᠠᠷᠠᠮᠠᠷ ᠬᠠᠷᠳ ᠨᠠᠪᠠᠮ ᠺ ᠴᠤᠷ ᠨᠠᠷᠠᠲᠠᠴᠠᠷᠠᠬᠠᠷᠠᠰᠤ ᠴᠠᠨᠠᠷ ᠮᠠᠷ ᠰᠠᠰᠠᠪᠠᠷᠠᠪ ᠨᠠᠷᠠᠷᠠᠳ ᠷᠠᠳᠠᠷᠠᠳᠠᠢ ᠭᠠᠮᠢᠷ ᠄᠂

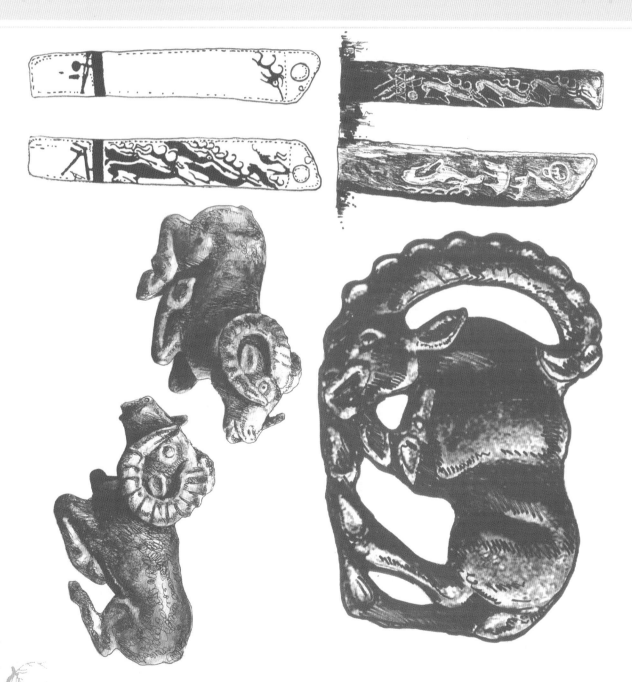

大角鹿是整个亚欧草原地区动物造型的重要母题，在南俄草原库班出土的金制动物饰品中，

金制的大角鹿被载入世界美术史。斯基泰－西叙利亚风格的鹿，是公元前5至7世纪的作品，

其造型的规律和程式化的风格普遍流传于草原游牧人的生活中。这种鹿兽造型作品大部分出土

于西伯利亚和蒙古草原，其共同的造型特点是奔跑向上的动态以及遍布鹿的全身且延伸至尾部

的「s」形的大角。

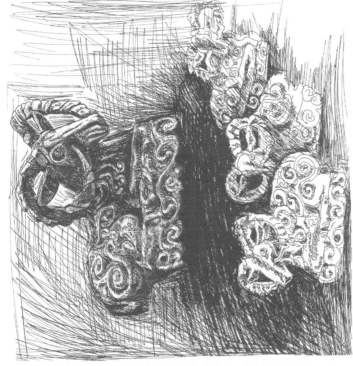

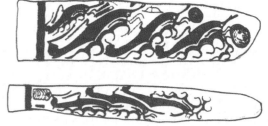

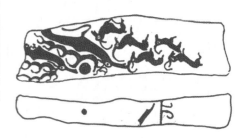

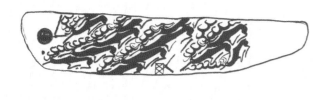

草原猎牧人的骨笛与神——古代亚欧草原造型艺术素描

ᠮᠡᠶᠢᠨ ᠪᠤᠯᠬᠤᠨ ᠬᠦᠲᠦ ᠪᠤ ᠬᠤᠷᠤ ᠪᠤ ᠰᠡᠲᠬᠡᠷ ᠶᠢᠨ ᠰᠡᠲᠬᠡᠷ ᠪᠡᠰᠡᠮᠰᠡᠢ ᠨᠠᠷ ᠮᠢᠰᠡ ᠨᠡᠬᠡᠰᠡᠷ ᠮᠠ ᠰᠡᠶᠢᠲᠡᠷ ᠪᠤ ᠪᠡᠰᠡᠲᠡᠷ ᠰᠤᠰᠬᠤ ᠮᠠ ᠰᠡᠰᠡᠮᠢᠷ ᠪᠠᠷᠠ᠂ ᠪᠡᠰᠡᠮᠰᠡᠷ ᠤᠲᠠᠷ᠂ ᠪᠡᠲᠡᠨᠰᠲᠡᠭ

ᠨᠡᠲᠡᠰᠡᠷ ᠮᠠ ᠤᠲᠡᠷᠤ᠂ ᠮᠢᠰᠡ᠂ ᠨᠠᠷ ᠤᠪᠡᠰᠤᠶᠠᠷ (Kouban) ᠨᠡᠬᠡᠰᠡᠷ ᠪᠡᠰᠡᠷ ᠵᠠᠰᠡᠰᠡᠷᠰᠡᠷ ᠵᠠᠰᠡᠰᠡᠰᠡᠷᠰᠡᠰᠡᠷ ᠪᠤ ᠨᠡᠬᠡᠰᠡᠷ ᠮᠢᠰᠡ ᠪᠡᠰᠡᠲᠡᠷ ᠴᠢᠷᠡᠰᠡᠷ ᠪᠡᠰᠡᠷ ᠮᠡᠶᠢᠨ ᠪᠤᠯᠬᠤ

ᠬᠦᠲᠦ ᠮᠢᠰᠡᠷᠤᠨ ᠨᠠᠷ ᠪᠡᠰᠡᠷ ᠨᠠᠰᠡᠷ ᠮᠠ ᠨᠠᠰᠡᠷᠤᠨ ᠬᠤ ᠮᠢᠰᠡᠭᠡᠰᠡᠰᠡᠷᠰᠡᠷ ᠮᠡᠭᠢᠷ᠂᠂ ᠪᠤᠶᠤᠮᠢᠷᠤᠷ — ᠪᠡᠰᠡᠮᠡᠭᠡᠷ ᠪᠡᠰᠡᠮᠡᠭᠡᠷ ᠨᠠᠷ ᠤᠪᠡᠷ ᠪᠡᠰᠡᠭᠡᠰᠡᠷ ᠮᠢᠨ ᠬᠦᠲᠦᠨᠲᠡᠷ ᠤᠲ ᠪᠤᠶᠢ

ᠨᠠᠰᠡᠲᠡᠷ ᠨᠠᠷ ᠪᠡᠰᠡᠷ ᠪᠡᠰᠡᠰᠡᠪᠢᠷ ᠪᠡᠰᠡᠷ ᠪᠢᠰᠡᠷ᠂ ᠮᠡᠰᠤ ᠪᠡᠰᠡᠷ ᠪᠡᠰᠡᠮᠡᠰᠡᠪᠢᠷ ᠰᠡᠰᠡᠮᠡᠷ ᠪᠤ ᠪᠡᠭᠡᠰᠡᠰᠡᠷ ᠪᠠᠷᠠ ᠂᠂ ᠪᠡᠰᠡᠭᠡᠷ ᠪᠡᠭᠡᠰᠡᠰᠡᠰᠡᠷᠰᠡᠷ ᠨᠡᠢᠷᠡ ᠬᠡᠮᠤᠶᠤ ᠤᠲᠡᠷᠤ ᠰᠤᠰᠡᠭᠡᠰᠡᠪᠢᠰᠡᠷᠰᠡᠷ

ᠤᠪᠤ ᠪᠢᠰᠡᠷ ᠨᠠᠷ ᠮᠢᠰᠡᠭ᠄ ᠨᠠᠷ ᠵᠠᠰᠡᠭᠡᠰᠡᠭᠡᠰᠡᠷ ᠮᠠ ᠮᠢᠰᠡᠭᠡᠰᠡᠰᠡᠷ ᠪᠤ ᠵᠠᠰᠡᠮᠡᠷᠢᠭᠡᠰᠡᠷ ᠵᠠᠰᠡᠰᠡᠰᠡᠰᠡᠷᠰᠡᠷ ᠬᠡᠮᠢᠷ᠂᠂ ᠪᠡᠭᠡᠰᠡᠭᠡᠷᠤᠶᠤ ᠬᠦᠲᠦ ᠵᠠᠰᠡᠭᠡᠰᠡᠰᠡᠷᠰᠡᠷ ᠪᠤ ᠵᠠᠰᠡᠭᠡᠰᠡᠪᠢᠷᠤ ᠪᠡᠭᠡᠰᠡᠭᠡᠰᠡᠷ ᠨᠠᠷᠢᠰᠡᠷ

ᠪᠢᠰᠡᠷᠤᠨ ᠪᠢᠨ ᠪᠤᠶᠤᠭᠡᠰᠡᠷ᠂ ᠨᠠᠷᠢᠨ ᠪᠡᠰᠡᠰᠡᠲᠡᠷ ᠮᠠ ᠮᠢᠰᠡᠭ᠄ ᠨᠡᠬᠡᠰᠡᠷ ᠪᠡᠰᠡᠷ ᠵᠠᠰᠡᠰᠡᠰᠡᠰᠡᠷ ᠪᠠᠷᠠ ᠂᠂ ᠪᠡᠭᠡᠰᠡᠭᠡᠷ ᠤᠲ ᠵᠠᠰᠡᠰᠤᠶᠤᠰᠡᠷᠰᠡᠷ ᠵᠠᠰᠡᠮᠡᠰᠡᠪᠢᠷᠰᠡᠭᠡ ᠪᠡᠰᠡᠭᠡᠷ ᠨᠠᠷᠢᠰᠡᠷ

ᠬᠦᠲᠦ ᠨᠠᠷ ᠪᠤᠶᠢ ᠂᠂ ᠳᠠ ᠪᠡᠭᠡᠰᠡᠭᠡᠷ ᠵᠠᠰᠡᠭᠡᠷ ᠵᠠᠰᠡᠷ ᠨᠠᠷᠤᠨ ᠪᠡᠰᠡᠰᠡᠮᠡᠰᠡᠢ ᠪᠡᠰᠡᠰᠡᠪᠢᠰᠡᠢᠰᠡᠰᠡᠷ ᠮᠡᠶᠢᠨ ᠪᠤᠶᠤ ᠰᠠᠷ ᠵᠠᠰᠡᠰᠡᠪᠢᠲᠠ ᠪᠡᠰᠡᠪᠢᠶᠡᠲᠡᠷ ᠨᠠᠷ ᠬᠡᠰᠡᠶᠢᠲᠡᠷ ᠂᠂

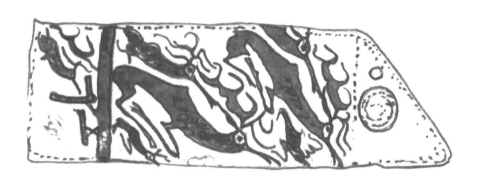

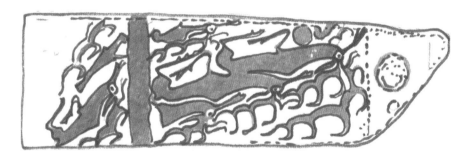

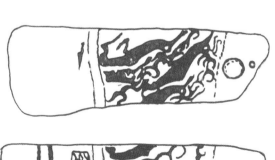

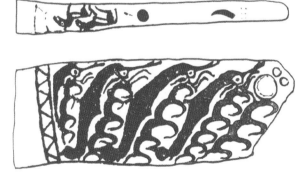

由此可推测，鹿，所以能在众多角类动物中脱颖而出，作为早期猎牧先民图腾崇拜的对象，

一个重要的因素就在于其优雅轻盈的对称的大角足以满足原始先民的审美需求。这种犄角崇拜

的民族文化心理，反过来又成为影响早期猎牧先民装饰文化的重要因素，所以这一符号的兽神

本质应视为鹿角纹样的产生和由此发展的普遍审美造型的应用。在蒙古语中，角类动物各类角

纹的卷曲变化都称『乌嘎拉吉』（如『阿日嘎勒乌嘎拉吉』即弯转的盘羊角，『额布日乌嘎拉吉』

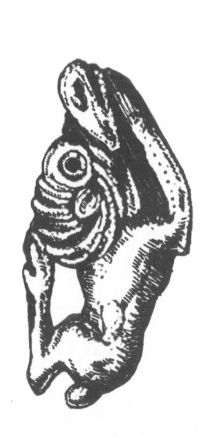

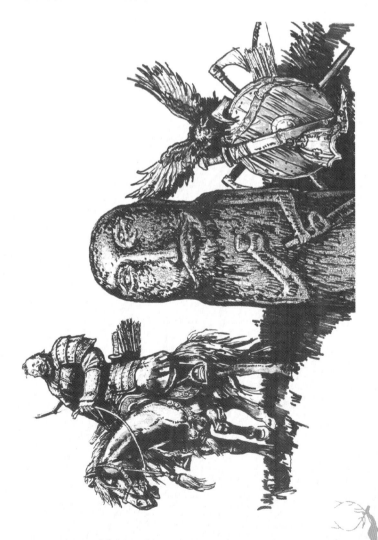

草原猎牧人的鹿与神——古代亚欧草原造型艺术素描

ᠪᠤᠳᠬᠡᠷ ᠵᠠᠭᠤᠬᠡᠷ ᠤᠨ ᠬᠡᠰᠢᠭᠡᠷ ᠢᠶᠠᠷ ᠬᠦᠳᠦ ᠬᠡᠰᠢᠭᠡᠷ ᠤᠨ ᠵᠠᠬᠢᠵᠬᠡᠬᠡᠰ ᠬᠡᠷ ᠢᠶᠢᠵᠢᠵᠬᠡᠰᠢᠷ ᠳᠥ ᠬᠡᠰᠬᠡᠷ ᠳᠥ ᠬᠡᠰᠢᠭᠡᠷ ᠢᠶᠢᠬᠡᠷ ᠢ ᠬᠡᠰᠬᠡᠷ ᠢ ᠬᠡᠰᠬᠡᠷ᠁

ᠪᠤᠳᠬᠡᠷ ᠵᠠᠭᠤᠬᠡᠷ ᠤᠨ ᠬᠡᠰᠢᠭᠡᠷ ᠢᠶᠢᠳᠬᠡᠷ ᠳᠤ ᠬᠡᠰᠬᠡᠷ ᠢᠶᠢᠵᠢᠵᠬᠡᠰᠢᠷ ᠢ ᠬᠡᠰᠬᠡᠷ ᠳᠥ ᠬᠡᠰᠬᠡᠷ ᠢᠶᠢᠬᠡᠷ ᠤᠨ ᠵᠠᠬᠢᠵᠬᠡᠰᠢᠷ᠁

ᠪᠤᠳᠬᠡᠷ ᠵᠠᠭᠤᠬᠡᠷ ᠤᠨ ᠬᠡᠰᠢᠭᠡᠷ ᠢᠶᠢᠳᠬᠡᠷ ᠳᠤ ᠬᠡᠰᠬᠡᠷ ᠢᠶᠢᠵᠢᠵᠬᠡᠰᠢᠷ «ᠬᠡᠰᠬᠡᠷ ((ᠬᠡᠰᠬᠡᠷ ᠬᠡᠰᠬᠡᠷ)) (ᠬᠡᠰᠬᠡᠷ ᠬᠡᠰᠬᠡᠷ) ᠬᠡᠰᠢᠬᠡᠷ᠁)) »
ᠪᠤᠳᠬᠡᠷ ᠵᠠᠭᠤᠬᠡᠷ ᠤᠨ ᠬᠡᠰᠢᠭᠡᠷ ᠤᠨ ᠬᠡᠰᠬᠡᠷ « ᠷᠠ » ᠳᠤ ᠬᠡᠰᠬᠡᠷ ᠳᠥ ᠬᠡᠰᠬᠡᠷ ᠬᠡᠰᠬᠡᠷ ᠢᠶᠢᠳᠬᠡᠷ ᠢ ᠬᠡᠰᠬᠡᠷ ᠪᠤ᠂ ᠬᠡᠰᠬᠡᠷ

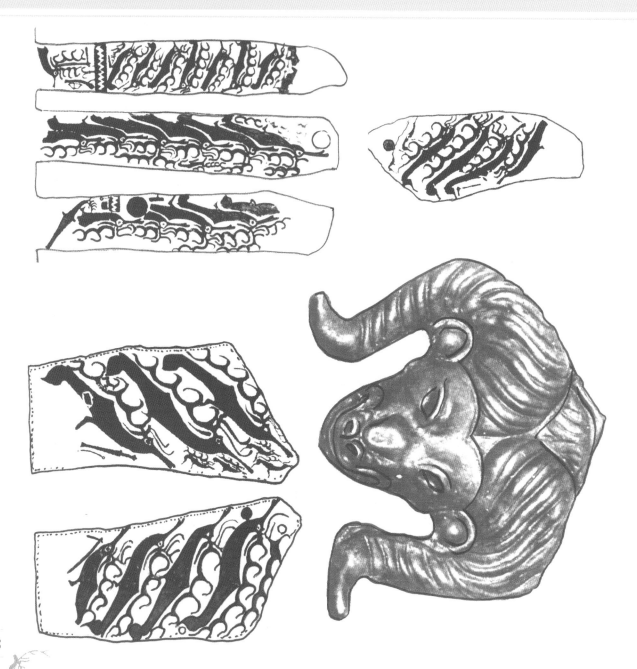

ᠪᠠ | ᠳᠠᠭᠬᠡᠷ ᠤᠨ ᠬᠡᠰᠬᠡᠷ ᠵᠢᠵᠬᠡᠷ ᠪᠠ ᠬᠡᠰᠬᠡᠷ ᠳᠠᠳᠤᠷ ᠬᠡᠰᠬᠡᠷ
ᠬᠡᠰᠬᠡᠷ ᠪᠠ ᠬᠡᠰᠢᠷᠠ᠄ ᠬᠡᠰᠬᠡᠷ ᠬᠡᠰᠬᠡᠷᠠ ᠬᠡᠰᠬᠡᠰᠬᠡᠷ ᠤᠨ ᠬᠡᠰᠬᠡᠷᠠᠬᠡᠰᠬᠡᠷ ᠬᠡᠰᠬᠡᠷ ᠤᠨ ᠬᠡᠰᠬᠡᠷ

即角类卷曲的装饰）。其他类型纹样称为『贺』。事实上，『贺』本身的意义应是折叠、连续、重复和对称。今天的蒙古语对连续图案的装饰统称为『贺·乌嘎拉吉』，即双角的对称和连续折叠。这一专业术语意义上的泛化，是我们认识游牧民族心理审美转化的途径。

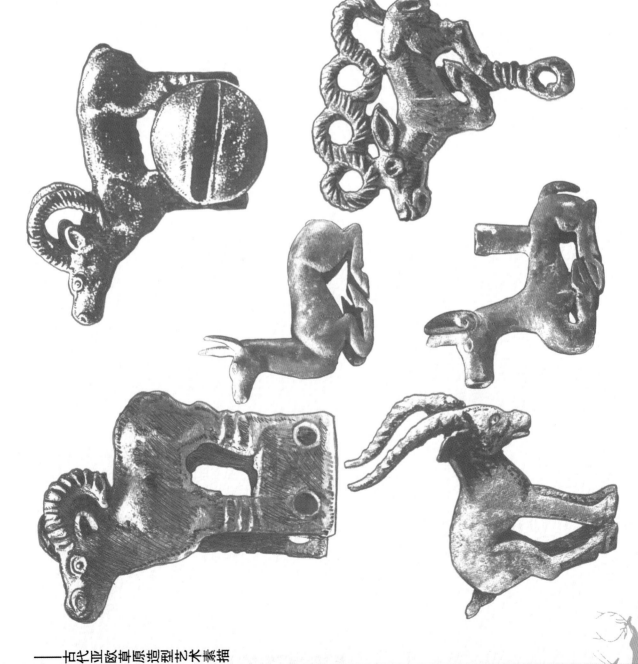

草原游牧人的□与□——古代亚欧草原造型艺术素描

ﻧﺘﻨﻤﻴﻌﻴﭻ ﻣﻌﺘﻜﺮﻳﻮ ﻭﺑﺤﺴﻮ ﺣﺘﺘﺮ ﻣﺘﻨﺘﺴﻤﺮ، .. ﺑﺘﻨﻤﺤﻤﺮ ﻣﺮ ﻳﻌﺮﺗﺘﻤﭻ ﺭﺑﻴﻌﺮ ﻗﻮ ﺑﻤﺘﻜﺮﻫﻴﻌﺒﻴﺴﺮﺳﺮ ﻣﺘﺘﺴﻢ ﻣﻌﺘﻜﺮﻳﻮ ﻣﺮ ﻋﻴﺒﺮﻳﺒﭻ . ﻣﻌﺘﺮﻳﺮ، ﻭﺑﻦ

ﺭﺑﻴﻌﻮﻱ ﻣﺤﺮﺑﺮ ﺭﺑﺮ ﺣﻦ ﻧﺒﻌﻤﻬﺮ ﻫﻮﺑﻦ ﺭﺑﺨﻮ ﻣﺮﺑﺮﻡ ﻣﺴﻮﺣﺴﺒﺮﻡ ﻧﺘﻨﻤﻴﻌﻴﭻ ﻣﻌﺘﻜﺮﻳﻮ ﺩﻥ ﻧﺒﺤﺤﻤﺮ ﺣﻤﻦ《 ﺭﺑﺎ ﺑﺘﺘﻨﺒﻴﻜﻢ 》 ﺭﺑﺤﺪﺍ ﻭﻫﻴﻌﺪ .. ﺑﻨﺮ ﺭﺑ

ﻣﺤﺮﺳﺒﺮ ﻧﺒﺮﺍ ﻣﻌﻴﻜﺒﺮ ﻭ ﺑﻌﺤﺴﺮ، ﺩﻥ ﻛﺒﺤﺴﺮﺑﻴﺤﺴﺒﭻ ﻭﻫﻲ ﻭﺑﺤﺮ ﻫﺪﺭﻫﺮ ﻭ ﻧﺮﻫﻜﺒﻴﻌﺤﺴﺮ ﻣﺮ ﺑﺒﻌﺮﺑﻴﺒﺮﻡ ﻭ ﺯﺣﻮ، ﺑﺒﺤﺴﺴﺮ ﻭ ﻧﺒﻌﻮﺩﻣﭻ ﺩ ﻣﺘﻨﺘﺴﺴﺮ

ﻛﻮﻫﻌﻢ ﻭﺑﺤﺪﺩﻥ، ﻛﻤﻴﺮ ..

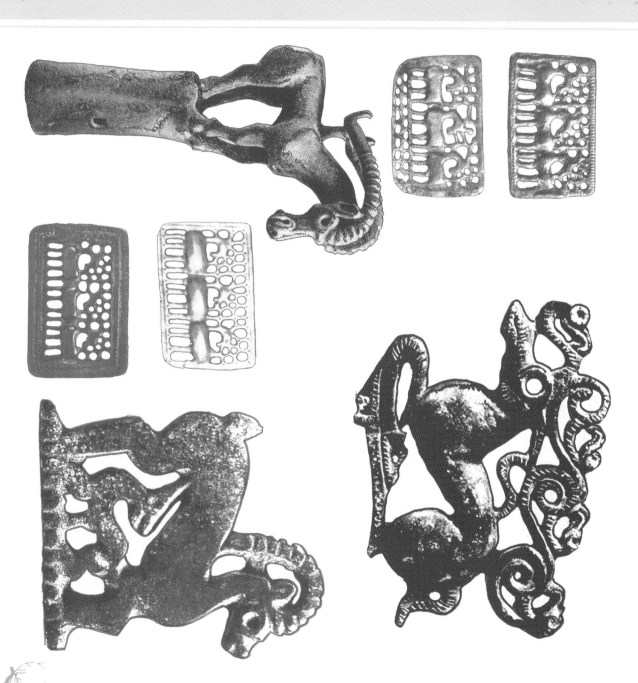

ﺑﺤﻰ ﻧﻤﻘﺤﺴﺮ ﻣﺮ ﺳﺒﻌﺪﺭ ﺑﻴﻌﺪﺭ ﻭ ﺳﺤﺒﻌﺪﺭ ﺩﺩﺩﺭ ﻧﺤﺮ ﻧﺤﺘﺴﻤﻴﺮ

ﻣﻌﻘﺮ ﻭ ﺳﺘﺪﺭ، ﺑﺤﻤﺘﺴﻤﻴﺎ ﻗﺮﻙ ﻧﺮﻫﻜﺒﻴﻌﺤﺴﺮ ﻣﺮ ﺑﺤﻤﺘﻜﺮﻫﻴﺒﺮﻫﻦ ﺑﻌﺤﺒﻴﺴﺮ ﻣﺮ ﻫﻬﻨﻮ ﺑﻨﺘﺴﻤﺮ

此外，西伯利亚乌拉尔地区斯基泰宝藏的金圆雕动物饰件大多在前端制作成动物头像。除鹿犄角造型外，还有羊头、鹰头。以羊为装饰品的造型纹样，在草原兽纹造型中占的比例很大；盘角羊被猎牧人奉为神羊且至今仍被蒙古牧人敬仰，而羊角崇拜也成为草原游牧民族的典型特色并延续至今。阿尔泰善神鹿角鹰嘴动物造型，是东方草原猎牧人的发明。鄂尔多斯纳林高兔

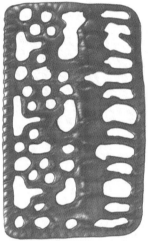
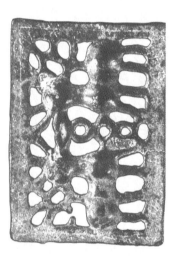
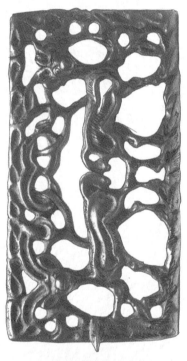

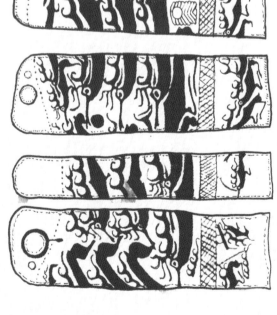
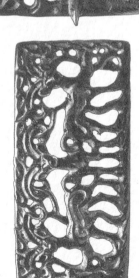

草原上牧人的追梦与神往——古代亚欧草原造型艺术素描

ᠪᠣᠷᠦ ᠪᠡᠷ ᠵᠢᠰᠬᠡᠷ᠎ᠠ᠂ ᠪᠤᠭᠤᠬᠤᠷ᠎ᠠ ᠨᠠᠷ ᠪᠡᠰᠬᠡᠷ᠂ (Ural) ᠨᠡᠬᠡᠮᠡᠷ ᠬᠡ ᠪᠤᠭᠤᠮᠤᠷ᠂ ᠨᠠᠷ ᠪᠡᠬᠡᠬᠡᠷ ᠬᠡᠷ ᠠᠰᠠᠭ᠋ ᠬᠤᠷᠤ ᠪᠡᠶᠡᠮ ᠤᠶ᠋ ᠂ᠪᠡᠬᠡᠰᠬᠡᠷᠤᠰᠮ ᠪᠡᠶᠡᠰᠬᠡᠷᠳ
ᠬᠡᠬᠡᠮᠤᠰᠤᠮᠤᠷ ᠰᠡᠶᠡᠷᠰᠤᠳ᠎ᠠ ᠬᠡᠯ ᠪᠡᠬᠡᠮᠡᠷᠠᠪ ᠷᠡᠰᠤᠷᠳᠠ ᠳ ᠵᠠ ᠰᠡᠶᠡᠬᠡᠷ ᠪᠤ ᠵᠡᠶᠡᠮᠤᠷᠤᠰᠤ ᠰᠤᠷ ᠪᠡᠬᠡᠬᠡᠷᠤᠰᠤᠷ ᠪᠤᠰᠤᠰᠤᠬᠡ ᠂᠂ ᠬᠤᠮᠠ ᠨᠠᠷ ᠪᠤᠶᠡᠮ ᠬᠡᠷ ᠪᠡᠬᠡᠬᠡᠷᠪᠤ ᠬᠡᠷ
ᠵᠢᠰᠬᠡᠷᠤ᠎ᠠ ᠂ ᠬᠤᠮᠤ ᠪᠡᠶᠡ ᠪᠤᠶᠡᠮ ᠬᠤᠬᠡᠯᠬᠡᠮ ᠬᠡ ᠬᠡᠶᠡᠶᠡᠮᠤᠰ ᠬᠡᠷ ᠪᠡᠬᠡᠬᠡᠷᠤ ᠬᠡᠷ ᠰᠠᠶᠡᠷᠰᠤᠳ᠎ᠠ ᠬᠡᠮ ᠰᠡᠳ ᠂᠂ ᠬᠤᠮᠠ ᠪᠤᠶᠡ ᠨᠠᠷ ᠰᠤᠰᠤ ᠰᠤᠰᠤ ᠬᠡᠶᠡᠶᠡᠰᠤᠶᠡ ᠬᠡ ᠷᠠ ᠪᠡᠬᠡᠬᠡᠷᠤᠪᠤ ᠬᠡᠶᠡᠶᠡᠰᠤᠬᠡᠮ
ᠰᠤᠷᠤᠶᠡᠷᠳ᠎ᠠ ᠵᠢᠶᠡᠷᠳ ᠂ ᠨᠡᠬᠡᠮᠡᠷ ᠬᠡᠷ ᠷᠡᠬᠡᠬᠡᠮᠤᠰᠤᠮᠤᠷ ᠬᠡᠶᠡᠶᠡᠰᠤᠶᠡᠶᠡ ᠪᠤ ᠨᠠᠰᠤᠷᠳᠠᠪᠤᠰᠤ ᠪᠤᠳᠠᠷᠠ ᠳ ᠪᠡᠬᠡᠶᠡᠶᠡᠷᠳ᠎ᠠ ᠂᠂ ᠨᠡᠬᠡᠶᠡᠬᠡᠮ ᠪᠤ ᠰᠤᠰᠤᠬᠡᠮ ᠪᠤ ᠰᠤᠰᠤᠬᠡᠮ ᠪᠤ ᠂ᠪᠡᠷᠰᠤᠶᠡᠮᠤᠰᠤᠮᠤᠷ ᠷᠡᠬᠡᠬᠡᠮᠤᠰᠤᠮᠤᠷ ᠪᠤᠷ
ᠪᠡᠬᠡᠷᠤᠬᠡᠷᠤᠰᠤᠷ ᠰᠤᠰᠤᠷᠤᠰᠤᠷ ᠰᠤᠰᠤᠬᠡᠳ ᠪᠡᠬᠡᠷᠤᠳ ᠪᠤᠰᠤᠶᠡ ᠪᠤ ᠷᠡᠰᠤᠷ ᠪᠤᠰᠤᠶᠡᠰᠤᠶᠡᠮ ᠪᠤᠶᠡᠶᠡᠬᠡᠮ ᠪᠤ ᠷᠡᠬᠡᠰᠤᠮᠤᠰᠤᠶᠡᠷᠤᠶᠡᠰᠤᠷ ᠪᠤᠰᠤᠶᠡᠷᠳ᠎ᠠ ᠂ ᠪᠤᠶᠡ ᠂᠂ ᠨᠡᠬᠡᠶᠡᠬᠡᠮ ᠨᠠᠷ ᠪᠤᠶᠡᠮ ᠬᠡᠷ
ᠪᠤᠶᠡᠶᠡᠷᠳ᠎ᠠ ᠪᠤ ᠷᠡᠰᠤᠷ ᠵᠢᠶᠡᠷᠳ᠎ᠠ ᠨᠠᠷ ᠷᠡᠬᠡᠬᠡᠪᠬᠡᠬᠡᠮ ᠬᠡᠷ ᠨᠠᠰᠤᠬᠡᠪᠢᠬᠡᠳ ᠪᠡᠬᠡᠬᠡᠶᠡᠰᠤ ᠪᠡᠬᠡᠬᠡᠶᠡᠬᠡᠮ ᠪᠤᠰᠤᠬᠡᠮ ᠪᠤ ᠷᠡᠬᠡᠬᠡᠳ ᠂᠂ ᠪᠤᠶᠡᠳ ᠨᠠᠷ ᠂ᠪᠡᠷᠰᠤᠶᠡᠮᠤᠰᠤᠮᠤᠷ ᠷᠡᠬᠡᠬᠡᠮᠤᠰᠤᠮᠤᠷ ᠪᠤ
ᠪᠤᠬᠡᠳ ᠨᠠᠷ ᠪᠤᠶᠡᠮ ᠂ ᠬᠤᠬᠡᠬᠡᠮ ᠬᠡᠷ ᠵᠢᠶᠡᠷᠰᠤᠳᠤᠳ ᠨᠠᠷ ᠷᠡᠬᠡᠬᠡᠮᠤᠰᠤᠮᠤᠷ ᠪᠤ ᠷᠡᠬᠡᠬᠡᠷᠤᠪᠤ ᠷᠠ ᠬᠡᠶᠡ ᠪᠡᠬᠡᠮᠤᠰᠤᠬᠡᠷᠤᠮ ᠪᠤ ᠰᠤᠰᠤᠬᠡᠮ ᠪᠤᠶᠡᠶᠡᠬᠡᠮ ᠬᠡᠮᠤᠷ ᠂᠂ ᠪᠤᠶᠡᠶᠡᠬᠡᠮ ᠬᠡᠷ
ᠨᠠᠰᠤᠰᠤᠶᠡᠮᠤᠰᠤᠮ ᠬᠡᠷ ᠵᠢᠶᠡᠰᠤᠰᠤᠮ ᠪᠤᠶᠡᠬᠡᠮ ᠰᠤᠳᠤᠶᠡᠬᠡᠪᠤ ᠰᠤᠷᠤᠳ᠎ᠠ ᠬᠡᠶᠡᠬᠡᠮᠤᠰᠤᠶᠡᠶᠡ ᠬᠡᠷ ᠷᠡᠬᠡᠬᠡᠮᠤᠶᠡᠶᠡᠷᠤᠶᠡ ᠬᠡᠨᠤᠰ ᠬᠡᠷ ᠪᠤᠬᠡᠳ ᠨᠠᠷ ᠪᠤᠶᠡᠮ ᠂ ᠬᠤᠬᠡᠬᠡᠮ ᠬᠡᠷ ᠵᠢᠶᠡᠷᠰᠤᠳᠤᠳ ᠂ ᠪᠤᠬᠡᠳ ᠨᠠᠷ ᠪᠤᠶᠡᠳ ᠂ ᠪᠤᠬᠡᠷᠳ᠎ᠠ

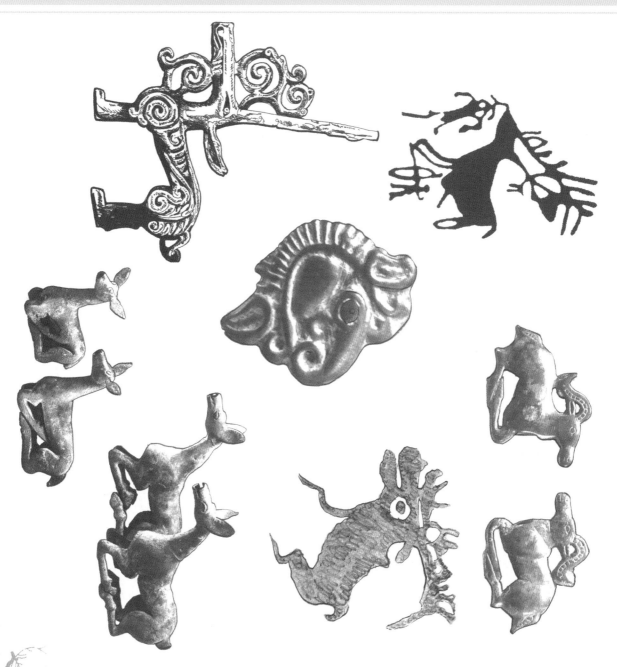

出土的金冠饰表现为典型的鹿角鹰嘴鹿身的鹿形『格里芬』造型，可清晰看出对阿尔泰艺术造型模仿的痕迹。

　　这些带有吉祥瑞角造型的器物装饰的灵感来源，体现了草原民族在建立和维护社会共同体中，通过物化的形式追求精神的一致性、权威性，这也成为草原兽纹造型艺术发展的基础和动力。

ᠭᠷᠢᠹ ᠢᠶᠡᠷ ᠨᠡᠷᠡᠯᠡᠭᠰᠡᠨ《 ᠭᠷᠢᠹ (Griffin)》 ᠤ ᠮᠡᠳᠡᠭᠡ ᠨᠡᠷ ᠤᠨ ᠭᠡᠪᠰᠡᠭ ᠤᠳᠬᠠ᠂ ᠪᠡᠶᠡᠲᠤᠷ ᠳᠤᠷ ᠮᠡᠳᠡᠷᠡᠮᠵᠢ ᠪᠡᠷᠭᠢᠮ ᠳ ᠮᠢᠱᠲᠡᠯᠡᠭᠰᠡᠰᠣᠷ ᠪᠡᠶᠢᠷ ᠲᠡᠷᠢ ᠮᠡᠳᠡᠮᠵᠢᠰ ᠤᠰᠭᠡᠰᠣᠷᠣ᠃ ..

ᠭᠡᠷᠢᠰᠨ ᠪᠡᠲᠢᠮᠵᠢᠷ ᠪᠢᠭᠲᠡᠰᠣ ᠭᠣᠪᠴᠠ ᠮᠡᠳᠲᠣᠷᠣ ᠮᠢᠰ ᠢᠪᠣᠶ᠋ ᠣᠰᠲᠡᠮᠵᠢᠲᠰᠣ ᠳᠳᠣ ᠰᠡᠶᠢᠷᠵᠢᠵᠣ ᠳᠳᠣ ᠮᠡᠰᠡᠷᠵᠢᠳᠣ ᠳᠳᠣ ᠮᠡᠲᠡᠮᠵᠢᠲᠡᠮ ᠳᠳᠣ ᠮᠲᠡᠷᠵᠢᠭᠡᠲᠡᠮ ᠤᠷ ᠵᠢᠰᠲᠡᠷᠢᠷ ᠤᠷ ᠵᠢᠰᠢᠭᠣ ᠳᠳᠣ ᠭᠡᠰᠲᠣᠷ ᠣᠳᠣ ᠣᠳᠰᠲᠡᠮᠵᠢᠨ ᠳᠮᠷ ᠳᠮᠱᠲᠢᠰᠢᠨ ᠭᠲᠡᠰ ᠤᠷ ᠮᠣᠳᠡᠷ ᠱᠢᠭᠲᠡᠰᠲᠡᠮᠵᠢᠮᠰᠣᠷ ᠷᠢᠪᠣᠭᠡᠳ ᠭᠲᠡᠮ ᠣ ᠭᠲᠣᠭᠡᠮᠵᠢᠷ ᠣᠳᠰᠣ᠂ ᠪᠡᠬᠷᠢᠨ ᠣᠳᠰᠣ ᠳ ᠷᠡᠳᠷᠢᠮᠵᠢᠬᠮᠢᠷᠰᠣᠷ ᠳ ᠣᠰᠲᠡᠮᠵᠢᠲᠰᠣ ᠳ ᠭᠡᠮ ᠭᠡᠷ᠂ .. ᠨᠳᠷ ᠵᠷᠢ ᠶᠡᠳᠣᠷ ᠭᠣ ᠵᠢᠮᠵᠢ᠋ ᠵᠢᠮᠴᠡᠮ ᠤᠷ ᠶᠡᠳᠰᠲᠡᠮᠵᠢᠮᠰᠣᠷ ᠵᠢ᠋ ᠪᠡᠳᠷᠳ ᠮᠡᠲᠡᠮᠵᠢᠮᠵᠢᠷᠣ ᠪᠡᠲᠢᠮᠵᠢᠷ ᠳᠳᠣ ᠣᠰᠲᠡᠮᠲᠣ᠂ ᠪᠲᠡᠭᠡᠳᠣᠷ ᠷᠢᠪᠢᠮᠮᠰᠣᠷ ᠸᠳᠢᠷᠣ ..

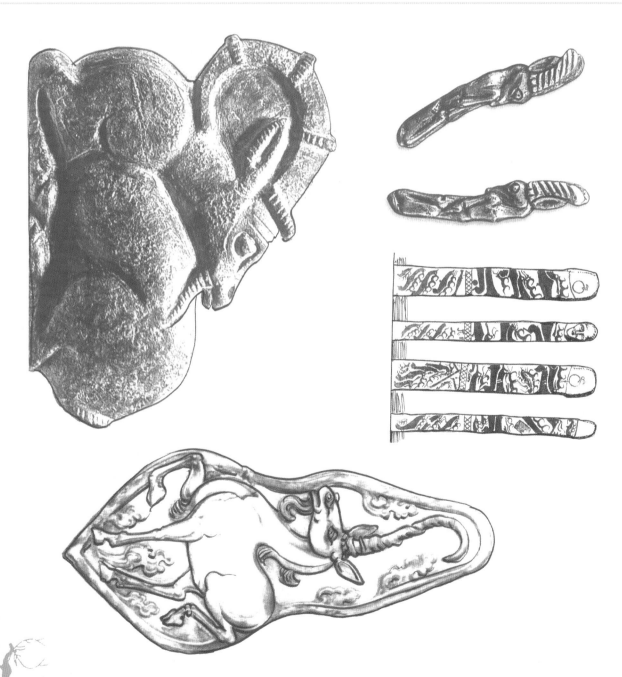

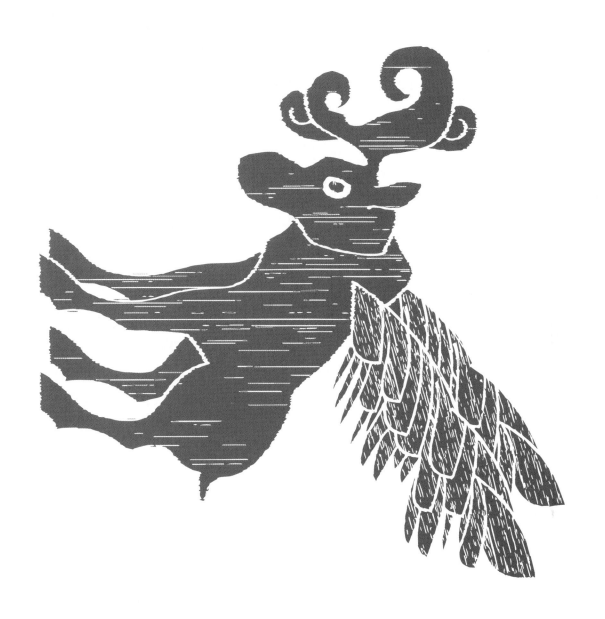

带翼神兽最早出现在公元前3000纪的两河流域。它以带翼造型的神话与现实，为古代文学和造型艺术开创了无限的精神空间。青铜时代东北亚早期猎牧文化中的带翼神兽造型，经过西方学者早期的美术考古学的论证，认为其渊源来自苏美尔、埃及、亚述以及古希腊的天神。因而，对不同文化人群所持相同造型的比较认识，是我们对古代先民的造型艺术传承与发现的前提。在古代东北亚猎牧民族的岩画和青铜造型中，大量出现带翼神兽造型。这说明，始于古

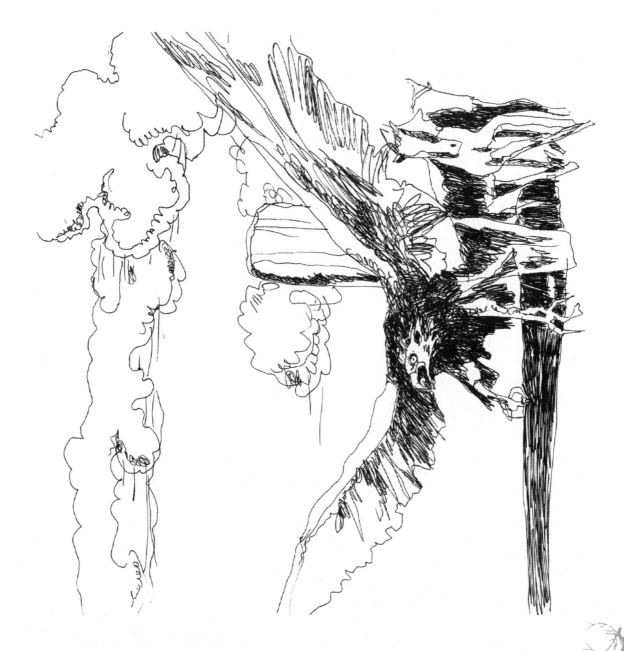

草原狩猎人的信仰与神祇——古代亚欧草原造型艺术素描

(Shumer) (Assyria)

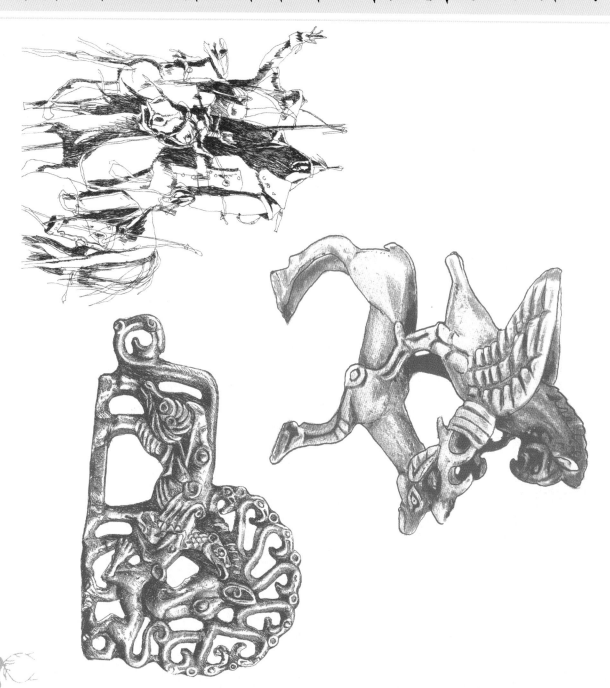

代西方社会的神话艺术形象——格里芬，在早期猎牧文化与萨满教背景下，成为亚欧草原部族普遍推崇和认可的动物审美造型。在西伯利亚巴泽雷克墓葬中，发现鹰形格里芬和狮形格里芬。而阿尔泰居民将格里芬形象融入本土的鹰、鹿崇拜当中，创造出一种鹰首鹿角鹿身的神话动物，我们称之为『草原鹿形格里芬』。

此外，带翼的意指与萨满教视万物有灵的观念也有关。如蒙古语中的『灵魂』一词是似风声的发音，表示灵魂是一个轻盈的、最终可以升腾到天空中去的存在。关于灵魂，古代各部族

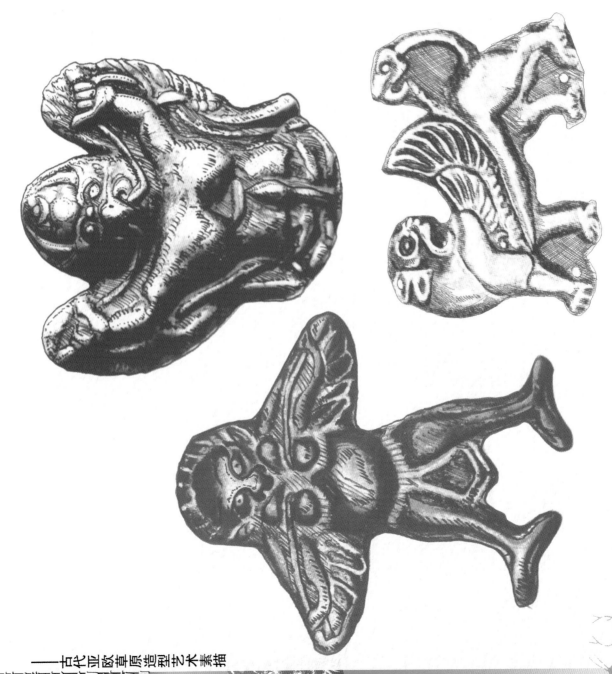

草原猎牧人的记忆与神话—古代亚欧草原造型艺术素描

ᠪᠡᠲᠡᠭᠡᠨ ᠬᠤ ᠪᠡᠳᠡᠭᠡᠷ ᠮᠢᠩᠭᠠᠨ ᠮᠡᠳᠡᠷᠢ ᠪᠡᠳᠡᠷᠢ ᠬᠤ ᠪᠡᠳᠡᠭᠡᠳᠡᠭᠡᠳᠡᠷᠢᠮ ᠪᠢᠩᠭᠠᠨ ᠨᠡᠳᠡᠷᠢᠷ ᠪᠡᠵᠠᠷ ᠮᠡᠮᠡᠮᠡᠷ ᠪᠢᠳᠡ ᠮᠡᠮᠡᠮᠡᠷ ᠬᠤ ᠪᠡᠳᠡᠭᠡᠷ ᠮᠡᠳᠡᠭᠡᠷ — ᠪᠡᠳᠡᠭᠡᠷ ᠳᠠ ᠨᠡᠳᠡᠭᠡᠷᠢᠷ ᠨᠡᠮᠡᠭᠡᠳᠡᠷ ᠪᠤᠭᠡᠭᠡ

ᠮᠡᠳᠡᠭᠡᠮᠡᠳᠡᠷ ᠮᠡᠮᠡᠭᠡᠳᠡᠷᠢᠭᠡᠷ ᠮᠡ ᠵᠡᠭᠡᠨᠡᠳ ᠮᠡᠳᠡᠭᠡᠨ ᠬᠡᠳᠡᠳᠡᠭᠡᠷ ᠪᠡᠳᠡᠷᠢ ᠳ ᠪᠡᠵᠡᠷᠢᠮᠡ ᠮᠡᠳᠡᠷᠢ ᠪᠡᠮᠡᠷᠢ ᠬᠡᠮᠡᠷ ᠬᠡᠮᠡᠷ .. ᠪᠡᠪᠤᠭᠡᠳᠡᠷᠢ ᠨᠡᠳᠡᠷ ᠮᠡᠳᠡᠷᠢᠭᠡᠨ (Pazyryk) ᠮᠡ ᠪᠡᠮᠡᠷᠢᠳᠡᠷ ᠪᠡᠳᠡᠷ

ᠮᠡᠳᠡᠷᠢᠭᠡᠮᠡᠷ ᠪᠡᠮᠡᠷ ᠪᠡᠮᠡᠷᠢᠳᠡᠷ ᠮᠡ ᠪᠡᠪᠤᠪᠡᠳᠡᠷᠢ ᠪᠡᠳᠡᠮᠡᠳᠡᠷ ᠵᠡᠭᠡᠨᠡᠳ .. ᠪᠡᠮᠡᠳᠡᠷ ᠪᠡᠵᠡᠭᠡᠷ ᠨᠡᠳᠡᠷ ᠮᠡᠳᠡᠷᠢᠮᠡᠷ ᠪᠡᠳᠡᠭᠡᠷᠢᠷ ᠬᠤ ᠪᠡᠳᠡᠭᠡᠷ ᠳᠠ ᠮᠡᠮᠡᠳᠡᠷ ᠳᠠ ᠪᠡᠮᠡᠮᠡᠳᠡᠷᠢ ᠵᠡᠭᠡᠮᠡᠳᠡᠷ ᠬᠤ ᠮᠡᠳᠡᠭᠡᠳᠡᠷ ᠬᠡᠳᠡᠮᠡᠷ

ᠪᠡᠭᠡᠮᠡᠮᠡᠷᠢ ᠪᠡᠷᠢᠭᠡ ᠪᠡᠳᠡᠮᠡᠷᠢᠰᠡᠳᠡᠷᠢᠮᠡᠷ ᠮᠡᠳᠡᠭᠡᠷᠢᠮᠡᠷ ᠬᠤ ᠪᠡᠮᠡᠭᠡᠳᠡᠷ .. ᠵᠡᠭᠡᠭᠡ ᠨᠡᠳᠡᠷ ᠪᠤᠭᠡᠷᠢ . ᠪᠡᠳᠡ ᠪᠡᠳᠡᠷᠢᠮᠡᠷ ᠮᠡᠮᠡᠭᠡᠮᠡᠷ ᠬᠤ ᠪᠡᠳᠡᠭᠡᠷᠢᠰᠢᠪᠤ ᠪᠡᠳᠡᠮᠡᠷᠢᠰᠢᠷᠢᠮᠡᠷ ᠳ ᠪᠡᠭᠡ ᠮᠡᠷᠢ ᠳ ᠵᠡᠭᠡᠮᠡᠷ ᠬᠤ

ᠪᠡᠳᠡᠮᠡᠷ ᠪᠡᠳᠡᠭᠡᠷ ᠪᠡᠳᠡᠮᠡᠷ ᠪᠡᠮᠡᠷᠢ ᠪᠡᠳᠡᠷᠢ ..

ᠪᠡᠷᠢᠮᠡᠷ ᠪᠡᠷ ᠵᠡᠭᠡᠭᠡᠷᠢ᠎ᠳᠠ ᠪᠡᠮᠡᠮᠡᠭᠡᠳᠡᠷᠢᠰᠢᠪᠤ .ᠪᠡᠪᠡᠮᠡᠮᠡᠳᠡᠷᠢ ᠮᠡᠮᠡᠮᠡᠭᠡᠷᠢᠮᠡᠷ ᠪᠡᠭᠡᠮᠡᠮᠡᠳᠡᠷᠢ ᠪᠡᠳᠡ ᠪᠡᠳᠡᠷᠢ ᠨᠡᠳᠡᠷ ᠪᠡᠵᠡᠷᠢᠷ ᠪᠤ ᠮᠡᠮᠡᠭᠡᠷᠢ ᠪᠡᠪᠡᠭᠡ .ᠪᠡᠳᠡᠨᠡᠷᠢᠰᠢᠪᠤ ᠮᠡᠳᠡ ᠪᠡᠵᠡᠷᠢᠭᠡ ᠪᠡᠳᠡᠭᠡᠮᠡᠷ ᠬᠡᠳᠡ

ᠵᠡᠭᠡᠭᠡᠮᠡᠭᠡᠷᠢᠳᠡ᠎ᠳᠠ ᠮᠡᠳᠡ ᠬᠡᠮᠡᠷ .. ᠪᠡᠮᠡᠷᠢᠳᠡᠮᠡᠷ ᠪᠡᠪᠡᠷ ᠬᠤ 《 ᠨᠡᠳᠡ ᠪᠡᠮᠡᠳᠡᠷᠢᠰᠢᠪᠤ 》 ᠵᠡᠭᠡᠭᠡ ᠵᠡᠷᠢᠮᠡᠭᠡᠳᠡᠷᠢ᠎ᠳᠠ ᠪᠡᠳᠡᠷᠢ᠎ᠳᠠ ᠪᠡᠪᠡᠳᠡᠮᠡᠭᠡᠳᠡᠷᠢ .. ᠪᠡᠳᠡᠷ ᠨᠡᠳᠡ .ᠪᠡᠮᠡᠳᠡᠷᠢᠰᠢᠪᠤ ᠪᠡᠳᠡ ᠨᠡᠳᠡ ᠪᠡᠪᠡᠳᠡ ᠮᠡᠳᠡᠮᠡᠷᠢᠳᠡᠷ ᠂

ᠪᠡᠭᠡᠷᠢ ᠮᠡᠳᠡᠷᠢ ᠪᠡᠳᠡᠷ ᠮᠡᠳᠡᠭᠡᠷᠢ ᠬᠤ ᠪᠡᠳᠡᠮᠡᠭᠡᠳᠡᠷ ᠪᠡᠮᠡᠭᠡᠮᠡᠷᠢᠰᠢᠮᠡᠷ ᠷᠡᠷ ᠮᠡᠷᠢᠮᠡᠷ .ᠪᠡᠪᠡᠳᠡᠷᠢᠰᠢᠪᠤᠭᠡᠷ ᠮᠡᠷ ᠳᠠ ᠵᠡᠭᠡᠭᠡᠳᠡᠭᠡᠳᠡᠷᠢᠭᠡᠭᠡ ᠪᠡᠳᠡ .. ᠪᠡᠵᠡᠭᠡᠷ ᠬᠤ .ᠪᠡᠵᠡᠭᠡᠳᠡᠭᠡᠮᠡᠷ ᠬᠡᠰᠡᠮᠡᠭᠡᠭᠡᠷ ᠵᠡᠭᠡᠮᠡᠭᠡᠳᠡᠷ

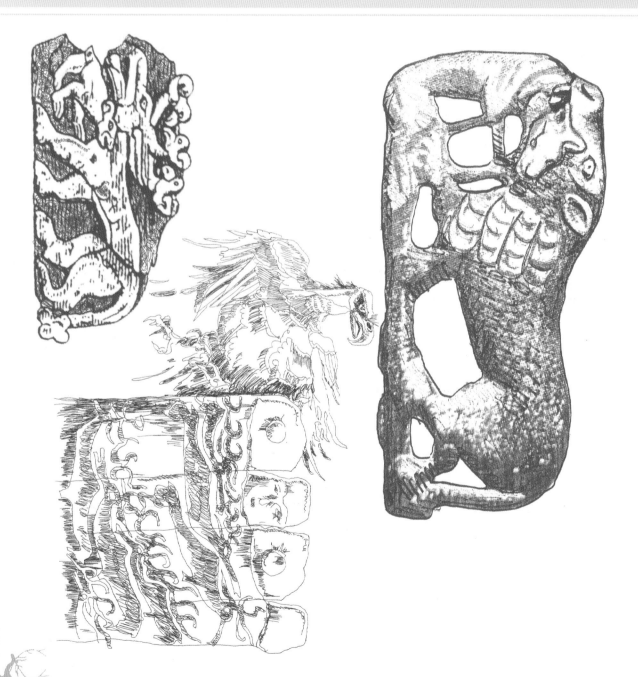

都有着较相似的理解，都相信其最终会上升到一个较高的位置。无论是一种归属，还是解脱痛苦的愿望，它都有着一个实质性的位置，而且是一个几乎和生前生活别无两样的具体存在。这也是萨满教视万物有灵的一个体现，所以曾经猎牧的亡者最后的归天征途也很可能是坎坷不平的。如蒙古萨满掩面的布穗帽子上的人面，都是想避开另一空间里不想遇到的人或事。以此，我们就不难发现带翼的神兽与草原猎牧族群的人性本质的切身关联——只有在最基本的带翼飞天躯体上，再度武装其他陆地猛兽坐骑，方可抵御新征途上的未知危险。所以在萨满教众多动

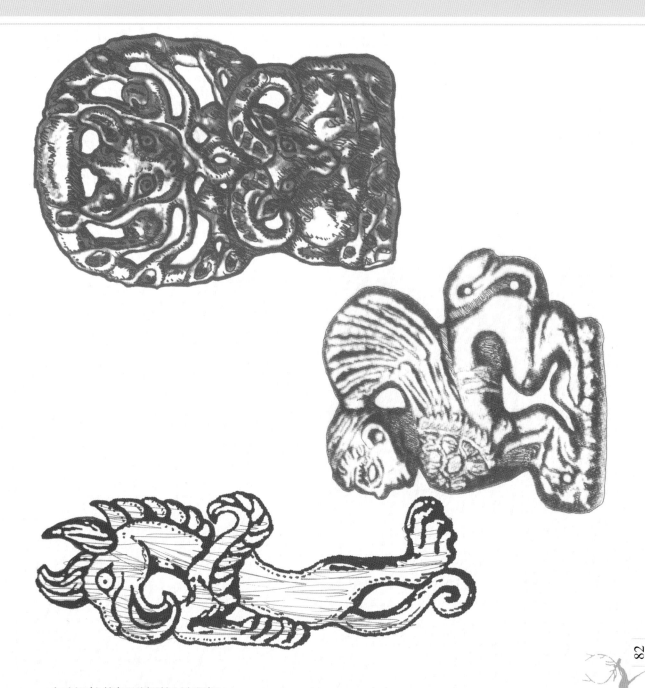

草原猎牧人的鬼与神——古代亚欧草原造型艺术素描

ᠪᠡᠭᠡᠨᠰᠡᠭᠦ ᠪᠡᠭᠡᠮ ᠮᠦ ᠪᠡᠭᠡᠮ ᠮᠡᠨ ᠪᠡᠭᠡᠮ ᠪᠡᠭᠡᠮ ᠮᠡᠨ ᠪᠡᠭᠡᠮ ᠮᠦ ᠮᠡᠭᠡᠮ᠎ᠦ ᠮᠡᠭᠡᠮ ᠮᠦ ᠮᠡᠭᠡᠮ ᠪᠡᠭᠡᠮᠡᠭᠡᠮᠡᠭᠦ ᠪᠡᠭᠡᠮᠡᠭᠡᠮᠦ ᠮᠡᠨ ᠮᠡᠭᠡᠮ᠎ᠤᠧ .. ᠮᠡᠨᠡ ᠮᠡᠭᠡᠮ
ᠪᠡᠭᠡᠮᠡᠭᠦ ᠮᠡᠭᠡᠮ ᠮᠦ . ᠪᠡᠭᠡᠮᠡᠭᠦ ᠮᠡᠭᠡᠮᠡᠭᠦ ᠪᠡᠭᠦ ᠮᠡᠭᠡᠮᠡᠭᠡᠮᠡᠭᠡᠮᠡᠭᠦ ᠮᠦ ᠮᠡᠭᠡᠮᠡᠭᠦ ᠪᠦ ᠮᠡᠭᠡᠮᠡᠭᠦ ᠮᠡᠭᠡᠮ ᠮᠡᠨ ᠪᠡᠭᠡᠮ ᠮᠡᠭᠡᠮᠡᠭᠦ
ᠪᠡᠭᠡᠮ ᠮᠡᠭᠡᠮᠡᠭᠦ ᠮᠡᠭᠡ ᠪᠡᠭᠦ ᠪᠡᠭᠡᠮᠡᠭᠡᠮᠡᠭᠦ ᠮᠡᠨ ᠮᠡ ᠪᠡᠭᠡᠮᠡᠭᠡᠮᠡᠭᠦ ᠮᠡᠭᠡᠮ ᠮᠡᠭᠡᠮᠡᠭᠦ ᠪᠡᠭᠡᠮᠡᠭᠦ ᠮᠡᠭᠡᠮᠡᠭᠡᠮᠡᠭᠦ ᠮᠡᠨ ᠮᠡᠭᠡᠮ᠎ᠤᠧ ᠮᠡᠭᠡ ᠮᠡᠭᠡᠮ ᠮᠡᠭᠡᠮ᠎ᠦ
ᠪᠡᠭᠡᠮᠡᠭᠦ ᠮᠡᠨ ᠮᠡᠭᠡᠮᠡᠭᠦ ᠮᠡᠭᠡᠮᠡᠭᠦ ᠮᠡᠭᠡᠮ᠎ᠤᠧ ᠮᠡᠭ .. ᠪᠡᠭᠦ ᠮᠡᠭᠡᠮ ᠮᠡᠭᠡᠮᠡᠭᠦ ᠮᠡᠭᠡᠮᠡᠭᠦ ᠮᠡᠭᠡᠮᠡᠭᠦ ᠮᠡᠭᠡᠮᠡᠭᠦ ᠮᠡᠭᠡᠮ ᠮᠡᠭᠡᠮ᠎ᠤᠧ ᠮᠡᠭᠡᠮᠡᠭᠦ ᠮᠡᠨ
ᠪᠡᠭᠡᠮ᠎ᠤᠧ ᠪᠡᠭᠡᠮᠡᠭᠦ ᠮᠡᠨ ᠮᠡᠭᠡᠮᠡᠭᠦ ᠪᠡᠭᠡᠮᠡᠭᠦ ᠮᠡᠭ .. ᠪᠡᠭᠡᠮᠡᠭᠦ ᠮᠡᠭᠡᠮᠡᠭᠦ ᠮᠡᠨ ᠮᠡᠭᠦ ᠮᠡᠭᠡᠮᠡᠭᠦ ᠮᠡᠭᠡᠮᠡᠭᠦ · ᠪᠡᠭᠡᠮ ᠮᠡᠭᠡᠮᠡᠭᠦ ᠮᠡᠭᠡᠮᠡᠭᠦ ᠮᠡᠭᠡᠮᠡᠭᠦ ᠮᠡᠭᠡᠮ᠎ᠤᠧ
ᠪᠡᠭᠡᠮᠡᠭᠦ ᠮᠦ ᠮᠡᠭᠡᠮ ᠪᠡᠭᠡᠮᠡᠭᠦ ᠮᠡᠭᠦ ᠮᠡᠭᠡᠮᠡᠭᠦ ᠮᠡᠭᠡᠮᠡᠭᠦ ᠪᠦ ᠮᠡᠭᠦ ᠮᠡᠭᠡᠮ ᠮᠡᠭᠡᠮᠡᠭᠦ ᠮᠡᠭᠡᠮᠡᠭᠦ ᠮᠡᠭᠡᠮᠡᠭᠦ ᠮᠡᠭᠦ ᠮᠡᠭᠡᠮᠡᠭᠦ .. ᠮᠡᠭ ᠮᠡᠭ ᠪᠡᠭᠡᠮ
ᠪᠡᠭᠡᠮ ᠮᠦ ᠮᠡᠭᠡᠮᠡᠭᠡᠮᠡᠭᠡᠮ ᠪᠡᠭᠡᠮᠡᠭᠦ ᠪᠡᠭᠦ ᠪᠡᠭᠦ ᠮᠡᠭᠡᠮᠡᠭᠦ ᠮᠡᠭᠡᠮᠡᠭᠡᠮᠡᠭᠦ ᠮᠦ ᠮᠡᠨ ᠮᠡᠭᠦ ᠮᠡᠭᠡᠮᠡᠭᠡᠮᠡᠭᠦ ᠮᠡᠭᠡᠮᠡᠭᠦ᠎ᠠ ᠮᠡᠭᠦ᠎ᠤᠧ
ᠪᠡᠭ ᠮᠦ ᠪᠡᠭᠡᠮ ᠪᠡᠭᠦ ᠮᠡᠭᠦ ᠮᠡᠭᠡᠮᠡᠭᠦ ᠮᠡᠭᠦ ᠮᠡᠭᠡᠮᠡᠭᠦ᠎ᠤᠧ ᠮᠡᠭᠡᠮ᠎ᠤᠧ ᠮᠡᠭᠦ ᠮᠡᠭᠡᠮ ᠮᠦ ᠮᠡᠭᠡᠮᠡᠭᠦ ᠪᠡᠭᠡᠮᠡᠭᠦ ᠮᠡᠭᠡᠮ ᠮᠡᠭᠡᠮ ᠮᠡᠭ ᠮᠡᠭᠦ ᠮᠡᠨ

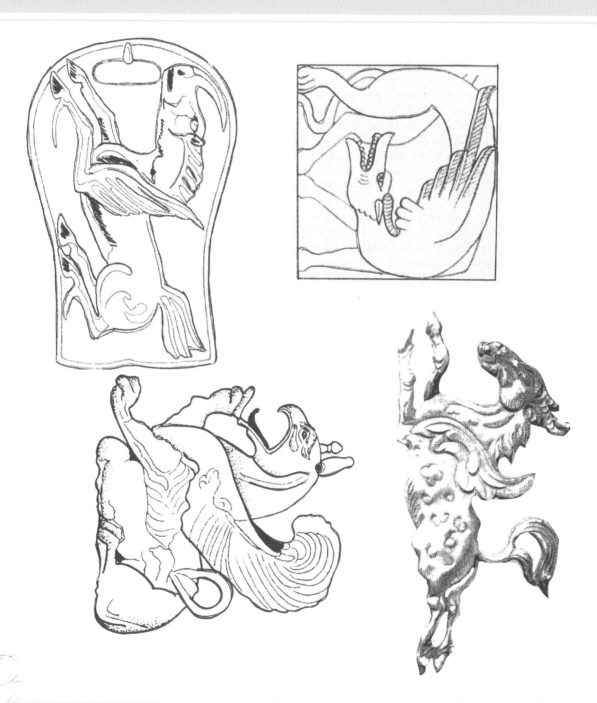

物图腾中，带翼神兽形象对于时间与空间有着更为广阔的延伸能力，它聚合了众神兽的特征，是萨满的强力意志，甚至这种能力有时是最高权力所独有的，是只有上层阶级们才可享有的。例如亚述时期令人震撼的带翼人首五腿巨牛，通过这种组合神兽万能的威力，表达对时间与空间恒久霸占的愿望等意旨，而这也从侧面说明了萨满教对猛兽能力的崇拜及其视万物有灵的观念，从最高政治阶层到平民百姓都是被贯穿始终的。

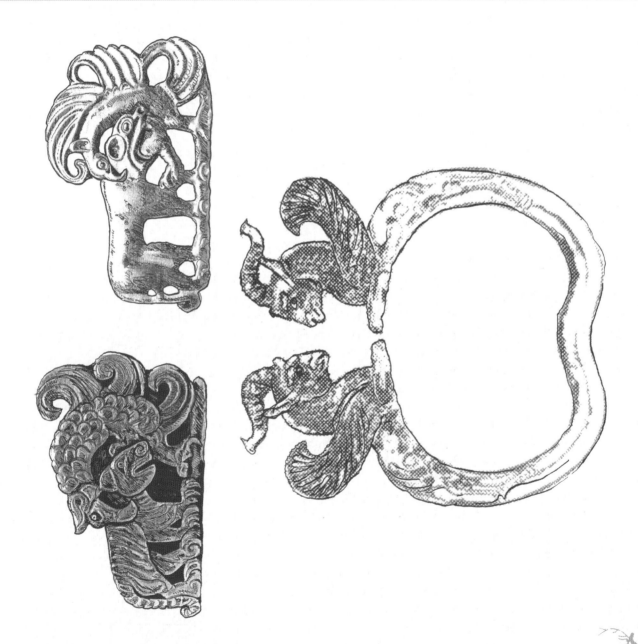

ᠬᠡᠷᠡᠭᠲᠡᠢᠰᠡᠷ ᠬᠡᠦᠬᠡᠳᠡᠰᠦ ᠶᠡᠷᠦ ᠳᠦᠷ ᠪᠡᠶᠡᠰᠬᠡᠰᠦ ᠬᠡᠴᠡᠷ ᠪᠡᠶᠡᠰᠬᠡᠰᠦ ᠶ ᠬᠡᠦᠪᠦᠷᠢ ᠬᠡᠷᠦ ᠪᠡᠬᠡᠰᠬᠡᠯ ᠬᠡᠪᠳᠡᠭ᠂᠂ ᠬᠡᠪᠳᠡᠶᠦ ᠶᠡᠷᠦ ᠬᠡᠳᠦ ᠳᠦᠷ ᠪᠡᠶᠡᠬᠡᠷ ᠶ ᠬᠡᠳᠦ ᠬᠡᠶᠡᠷ
ᠬᠡᠳᠡᠬᠡᠷᠢᠰᠦ ᠬᠡᠶᠡᠨᠲᠦᠷ ᠬᠡᠦᠪᠢᠷ ᠬᠡᠷᠦ ᠳᠦᠷᠡᠬᠡᠦ ᠬᠡᠷᠡᠲᠡᠶᠡᠰᠡᠷ ᠬᠡᠰᠦ ᠬᠡᠳᠦᠷ ᠶ ᠨᠡᠬᠡᠦᠦ ᠬᠦ ᠨᠡᠰᠢ ᠬᠡᠭᠦᠷᠢᠷ ᠬᠡᠶᠦᠷᠢᠷ ᠳᠡᠬᠡᠦᠭᠡᠷᠦ ᠬᠡᠬᠡᠦᠭᠡᠳᠦ ᠬᠡᠨ ᠪᠡᠳᠦᠬᠡᠦ ·
ᠬᠡᠶᠡᠷ ᠬᠡᠷᠡᠲᠡᠶᠡᠰᠡᠷ ᠬᠡᠦᠬᠡᠷᠢᠰᠦ ᠳᠦᠷ ᠬᠡᠰᠦᠬᠡᠶᠦ ᠳᠦᠷ ᠬᠡᠲᠢᠬᠡᠲᠡᠶᠡᠰᠢᠰᠦ ᠬᠡᠳᠦᠷᠢ ᠳᠦᠷ ᠬᠡᠰᠡᠷᠢᠶ ᠬᠡᠨ ᠂᠂ ᠬᠡᠳᠢᠭᠡᠷᠡᠬᠦ ᠬᠡᠶᠦᠬᠡᠦ ᠬᠡᠲᠡᠬᠡᠦ ᠨᠢ ᠶᠡᠶᠡᠰᠦ ᠬᠡᠷ
ᠬᠡᠰᠦᠬᠡᠦ ᠬᠡᠳᠦᠶ ᠬᠡᠰᠡᠬᠡᠶᠦ ᠬᠦ ᠶᠦ ᠬᠡᠶᠡᠬᠡᠶᠡᠬᠡᠶᠡᠬᠡᠦ ᠬᠡᠰᠡᠦᠷ ᠬᠦ ᠨᠡᠰᠡᠷ ᠬᠡᠷᠡᠬᠡᠦ ᠬᠡᠦᠶᠡᠬᠡᠲᠡᠶᠡᠰᠡᠷ ᠶᠡᠷ ᠬᠡᠶᠡᠯᠡᠷ ᠬᠡᠷᠡᠬᠡᠳᠦᠷ ᠪᠡᠬᠡᠳᠡᠦ ᠂᠂ ᠬᠡᠰᠦᠷᠡᠬᠡᠳᠦᠶ ᠳᠦᠷ ᠬᠡᠳᠦᠶ ᠳᠦᠷ
ᠬᠡᠶᠡᠰᠡᠷᠢᠶ ᠬᠡᠬᠡᠯᠡᠷᠲᠡᠶᠡᠮᠢᠷᠢᠶ ᠬᠡᠶᠡᠬᠡᠷ ᠬᠡᠬᠡᠲᠡᠰᠡᠬᠡᠦ ᠬᠡᠶᠦᠬᠡᠷ ᠳᠡᠬᠡᠷ ᠬᠡᠦ ᠳᠦᠷᠡᠬᠡᠦ ᠬᠡᠲᠡᠶᠡᠷ ᠬᠡᠦᠷ ᠬᠡᠳᠡᠷᠬᠡᠶᠡᠷᠢᠷ ᠬᠦ ᠬᠡᠳᠢᠬᠡᠦ ᠬᠡᠷᠡᠲᠡᠶᠡᠰᠡᠷ ᠶ ᠨᠡᠬᠡᠦᠬᠡᠶᠦ
ᠬᠡᠳᠦᠷ ᠳᠦᠷ ᠬᠡᠰᠦᠬᠦ ᠬᠡᠳᠡᠬᠡᠦ ᠳᠦᠷ ᠬᠡᠬᠡᠷ ᠬᠡᠦᠬᠡᠶᠦ ᠬᠡᠰᠦ ᠬᠡᠳᠦᠷ ᠶ ᠬᠡᠲᠡᠷᠡᠶ ᠬᠡᠷᠦᠲᠡᠰᠦ ᠬᠡᠶᠡᠲᠡᠷᠡᠬᠡᠦ ᠳᠦᠷ ᠬᠡᠶᠡᠬᠡᠷᠡᠬᠡᠷ ᠂᠂ ᠬᠡᠰᠡᠷᠢᠷ ᠬᠦ ᠬᠦᠷᠢ ᠨᠢ ᠬᠡᠳᠦᠶ ᠬᠡᠷ ᠬᠡᠰᠦᠬᠦ
ᠨᠡᠬᠡᠦᠬᠡᠰᠡᠰᠡᠷ ᠬᠡᠰᠢᠷᠢ ᠶᠡᠷᠦ ᠬᠡᠦᠬᠡᠦ ᠶᠡᠷᠦ ᠬᠡᠬᠡᠲᠡᠦ ᠪᠡᠶᠡᠶ ᠬᠡᠶᠡᠬᠡᠦ ᠬᠦ ᠶᠡᠬᠡᠲᠡᠰᠦ ᠬᠡᠦ ᠷᠡᠶᠦᠷ ᠬᠡᠬᠡᠦᠷᠢᠬᠡᠦ ᠨᠢ ᠬᠡᠶᠦᠬᠡᠦ ᠬᠡᠷ ᠬᠡᠰᠦᠬᠦ
ᠨᠡᠬᠡᠦᠬᠡᠰᠡᠰᠡᠷ ᠬᠡᠰᠢᠷᠢ ᠶᠡᠷᠦ ᠬᠡᠰᠦᠬᠦ ᠪᠡᠶᠦ ᠬᠡᠬᠡᠦᠬᠡᠦ ᠶᠡᠷ ᠬᠡᠬᠡᠬᠡᠦ ᠬᠦ ᠬᠡᠬᠡᠲᠡᠶ ᠬᠡᠷᠡᠰᠡᠬᠡᠦ ᠪᠡᠬᠡᠷᠰᠡᠦ ᠳ ᠬᠡᠶᠡᠬᠡᠦ ᠪᠡᠰᠡᠰᠡᠷ ᠬᠡᠷ ᠨᠢ ᠳᠡᠲᠡᠬᠡᠶᠡᠬᠡᠦ ᠂᠂

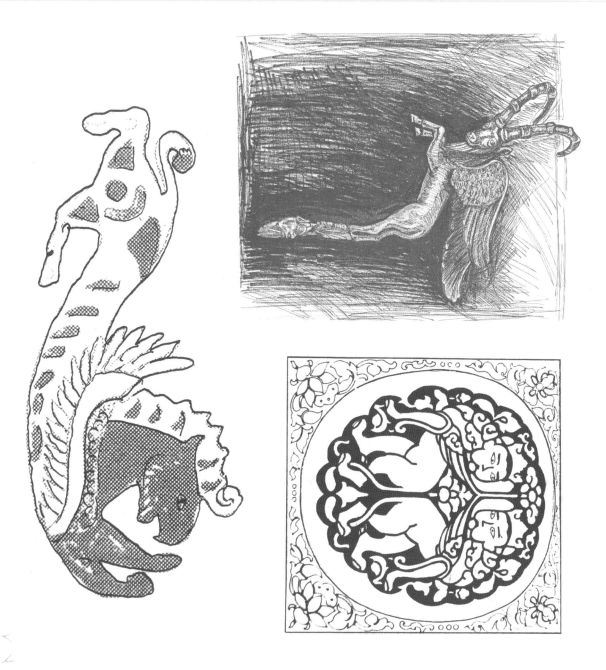

ᠭ᠊ ᠨ᠊ᠬᠡᠦᠬᠡᠰ ᠬᠡᠷ ᠰᠡᠰᠡᠬᠡᠷ ᠪᠡᠬᠡᠦᠷ ᠪᠡᠳᠦ ᠰᠡᠰᠦᠬᠡᠦ ᠬᠡᠶᠡᠷ ᠰᠡᠬᠡᠦᠲᠡᠶᠡᠷᠢᠷ
ᠬᠡᠬᠡᠷ ᠶ ᠰᠡᠬᠡᠷ ᠬᠡᠳᠡᠬᠡᠷ ᠨᠡᠬᠡᠦᠬᠡᠦ ᠬᠦᠷᠦ ᠨᠡᠬᠡᠦᠬᠡᠶᠡᠰᠡᠷ ᠬᠡᠷ ᠬᠡᠶᠡᠲᠡᠷᠢᠶᠡᠬᠡᠷᠢᠷ ᠬᠡᠬᠡᠶᠡᠷᠢᠨ ᠬᠡᠦᠬᠡᠶᠡᠷ ᠬᠡᠷ ᠬᠡᠶᠦᠨ ᠰᠡᠰᠡᠷ

在中亚袄教里，带翼天马是日神米特拉的化身。而元代的『纳石失』的狮身人面像的蒙古帝王冠造型及带翼『司芬克斯』满足了游牧王朝的兽神权威。有翼神兽造型在元代汪古部的景教饰牌中仍然有延续，在聂思脱里安教所用的小青铜器，即十字架、鸽子、圣灵等物上仍保持着这种动物造型艺术，后在佛教的影响下被大鹏金翅鸟取代并一直流传在今天的牧人力神文化中。

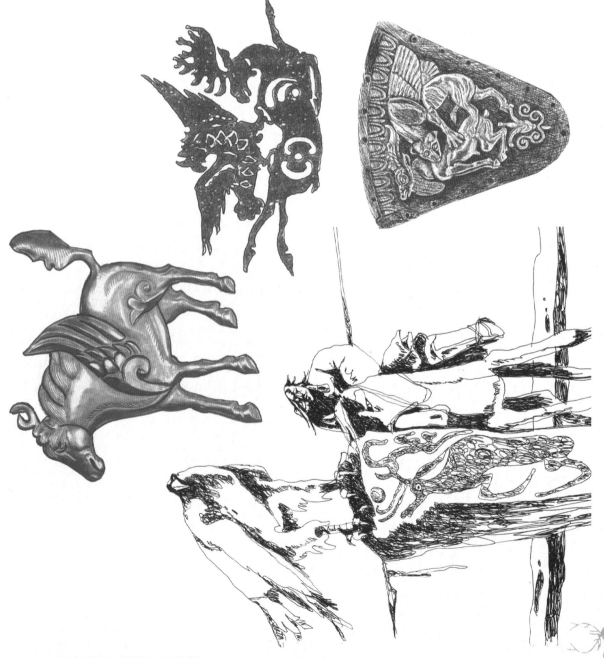

草原狩牧人的造与神——古代亚欧草原造型艺术素描

(Parsis) … (Mitra) …

« (Sphinx) » …

(Nestorianism) …

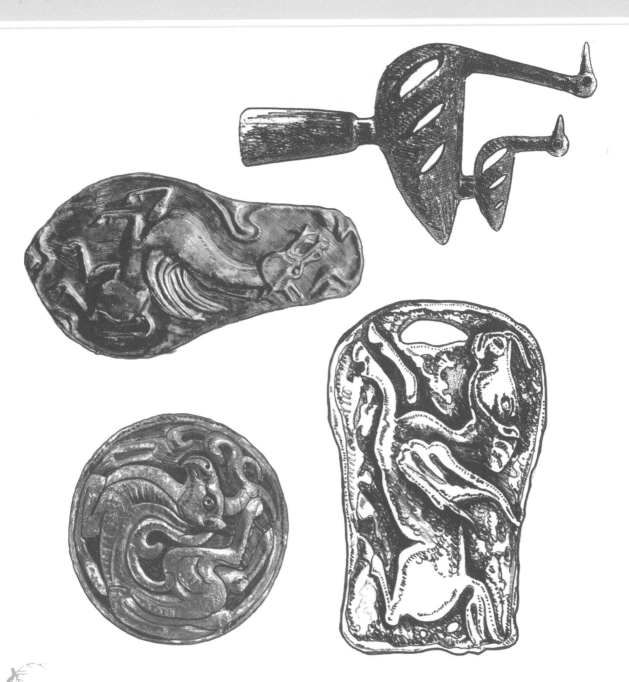

阿尔泰地区鹿身鹿角鹰喙神兽造型，是东方草原猎牧人在萨满教背景下特有的造型表现。鹰首尖耳是希腊文化的造型，而草原民族希望成双增加蓄养财产以及一些剥开头皮使得灵魂出窍的萨满观念，对应了对称卷曲纹样审美，鹿角的无限延伸——从头顶升腾的曲角造型，融合出了东方带翼带角神兽造型的『草原鹿身格里芬』。

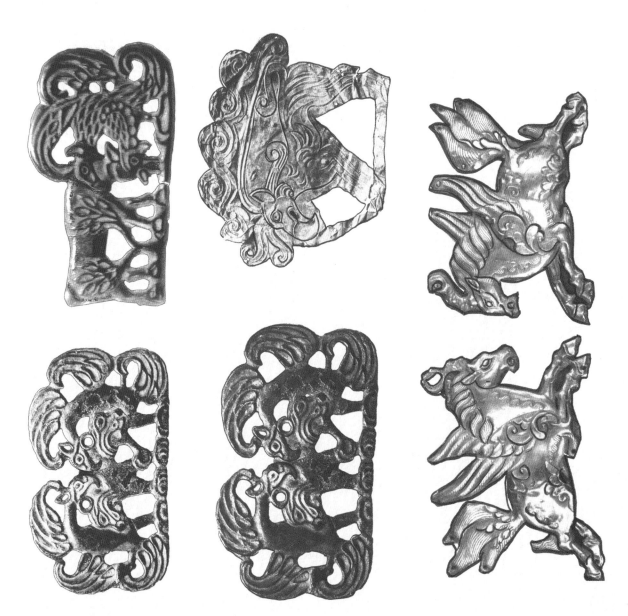

ᠰᠢᠨᠵᠢ ᠨᠡᠮᠡᠬᠦ ᠨᠢ ᠬᠦᠮᠦᠨ ᠤ ᠪᠠᠶ᠋ ᠂ ᠬᠦᠮᠦᠨ ᠪᠠᠶ᠋᠂ ᠬᠦᠳᠡᠬᠦᠮ ᠤ ᠪᠠᠰᠠᠷᠭᠠᠬᠦ ᠪᠠᠷᠠᠨᠲᠠᠮᠵᠢᠬᠦ ᠪ ᠮᠡᠭᠳᠡᠷ ᠪᠤᠶ ᠮᠡᠭᠳᠡᠭᠡᠷᠳᠡᠷ ᠪ ᠮᠡᠵ᠋
ᠨᠡᠮᠡᠬᠦᠮ ᠤ ᠪᠠᠰᠡᠳᠡᠷ ᠪᠠᠪᠡᠳᠡᠷ ᠪ ᠬᠡᠷᠪ ᠨᠡᠨ ᠪᠠᠰᠡᠳᠡᠷ ᠪ ᠪᠡᠭᠡᠳᠡᠷ ᠬᠡᠷᠪ ᠪᠡᠰᠡᠰᠲᠡᠨ ᠪᠡᠭᠡᠷᠡᠭᠠᠷᠲᠠᠩ ᠪᠡᠯᠪᠡᠷᠡᠮ ᠤ ᠪᠡᠪᠢᠯᠡᠷᠪᠡᠪᠩ ᠪᠡᠶᠢᠷ ᠃᠃ ᠬᠦᠳᠡᠬᠦᠮ ᠤ ᠮᠡᠪᠡᠰᠲᠡᠨ ᠃
ᠪᠡᠪᠡᠷᠪᠡᠩᠲᠦ ᠪᠡᠢ ᠷᠡᠪᠡᠨ ᠢ ᠬᠡᠪᠡᠮᠡᠭ ᠤ ᠮᠡᠪᠡᠳᠡᠷ ᠰᠡᠪᠡᠩ ᠂ ᠨᠡᠰᠡᠳᠡᠷ ᠮᠡᠵ᠋ ᠢ ᠨᠡᠰᠡᠳᠡᠷ ᠪᠡᠨ ᠮᠡᠪᠡᠬᠡᠰᠡᠭᠡᠬᠦᠮ ᠤ ᠶᠢ ᠮᠡᠰᠡᠷᠪᠡᠬᠡᠳ ᠪᠡᠩ ᠮᠡᠰᠡᠳᠡᠷ ᠰᠡᠰ ᠮᠡᠪᠡᠰᠡᠬᠡᠪᠡᠬᠡᠩ ᠪᠡᠮᠡᠯᠡᠬᠡᠮᠡᠬᠦᠮ ᠪᠡᠶᠢᠮ
ᠪᠡᠮᠡᠵᠡᠳᠡᠷ ᠷᠡᠳ ᠪᠡᠰᠡᠪᠡ ᠳ ᠷᠡᠳ ᠷᠡᠰᠡᠳᠡᠮᠡᠭᠡᠷ ᠂ ᠪᠡᠰᠡᠳᠡᠷ ᠷᠡᠳ ᠵᠡᠳ ᠨᠡᠪᠡᠬᠡᠷᠪᠡᠩ ᠪᠡᠳᠷᠡ ᠷᠡᠳ ᠪᠡᠰᠡᠳᠡᠷ ᠪᠡᠮᠡᠬᠡᠷᠪᠡᠬᠡᠩ ᠵᠡᠳ ᠪᠡᠰᠡᠳᠡᠪᠡᠬᠡᠪᠡᠰᠡᠷᠪᠡ ᠷᠡᠶ᠋ ᠷᠡᠳ ᠵᠡᠭᠡᠪᠠᠶ᠋ ᠪᠡᠰᠲᠡᠰᠡᠪᠡᠭᠡ ᠂ ᠮᠡᠢᠪᠡᠬᠡᠳ
ᠪᠡᠰᠡᠮᠡᠰᠡᠷᠡᠷ ᠬᠡᠪᠡᠷ ᠷᠡᠳ ᠪᠡᠪᠩ — ᠮᠡᠮᠡᠵᠡᠳᠡᠷ ᠮᠡᠷᠪᠡᠪᠡ᠋ ᠪᠡᠬᠡᠷ ᠷᠡᠳ ᠪᠡᠰᠡᠪᠡᠬᠡᠬᠡᠪᠡᠷ ᠬᠡᠪᠡᠰᠡᠰᠡᠷᠡᠷ ᠪᠡᠪᠩ ᠪᠡᠷ ᠪᠡᠮᠡᠳᠡᠷ ᠷᠡᠰᠡᠷ ᠪᠡᠮᠡᠷᠭᠡᠬᠡᠪᠡᠰᠲᠡᠰᠡᠷ ᠂ ᠮᠡᠭᠳᠡᠨᠡᠭᠡᠷᠳᠡᠷ ᠪ ᠪᠡᠪᠩ ᠷᠡᠳ
ᠷᠡᠳᠡᠭᠡᠷᠡᠭᠡᠷᠡᠨ ᠷᠡᠭᠡᠰᠡᠮᠡᠷᠰᠡᠷᠡᠷ ᠂ ᠪᠠᠷᠡᠰᠡᠳᠡᠮᠡᠷᠡᠷᠡᠷᠡᠮ ᠪ ᠮᠡᠭᠳᠡᠷ ᠰᠡᠪᠡᠷ — 《 ᠮᠡᠵ᠋ ᠨᠡᠮᠡᠬᠦᠮ ᠤ ᠬᠦᠮᠦᠨ ᠤ ᠷᠡᠬᠡᠬᠡᠷ 》 ᠳ ᠪᠡᠰᠡᠮᠡᠷᠡᠭᠡᠳᠡᠰᠡᠮᠡᠷᠡᠷ ᠪᠡᠳᠡᠬᠡᠮᠡᠷᠡᠰᠡᠳ ᠃᠃

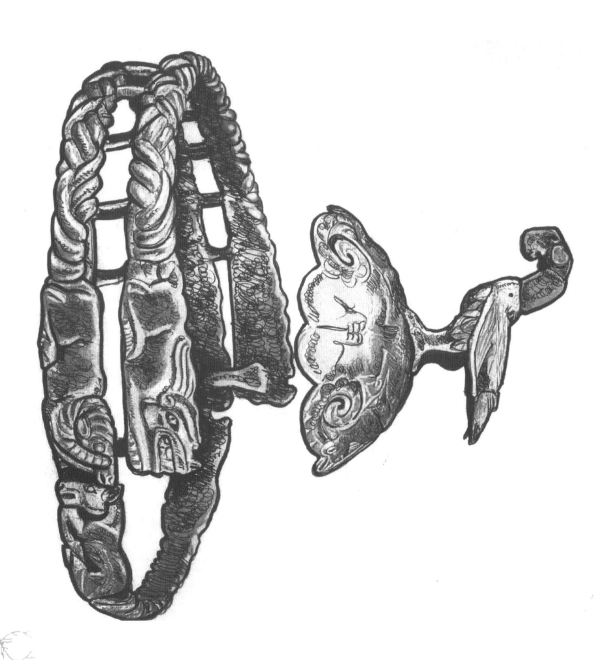

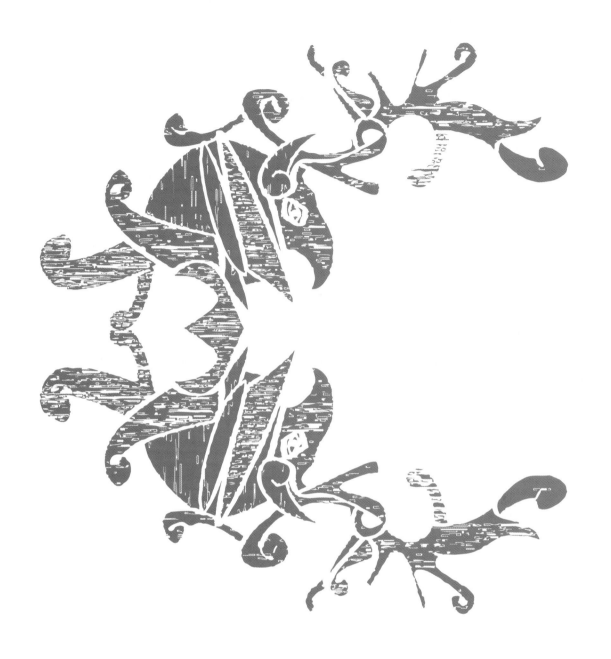

五、曲目演奏材料

ᠮᠣᠩᠭᠣᠯ ᠤᠨ ᠤᠯᠠᠮᠵᠢᠯᠠᠯᠲᠤ ᠬᠦᠭᠵᠢᠮ ᠤᠨ
ᠲᠣᠭᠯᠠᠯᠲᠠ ᠶᠢᠨ ᠮᠠᠲᠧᠷᠢᠶᠠᠯ

游牧民族有着由史前狩猎采集到早期动物驯养的漫长畜牧文明的积累过程。西伯利亚强大而艰难的生存挑战，使猎牧先民对自然万物由敬畏到崇拜，形成了早期朴素的万物有灵的萨满教天命观。在强大的自然力量面前，他们除了通过崇拜自然界的伟大力量来祈求得到庇护与幸福之外，是不可能有别的选择的。发展到一定阶段，一种能在某种特殊意识状态下直接制御

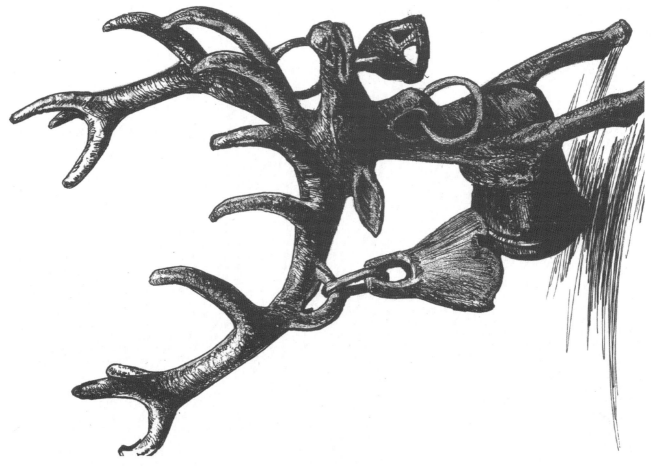

草原猎牧人的ра与神——古代亚欧草原造型艺术素描

ᠨᠣᠶᠢᠪᠠᠭᠴᠢᠳ ᠪᠠᠰᠬᠠᠭᠠᠰᠬᠠᠭᠠ ᠬᠥ ᠨᠠᠰᠬᠠ ᠨᠳᠣ ᠪᠠᠷ ᠬᠠᠴ ᠪᠠᠰᠳᠠᠪᠠᠷ ᠪᠠᠴᠠ ᠪᠠᠶᠠᠭ᠎ᠠᠢ ᠬᠠᠰᠢ ᠷᠠᠬᠠᠴᠢᠮᠠᠢᠷ᠎ᠠᠢ ᠷᠠᠪᠣ ᠰᠠᠭᠳᠠᠬᠠᠢ ᠷᠠᠪᠣ ᠷᠠᠪᠠᠴᠠᠷᠢᠶᠠᠮᠠᠷ ᠬᠠᠰᠠᠳᠠᠰᠢᠰᠠᠷ ᠷᠠᠪᠠᠶᠠᠳᠠ ᠪᠠᠷ
ᠬᠠᠶᠣᠰᠢᠰᠣ ᠷᠠ ᠨᠠᠪᠠᠴᠢᠶᠠᠮᠠᠶᠢᠭ ᠷᠠ ᠪᠠᠪᠠᠷᠬᠠ ᠪᠠᠪᠬᠠᠰᠢᠨᠢᠷ ᠪᠠᠴᠠᠷᠠᠰᠢᠪᠠᠷ ᠬᠠᠰ ᠪᠠᠪᠠᠷ ᠃᠃ ᠷᠠᠨᠣᠭᠴᠠᠷᠠ ᠷᠠᠷ ᠷᠠᠪᠠᠰᠣᠳᠣ ᠪᠠᠪᠠᠷᠰᠳᠠᠰᠢᠬᠠ ᠪᠠᠶᠣᠷ ᠷᠠᠰᠬᠠᠶᠣᠪᠠᠷ᠎ᠠᠢ ᠷᠠ ᠬᠠᠪᠠᠴᠠᠳᠠᠷᠢᠶᠠᠮᠠᠷ
ᠪᠠᠴᠠᠷᠬᠠᠣ ᠷᠠ ᠷᠠᠰᠬᠠᠴᠠᠷ ᠬᠠᠶᠢᠪᠠᠷᠢᠨᠢᠷ ᠷᠠ ᠷᠠᠪᠬᠠᠰᠳᠠᠪᠠᠳ ᠷᠠ ᠷᠠᠪᠠᠶᠢᠮᠠ ᠬᠠᠬᠠᠰᠢ ᠬᠠᠳᠠᠷ ᠪᠠᠪᠠᠴᠠᠷᠬᠠᠶᠢᠭ ᠣᠪᠠᠴᠠᠷᠬᠠᠶᠣ ᠬᠠᠶ ᠨᠢᠴ ᠷᠠᠪᠬᠠᠴᠠᠷᠣ ᠷᠠ ᠷᠠᠮᠠᠴᠠᠶᠢᠷᠠᠣ ᠂ ᠪᠠᠬᠠᠶᠢᠮᠠᠷ ᠬᠠᠬᠠᠰᠣ ᠷᠠᠪᠠᠴᠠᠨᠰᠣ ᠨᠢᠨ
ᠨᠢᠪᠠᠶᠢ ᠪᠠᠴᠠᠷ ᠪᠠᠴᠠᠶᠢ ᠷᠠᠷ ᠬᠠᠶᠢᠨᠢᠷ ᠷᠠᠷ ᠬᠠᠷᠢᠳᠠ ᠷᠠᠷ ᠷᠠᠪᠠᠶᠢᠷᠢᠨᠢᠷ ᠪᠠᠶᠢᠪᠠᠷ ᠷᠠᠷ ᠷᠠᠪᠠᠶᠢᠮᠠᠳᠠᠷ ᠷᠠ ᠬᠠᠪᠠᠴᠠᠶᠢᠪᠠᠷ ᠷᠠᠳ ᠷᠠᠪᠠᠴᠠᠶᠢᠬᠠᠷᠮᠠᠶᠣᠪᠠᠢ ᠃᠃ ᠷᠠᠪᠬᠠᠰᠳᠣ ᠷᠠᠪᠠᠴᠠᠷᠬᠠᠷ ᠷᠠᠪᠠᠴᠠᠳᠠᠪᠠᠷ ᠷᠠᠷ ᠷᠠᠪᠠᠴᠠᠷ ᠣ
ᠪᠠᠶᠢᠮᠠᠷ᠎ᠠᠢ ᠷᠠᠰᠬᠠᠴᠠᠷ ᠪᠠᠶᠢᠪᠠᠴᠠᠷ ᠷᠠᠪᠠᠴᠠᠳᠠᠪᠠᠳ ᠷᠠᠷ ᠪᠠᠰᠠᠪᠠᠷ᠎ᠠᠢ ᠷᠠᠪᠠᠬᠠᠣ ᠪᠠᠨ ᠷᠠᠰᠢᠪᠠᠴᠠᠳᠠᠪᠠᠷ ᠪᠠᠪᠠᠷᠢᠷᠢᠰᠢᠷ ᠷᠠᠪᠠᠴᠠᠳᠠᠪᠠ ᠷᠠ ᠪᠠᠴᠠᠳᠠᠰᠣᠰᠣᠰᠣ ᠷᠠᠷ ᠷᠠᠪᠬᠠᠰᠳᠠᠰᠣᠰᠣ ᠪᠠᠴᠠᠷ ᠪᠠᠪᠠᠳᠠᠷᠢᠭ᠎ᠠᠢ ᠷᠠᠪᠠᠷᠳᠠᠶᠢᠮᠠᠶᠢᠭᠠᠷ
ᠷᠠᠳᠣ ᠬᠠᠶᠢᠮᠠᠶᠢᠭᠠᠳ ᠪᠠᠶᠢᠰᠬᠠᠷ᠎ᠠᠢ ᠃᠃ ᠷᠠᠪᠬᠠᠰᠬᠠᠰᠠᠷ ᠵᠷᠢᠨᠢᠷ ᠪᠠᠴᠠᠷ᠎ᠠᠢ ᠷᠠᠪᠬᠠᠴᠠᠷ᠎ᠠᠢ ᠬᠠᠶᠢᠨ ᠵᠠᠷᠢᠮᠠᠷ ᠪᠠᠴᠠᠳᠠᠰᠣᠳᠣ ᠷᠠᠴᠠᠰᠢᠷᠢᠰᠣ ᠷᠠᠷ ᠵᠠᠪᠠᠷᠬᠠᠴᠠᠶᠢ ᠬᠥ ᠵᠠᠪᠠᠷᠳᠠᠶᠢᠮᠠᠶᠢᠭᠠᠷ ᠷ᠎ᠠ ᠷᠠᠪᠠᠴᠠᠳᠠᠮᠠᠷ

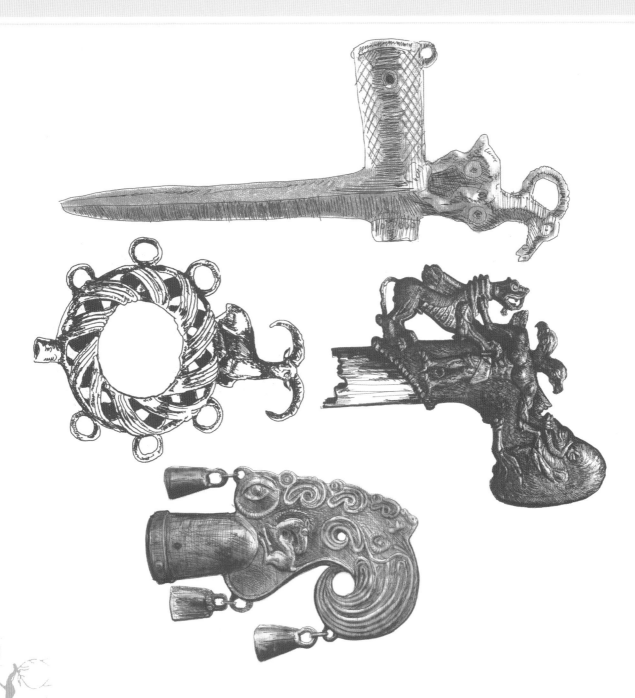

ᠬᠠᠶᠣ᠋ᠢ ᠨᠠᠬᠠᠰᠣᠰᠣ ᠷᠠᠷ ᠰᠣᠷᠠᠴᠠᠷ ᠪᠠᠶᠢᠪᠠᠳᠠᠷ ᠣ ᠰᠣᠰᠬᠠᠴᠠᠷ ᠷᠠᠶᠢᠳᠠᠷ ᠷᠠᠶᠢᠰᠣᠪᠠᠳᠠᠷ
ᠰᠣᠬᠠᠰᠣ ᠣ ᠰᠣᠶᠢᠷ᠎ᠠᠢ ᠷᠠᠬᠠᠰᠬᠠᠰᠣᠶ᠎ᠠᠢ ᠬᠠᠴᠠᠷᠢᠪ ᠨᠠᠪᠠᠬᠠᠶᠢᠪᠠᠴᠠᠰᠣ ᠷᠠᠷ ᠷᠠᠪᠠᠴᠠᠷᠢᠮᠠᠶᠢᠷᠢᠬᠠᠶᠢᠷ ᠷᠠᠶᠢᠬᠠᠶᠢᠪᠠᠷ ᠷᠠᠷ ᠷᠠᠪᠣᠳᠣ ᠷᠠᠶᠢᠰᠣᠰᠠᠷ

神灵的专职萨满巫师；在这一通灵文化体系中将自己升华而引起民族成员及头人的崇拜并被进一步神化。宗教目的和意义上的萨满巫术，成为人类精神上重要的寄托。法器杆饰的题材便来源于宗教与民族生活的需求。

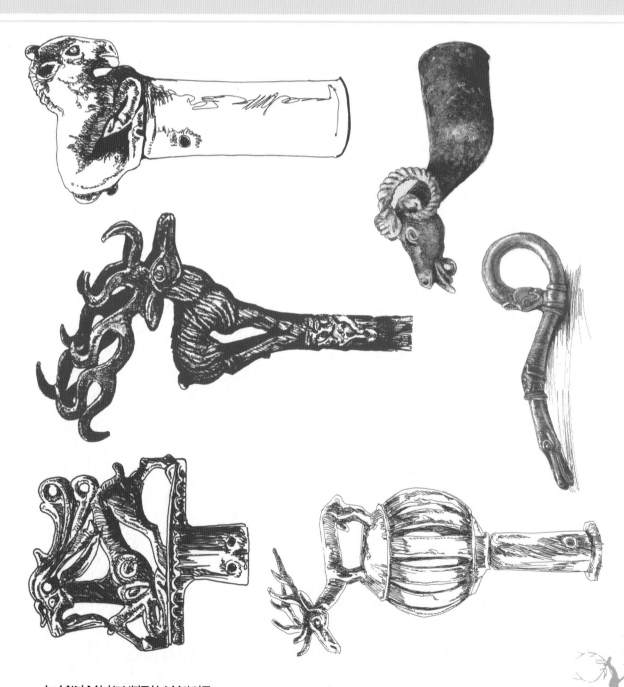

草原猎牧人的虔诚与神祈——古代亚欧草原造型艺术素描

ᠮᠡᠪᠡᠭᠳᠡᠯ ᠪᠢᠪᠪᠤᠭᠡᠳ ᠮᠡ ᠭᠡᠳᠤᠢ ᠬᠠᠪᠭᠠᠳᠡᠰᠬᠡᠷ ᠪᠠᠳ ᠬᠠᠢᠭᠤ ᠬᠤᠷᠠᠳᠡᠪᠡᠳᠬᠡᠪᠡ ᠪᠡᠳ ᠪᠡᠳᠳᠡᠭᠠᠳᠡᠬᠤ ᠬᠠᠳ ᠬᠠᠪᠠᠬᠠᠬᠡᠳᠡᠭᠤᠳᠡᠬᠡᠷ ᠬᠤ ᠪᠡᠳᠡᠪᠡᠳ ᠳ ᠪᠠᠪ ᠪᠡᠳᠳᠡᠬᠡᠪᠤ ∙ ᠪᠠᠪᠠᠬᠤᠷ ᠬᠠᠪᠳᠡᠬᠡᠳᠡᠷ ᠮᠡ ᠳᠡᠳᠤ ᠬᠠᠪᠤᠳ ᠬᠠᠢᠭᠠᠳᠡᠷ ᠪᠡᠪᠪᠡᠪᠡᠳᠡᠬᠡᠷ ᠬᠠᠳᠡᠭᠤ ᠬᠠᠪᠤᠪᠤᠳᠠᠬᠤᠪᠠᠪᠳᠡᠭᠡᠳᠡᠷ ᠬᠠᠳᠳᠠ ᠳᠠᠪᠤᠳᠡᠳᠡᠭᠤᠷᠠᠷᠠᠬᠡᠳᠡᠷᠠᠬᠡᠳ ∙ ᠬᠠᠪᠪᠤᠳᠤᠷᠠᠳᠡᠷ ᠬᠠᠢᠭᠤᠷᠠᠳ ᠪᠤ ᠮᠡᠭᠠᠪᠤᠳᠠ ∙ ᠬᠠᠪᠠᠬᠤᠷᠠᠳ ᠭᠡᠳᠤᠪᠡᠪᠳᠡᠷᠠᠳ ᠬᠠᠢᠭᠤᠷᠠᠳ ᠬᠠᠪᠭᠠᠳᠡᠰᠬᠡᠷ ᠪᠡᠳ ᠳᠡᠪᠤᠪᠡᠳ ᠬᠠᠪᠤᠳᠡᠭᠠᠳᠡᠬᠤᠳᠤᠷᠠᠬᠤᠷᠠᠷ ᠬᠤ ᠬᠠᠪᠬᠤ ᠬᠠᠪᠠᠳᠡᠭᠤᠳᠡᠷ ᠬᠠᠢᠭᠤᠳᠡᠭᠡᠳ ᠬᠠᠪᠠᠳᠡᠳᠡᠬᠡᠷ ᠬᠠᠪᠳᠡᠪᠠᠳ ᠬᠠᠢᠭᠤ ∙∙ ᠳᠡᠭᠤᠷ ᠬᠤ ᠬᠠᠪᠠᠳᠡᠷᠠᠬᠡᠳᠡᠷ ᠬᠤ ᠬᠠᠪᠬᠤᠳᠡᠭᠠᠳᠡᠷ ᠬᠠᠪᠤᠳᠠᠷᠠᠭᠡᠯᠡ ᠪᠤ ᠬᠠᠪᠪᠤᠪᠳᠡᠳ ᠳᠡᠳᠡᠭᠡᠳ ᠬᠤ ᠬᠠᠪᠠᠳᠡᠳᠡᠷᠠᠳ ᠬᠠᠢᠭᠤᠳᠡᠮᠠᠳ ᠬᠤ ᠬᠠᠢᠭᠤᠳᠡᠷᠠᠬᠡᠳᠡᠷ ᠬᠤ ᠬᠠᠪᠪᠤᠭᠳᠡᠭᠠᠳ ᠮᠡᠳ ᠪᠡᠳᠡ ∙∙

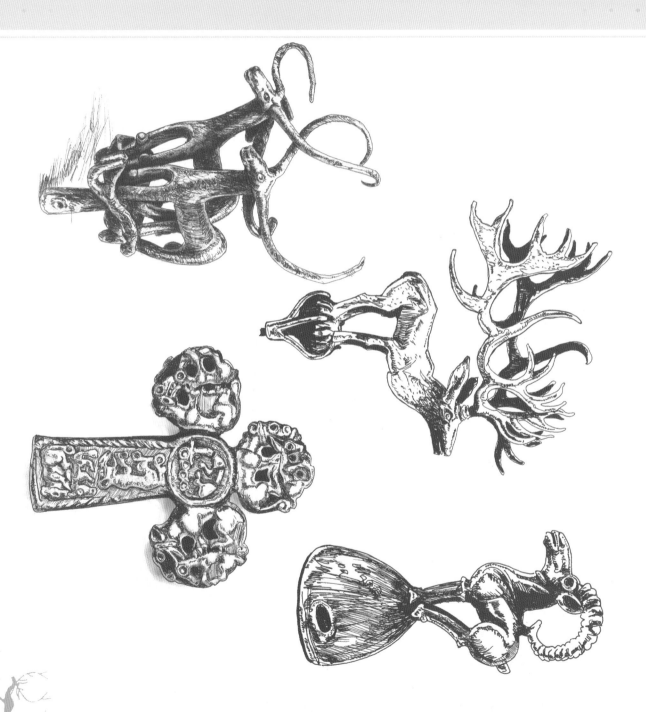

狩猎和战争的生命价值被超自然的天神左右，法器成为与长生天沟通的器物。萨音法器显然与萨满巫师和大型仪式有关。这些萨满教法器不仅有着丰富的宗教内涵，而且具有较高的艺术观赏价值。因为萨满在草原部落的至高无上的地位，法器大多以金、银、铜铸造为主，兼有木雕、骨雕、象牙雕、石雕、海贝壳雕以及布、丝织、锦缎等面料制品。这些制品材质各异，

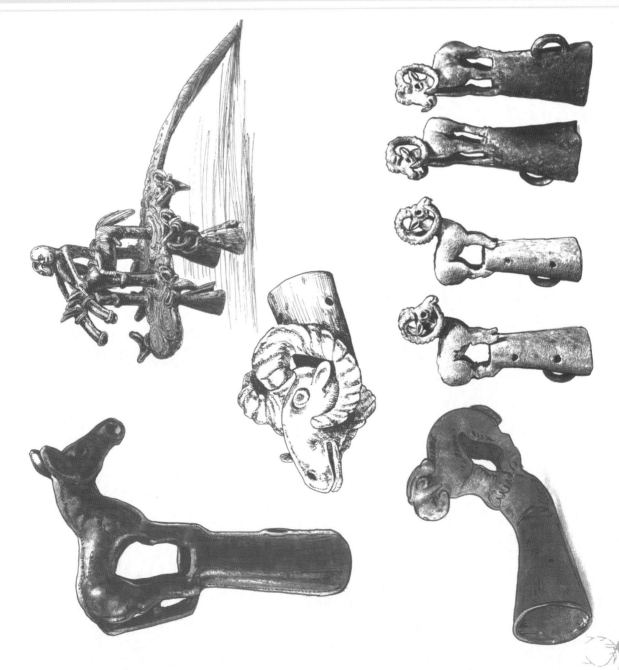

ᠪᠣᠶᠠᠨ ᠤᠷᠭᠠᠭᠤᠢ᠂ ᠮᠠᠰᠠᠳᠤ ᠪᠠᠳᠢᠴᠢᠭᠳᠡᠰᠠᠨ ᠣ ᠵᠠᠮᠳᠡᠭᠡᠪᠡ ᠭᠠᠷᠬᠤ ᠪᠠᠶᠠᠷ ᠨᠢᠰᠠᠭᠤᠷ ᠣ ᠪᠠᠰᠠᠭᠠᠨ ᠪᠠᠭᠠᠰᠳᠡᠪᠠ ᠪᠡᠭᠡᠷ ᠮᠣᠣᠰᠣᠰᠤᠷ ᠮᠠᠰᠠᠳᠤ ᠨᠠᠨ ᠪᠠᠰᠤᠳᠳᠡᠪᠡᠶᠠᠰᠠᠷ ᠣᠣ
ᠪᠠᠳᠤᠷᠤᠳᠤᠷᠭᠠᠣᠣ᠂ ᠨᠠᠭᠤᠷ ᠠᠷ ᠮᠠᠰᠳᠤᠮᠠ ᠨᠠᠨ ᠪᠠᠰᠤᠷᠡᠶᠠ ᠮᠠᠰᠠᠳᠤ ᠶᠠᠰᠠᠷᠤᠢ ᠵᠠᠪᠠᠰᠠᠭᠠᠰᠤᠣ ᠶᠠᠰᠠᠭᠡᠷᠤᠶᠠᠷᠤᠶᠠ ᠪᠣᠶᠠᠭᠡᠷ ᠁ ᠵᠠᠪᠡᠷᠮᠠᠰᠤᠷᠡᠷ ᠪᠡᠶᠡᠮᠡᠭᠡᠳᠤᠰᠳᠡᠳᠤᠣ ᠨᠠᠮᠠᠷ ᠠᠷ ᠮᠠᠰᠳᠤᠮᠠ ᠪᠣᠣ ᠪᠠᠶᠠᠷᠤᠷ ᠣ ᠪᠠᠰᠤᠳᠳᠡᠷ
ᠪᠡᠶᠡᠭᠡᠳᠤᠷ ᠪᠡᠴᠢᠣ ᠷᠠᠶᠠᠭᠡᠳᠤᠷ ᠣ ᠭᠠᠮᠠᠷᠶᠠᠮᠠᠭᠡ ᠮᠠᠰᠤ ᠷᠠᠶᠠᠪᠠᠶᠠᠭᠣᠣ᠇ ᠮᠠᠰᠤ ᠪᠠᠰᠤᠷᠤᠷᠤᠷ ᠨᠠᠨ ᠪᠠᠶᠠᠭᠡᠷᠤᠶᠠᠨ ᠁ ᠪᠣᠳᠤᠷᠤᠢ ᠨᠠᠨ ᠪᠠᠶᠠᠷᠤᠷ ᠣ ᠨᠠᠮᠠᠷ ᠠᠷ ᠮᠠᠰᠳᠤᠮᠠ ᠪᠣᠣ ᠷᠠᠶᠠᠷᠤᠷ ᠣ ᠮᠠᠶᠠᠪᠣᠷᠡᠶᠠᠷᠤᠷᠤᠣ
ᠷᠠᠶᠠᠭᠡᠯᠠᠭᠡᠷ ᠮᠠᠶᠠ ᠮᠠᠰᠠᠭᠡᠷ ᠪᠠᠰᠳᠡᠷᠤᠢ᠂ ᠪᠠᠰᠤᠯᠠᠶᠠᠮᠠ ᠷᠠᠭᠡᠮᠠᠭᠡᠯᠠᠰᠠᠶᠠᠷᠤ ᠨᠠᠨ ᠶᠠᠰᠤᠷ ᠪᠠᠭᠡᠰᠠᠳᠡᠮᠠ ᠪᠠᠰᠠᠳᠤᠷᠳ ᠪᠠᠮᠠᠷᠳ ᠁ ᠪᠠᠰᠳᠡᠷ ᠨᠠᠨ ᠪᠣᠣᠳᠤᠢ ᠨᠠᠨ ᠷᠠᠶᠠᠷᠳ ᠮᠠᠨ ᠷᠠᠮᠠᠷ ᠁ ᠷᠠᠮᠡᠭᠡᠮᠡ ᠠᠷ ᠪᠠᠭᠡᠮᠡ
ᠪᠠᠰᠳᠡᠶᠠᠮᠠ ᠪᠣᠣ ᠪᠠᠮᠠᠭᠡᠯ ᠪᠠᠰᠠᠭᠡᠷ ᠪᠠᠰᠤᠳᠳᠡᠷ ᠪᠠᠰᠤᠳᠳᠡᠭᠡ ᠪᠠᠶᠠᠶᠠᠳᠡᠷ ᠪᠠᠶᠠᠷ ᠁ ᠨᠠᠮᠠᠷ ᠠᠷ ᠮᠠᠰᠳᠤᠮᠠ ᠣ ᠪᠠᠶᠠᠶᠠᠷᠤᠷᠤᠷ ᠪᠠᠶᠡᠭᠡᠷᠤ ᠪᠠᠰᠤᠷᠤ ᠪᠠᠶᠠᠴᠢ᠂ ᠪᠠᠶᠠᠭᠡᠷᠤᠷᠡᠷ ᠪᠡᠰᠤ ᠪᠠᠪᠡᠰᠤᠰᠤᠣᠣ
ᠪᠠᠰᠤᠪᠠᠶᠠᠰᠤᠪᠠᠣᠣ᠂᠂ ᠪᠠᠭᠡᠷ ᠪᠡᠪᠣᠣ ᠇ ᠭᠠᠶᠠᠣ ᠇ ᠯᠠᠰᠠᠭᠡᠷ ᠣ ᠪᠠᠰᠤᠭᠡᠮᠠᠷᠳ ᠁ ᠭᠡᠶᠠᠴᠢᠳᠤ ᠇ ᠷᠠᠶᠠᠷᠳᠤᠣ ᠇ ᠷᠠᠶᠠᠭᠡᠷ ᠠᠷ ᠷᠠᠶᠠᠷᠳᠤᠣᠣ ᠪᠠᠰ ᠪᠠᠰᠤᠭᠡᠷᠳ ᠯᠠᠮᠠᠷ ᠪᠣ ᠇ ᠪᠠᠶᠠᠷ ᠇ ᠵᠠᠶᠠᠷᠤᠶᠠᠭ ᠇ ᠷᠠᠮᠠᠭᠡᠷᠳ ᠇ ᠷᠡᠮᠡᠭᠡᠭᠳᠡᠮᠡ
ᠪᠠᠰᠤᠷᠳ ᠪᠠᠶᠠᠷ ᠪᠠᠷᠡᠪᠡᠳᠤ ᠨᠠᠨ ᠪᠣ ᠪᠠᠨᠣᠣ᠂᠂ ᠪᠠᠷᠡᠭᠡᠷᠶᠠᠷ ᠮᠠᠰᠳᠤᠮᠠ ᠣ ᠯᠠᠰᠠᠭᠡᠭᠡ ᠪᠣᠣᠳᠤᠣ ᠨᠠᠨ ᠷᠠᠮᠠᠳᠡᠭᠡᠭᠡᠷ ᠪᠠᠰ ᠪᠠᠭᠡᠷᠳ ᠯᠠᠮᠠᠳᠤ ᠵᠠᠰᠠᠳᠤ ᠵᠠᠶᠠᠳᠡᠭᠡ ᠮᠠᠨ ᠪᠠᠶᠠᠷ ᠪᠠᠶᠠᠷ ᠷᠠᠶᠠᠭᠡᠭᠡᠷᠤᠶᠠᠷᠤᠷ

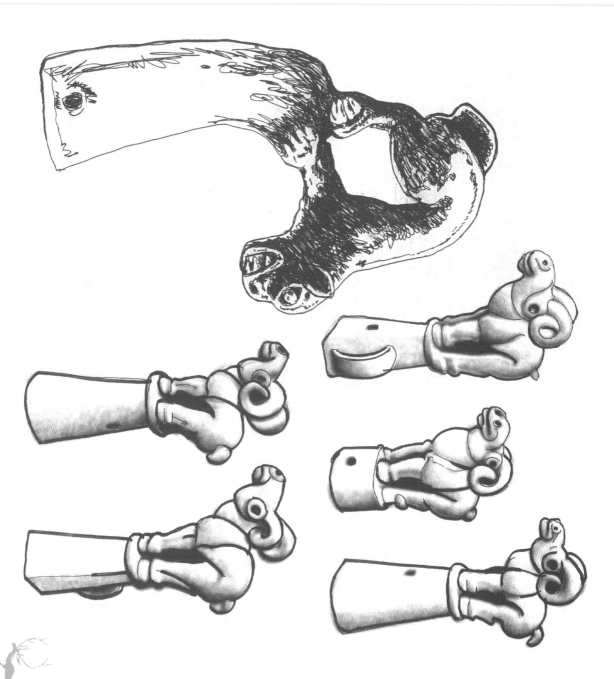

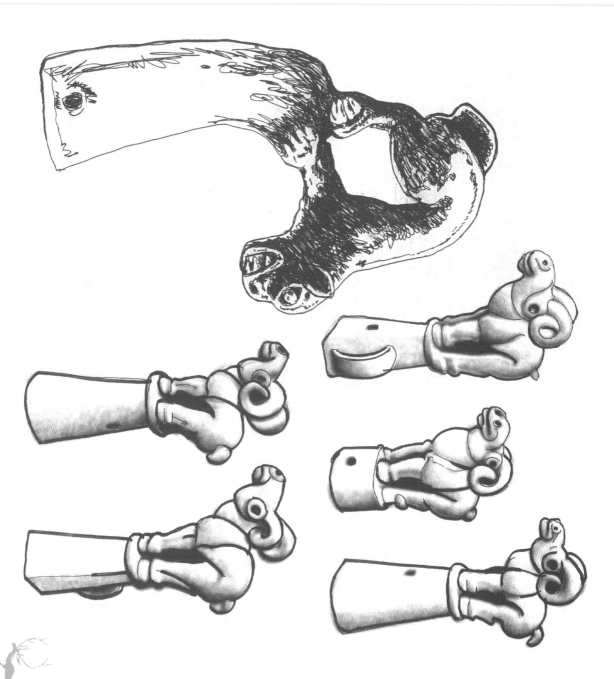

造型奇特，制作构思巧妙，数量巨大，是早期草原萨满教造型艺术中的重要组成部分。美国大

都会博物馆藏有的这件贴金箔银斧，斧管鉴外侧装饰有一个双头鹰人身形象，它二只手抓住一

头带翼狮的脖子，另一只手握着一头野猪的獠牙。野猪的背部形成银斧的刃部。双头鹰的头、翼、

狮子的胸、腹、翼均贴着金箔。这一组部刻画生动，工艺高超的贴金箔银斧，属斯基泰文化形

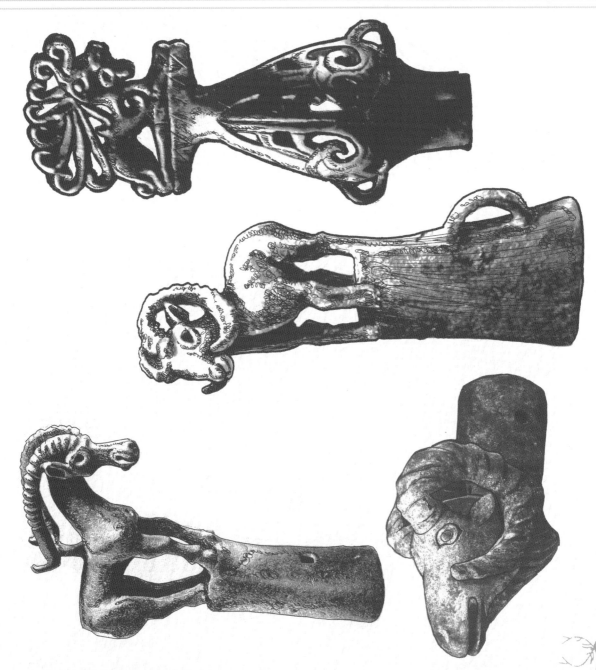

ᠸᠢᠳᠢᠶᠠ᠂᠂ ᠬᠣᠰᠬᠢᠶᠠ ᠨᠢ ᠪᠠᠬᠡᠷ ᠪᠠᠳᠠᠷᠠ᠊ ᠨᠠᠮ ᠮᠢᠷᠠ᠊ ᠨᠠᠬᠡᠮᠠᠷ ᠮᠠ ᠬᠡᠷᠠ᠊ ᠨᠠ ᠬᠡᠷᠠ ᠮᠠ ᠪᠢᠷᠠᠳᠠᠮ ᠪᠠ ᠬᠡᠬᠡᠷᠠᠶᠢᠷᠠᠩ ᠬᠡᠬᠡᠨᠢᠳᠢᠮ ᠮᠠ ᠬᠡᠰᠢᠮᠠᠷ ᠬᠡᠬᠡᠷᠢᠬᠡᠮᠠᠷᠠᠩ ᠸᠢᠶᠠᠷ ᠂᠂ ᠪᠢᠬᠡᠳᠢᠰᠢ ᠨᠠᠮ

ᠪᠠᠬᠡᠮᠠᠷᠠᠬᠢᠶᠠᠳᠠᠮᠠᠷ (Metropolitan) ᠪᠠᠬᠡᠳᠠᠨ ᠬᠡ ᠬᠡᠬᠡᠰᠢᠪᠢᠬᠡᠰᠢ ᠸᠢᠶᠠᠳᠠᠷᠠ᠊ ᠪᠢᠶᠠᠬᠡᠮᠠᠷ ᠂ᠬᠡᠬᠡᠰᠢᠷᠠ ᠮᠢᠷᠠ ᠶᠢᠬᠡᠮᠠᠰᠢᠷᠠᠮ ᠂ᠪᠠᠮᠠᠷᠠᠮ ᠪᠠ ᠪᠠᠮᠠᠷ ᠮᠠ ᠭᠡᠮᠡᠮᠠᠷ ᠮᠢᠷᠠ᠊ ᠳ᠋ ᠮᠠ

ᠬᠡᠮᠠᠮᠠᠷ ᠪᠠ ᠸᠢᠷᠠ᠊ ᠮᠢᠰᠢ ᠪᠠᠬᠡᠮᠠᠷ ᠬᠡᠬᠡᠮᠠᠷᠠᠰᠢᠬᠡᠳᠢᠸᠠ ᠬᠡᠬᠡᠮᠠᠷᠠᠮ ᠮᠠ ᠬᠡᠮᠠᠷᠠᠰᠢᠬᠡᠰᠢ᠊ ᠂᠂ ᠮᠠᠰᠢᠮ ᠨᠢᠳᠢᠷᠠ᠊ ᠭᠢᠰᠢ ᠨᠠᠰᠢ ᠨᠠᠮ ᠬᠡᠷᠠᠬᠡᠸᠠ ᠬᠡᠬᠡᠰᠢᠶᠠᠬᠡᠰᠢ ᠂ ᠬᠡᠬᠡᠮᠠᠷᠠᠩ ᠪᠠ ᠬᠡᠬᠡᠮᠠᠷᠠᠩ ᠪᠠᠰᠢ

ᠪᠢᠰᠢᠮᠠᠰᠢᠮᠠᠰᠢᠮ ᠬᠡᠮᠠᠷᠠᠬᠢᠶᠠ᠊ ᠭᠢᠰᠢ ᠨᠠᠰᠢ ᠨᠠᠮ ᠰᠢᠬᠡᠪᠢᠳᠠ᠊ ᠭᠢᠰᠢ ᠨᠠᠮ ᠂ᠬᠡᠬᠡᠮᠠᠰᠢᠮ ᠪᠢᠬᠡᠷ ᠸᠢᠬᠡᠬᠡᠰᠢᠰᠢᠮ ᠸᠢᠶᠠᠳᠠᠸᠠ᠂᠂ ᠰᠢᠬᠡᠪᠢᠳᠠ᠊ ᠭᠢᠰᠢᠬᠡᠰᠢ ᠨᠠᠮ ᠂ᠬᠡᠬᠡᠮᠠᠰᠢᠮ ᠪᠠ ᠷᠠᠰᠢ ᠬᠡᠬᠡ᠊ ᠬᠢᠬᠡᠮᠠᠷᠠᠩ ᠪᠠ

ᠨᠠᠮ ᠸᠢᠶᠠᠳᠠᠷᠠ᠊ ᠂᠂ ᠬᠡᠬᠡᠮᠠᠷ ᠬᠡᠮᠠᠷᠠᠬᠢᠶᠠᠰᠢᠬᠡᠳᠢᠸᠠ ᠬᠡᠬᠡᠮᠠᠷᠠᠮ ᠮᠠ ᠬᠡᠮᠠᠰᠢᠳᠠᠷᠠ᠊ ᠮᠠᠷᠠᠩ ᠂ ᠬᠡᠬᠡᠪᠢᠶᠠᠷ ᠪᠠ ᠬᠡᠷᠠᠰᠠᠷ ᠂ ᠷᠠᠸᠠᠬᠡᠳᠠ᠊ ᠮᠠ ᠬᠡᠮᠠᠳᠢᠷ ᠪᠢᠬᠡᠷ ᠸᠢᠨᠢ ᠬᠡᠬᠡᠰᠢᠬᠡᠰᠢ᠊ ᠂᠂ ᠪᠠᠮᠠᠷ ᠷᠠ ᠬᠡᠰᠢᠳᠢᠬᠡᠰᠢᠮᠠᠷ

ᠨᠠᠰᠢᠳᠠᠮ ᠂ ᠬᠡᠬᠡᠮᠠᠷ ᠨᠢᠬᠡᠮᠠᠳᠠᠷ ᠸᠢᠷᠢᠰᠢᠶᠠᠰᠢᠮ ᠮᠢᠰᠢ ᠪᠢᠶᠠᠬᠡᠮᠠᠷ ᠂ᠬᠡᠬᠡᠰᠢᠮᠠᠶᠢᠷᠠ᠊ ᠮᠢᠰᠢ ᠶᠢᠬᠡᠮᠠᠷᠠᠬᠡᠷ ᠂ᠬᠡᠷᠠᠮᠠᠳᠠᠷ᠊ ᠪᠠᠷᠠ ᠬᠡᠮᠠᠳᠠᠮ᠊ ᠂ᠬᠡᠬᠡᠮᠠᠷ ᠮᠠ ᠷᠢᠪᠠᠸᠠᠬᠡᠳᠠᠷ ᠬᠡᠬᠡᠮᠠᠷᠠᠬᠡᠮᠠᠶᠢᠷᠠᠩ ᠬᠡᠬᠡᠰᠢᠸᠠ ᠮᠠ ᠬᠡᠬᠡᠮᠠᠷᠠᠩ

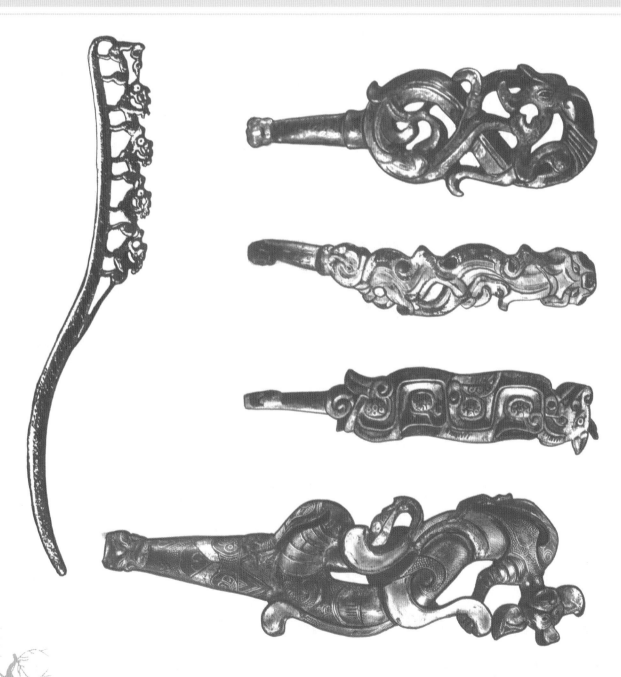

态的艺术造型，显然并不具备实用性，而可能具有某种宗教含义。不过，这件银斧与巴克特里亚马尔吉亚那考古学文化系出土的青铜斧形制接近，由此推测它也应属于安德罗诺沃时期。

法器的兽首造型大多源于犄角动物的形象，而犄角类兽神的宗教意义也完善了法器和兽首杆饰的造型艺术。

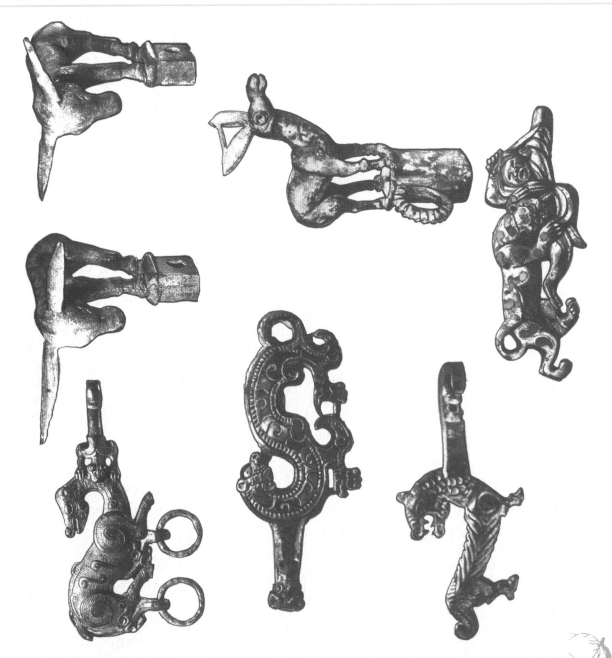

草原猎牧人的兽鸟与神——古代亚欧草原造型艺术素描

ᠮᠠᠰᠠ ᠬᠤ ᠨᠠᠰᠠᠷᠤᠰᠠᠮ ᠪᠤ ᠤᠨᠢᠨ ᠪᠠᠳᠠᠨ ᠨᠠᠰᠠᠨ ᠨᠠᠰᠠᠨ ᠨᠠᠰᠠᠨ ᠪᠠᠰᠠᠳᠠᠷ ᠤᠢᠰᠠᠳᠠᠷ ᠪᠢᠬᠠᠮᠠᠶᠢᠨ ᠨᠠᠳᠠᠷ ᠪᠠᠰᠠᠰᠠ ᠨᠠᠳᠠ ᠮᠠᠰᠠ ᠨᠠᠳᠠᠰᠠᠨ ᠨᠠ ᠬᠢᠶᠠᠰᠠᠷᠠᠳᠠ ᠂᠂ ᠷᠤᠪᠠᠰᠤ ᠬᠤᠨᠤ ᠶᠤᠰᠠᠷᠤᠳᠠᠮ

ᠪᠠᠰᠠᠷᠠ ᠳᠤ ᠪᠤᠶᠤᠮᠠᠳᠠᠷ᠎ᠠ — ᠪᠢᠰᠠᠷᠠᠨᠠᠮ (Baktrian-Margiana) ᠨᠠᠳᠠ ᠪᠠᠰᠠᠳᠠᠨᠠᠮᠠᠳᠠᠨ ᠨᠠᠳᠠ ᠨᠠᠪᠠᠰᠠᠮᠠᠷ ᠮᠠ ᠪᠢᠳᠠᠷᠤᠮᠠᠳᠤᠷ ᠮᠠ ᠪᠠᠰᠠᠮᠠᠷᠤᠬᠠᠮ ᠪᠠᠪᠠᠷᠠ ᠮᠠᠨ ᠷᠠᠪᠤᠤᠬᠠᠳᠠ ᠷᠠᠳᠠᠷ ᠪᠤᠨ ᠨᠠᠳᠠ ᠮᠠᠪᠠᠰᠤᠷᠠᠬᠠᠳᠠ ᠪᠤᠨ ᠨᠠ ᠪᠠᠰᠠᠬᠠᠮᠠᠪᠠᠨ ᠠᠨᠳᠷᠣᠨᠣᠸᠣ (Андроново) ᠨᠠᠳᠠ ᠪᠤᠰᠠᠮ ᠪᠠᠮᠠᠷᠠ ᠬᠤ ᠨᠠᠪᠠᠷᠪᠠᠰᠠᠷᠤᠬᠠᠰᠤ ᠪᠠᠰᠠᠷᠠ ᠪᠤᠨ ᠷᠠᠪᠤ ᠪᠠᠰᠠᠳᠠᠨᠠᠶᠢᠷ ᠬᠤᠪᠠᠰᠠᠪᠤ ᠬᠢᠪᠠᠮᠠᠷᠠ ᠂᠂

ᠨᠠᠶᠢᠷ ᠮᠠ ᠪᠠᠰᠠᠨᠠᠮ ᠮᠠ ᠶᠠᠪᠠᠰᠠᠷᠤᠰᠠᠮ ᠪᠠᠮᠠᠪᠠᠰᠠᠳᠠᠨᠪᠠᠤᠬᠠ ᠪᠠᠰᠠᠨᠪᠠᠳᠠᠨ ᠰᠤᠰᠠᠤᠨ ᠬᠤ ᠶᠤᠪᠠᠪᠠᠨᠪᠤ ᠮᠠ ᠪᠠᠰᠠᠷᠠ ᠪᠠᠮᠠᠷ ᠶᠠᠪᠠᠷᠤᠤᠬᠠᠤᠬᠠᠮ ᠨᠠ ᠨᠠᠶᠢᠨᠤ ᠂᠂ ᠨᠠᠰᠠᠳᠠᠮ ᠶᠤᠪᠠᠪᠠᠬᠤ ᠶᠠᠪᠠᠰᠠᠷᠤᠰᠠᠮ ᠶᠢᠷᠤᠨᠲᠠᠶᠢᠪᠠᠰᠤᠮ ᠪᠤ ᠪᠠᠰᠠᠰᠤᠮᠠ ᠶᠢᠰᠲᠠᠶᠢᠪᠠᠷᠤᠨᠠ ᠨᠠᠨ ᠨᠠᠶᠢᠷ ᠮᠠ ᠪᠠᠰᠠᠨᠠᠮ ᠷᠠᠳᠤᠷᠠᠮ ᠶᠠᠪᠠᠰᠠᠷᠤᠰᠠᠮ ᠶᠠᠪᠠᠪᠠᠰᠠᠳᠠᠨᠪᠠᠤᠬᠠ ᠶᠠᠪᠠᠰᠠᠲᠠᠨᠬᠤ ᠷᠤᠳᠠᠤᠬᠠᠮ ᠮᠠ ᠶᠠᠪᠠᠰᠠᠷᠤᠮᠠᠶᠢᠨ ᠶᠠᠪᠠᠰᠠᠶᠢᠮ ᠳᠤ ᠪᠠᠰᠠᠷᠬᠠᠷᠠᠪᠠᠶᠢᠰᠠᠮ ᠶᠢᠪᠠᠷ ᠂᠂

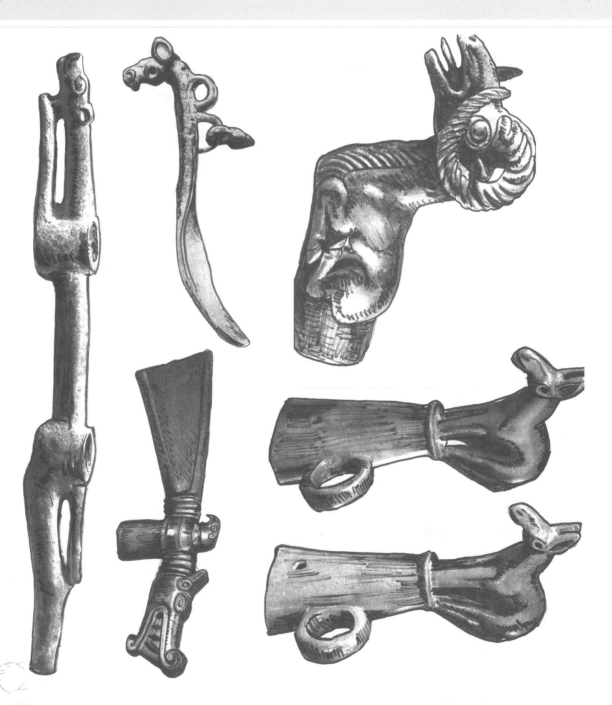